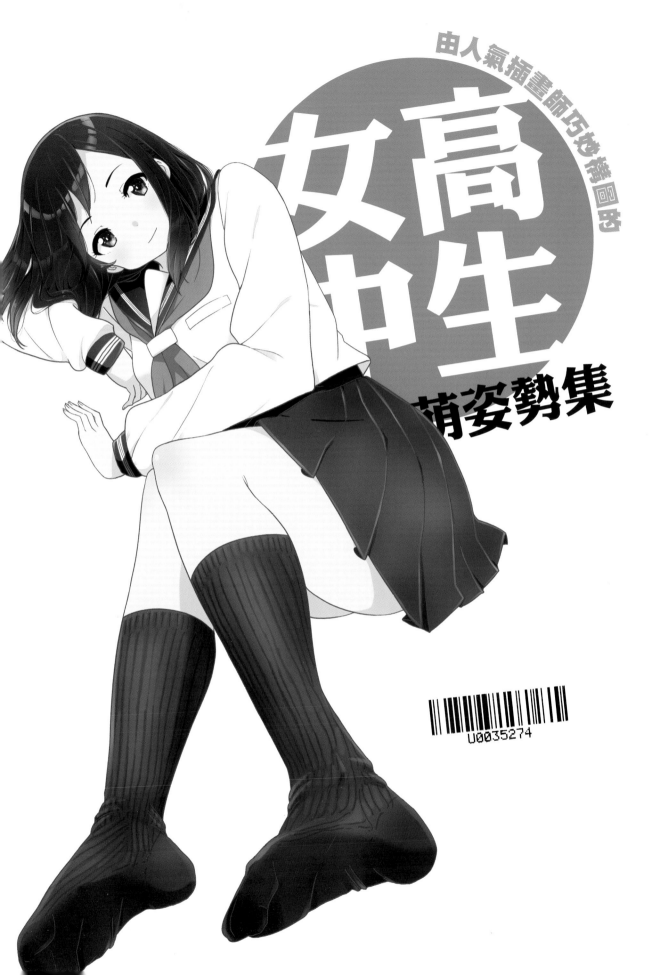

由人氣插畫師巧妙繪圖密

高女
中生

萌姿勢集

U0035274

目錄

4名人氣插畫師的作畫順序 ⋯⋯ 4

女高中生制服的細節 ⋯⋯⋯⋯⋯ 8

本書的使用方法 ⋯⋯⋯⋯⋯⋯⋯ 10

人氣插畫師介紹 ⋯⋯⋯⋯⋯⋯⋯ 12

クロ

Gk01	站姿 ⋯⋯⋯⋯⋯⋯⋯⋯⋯⋯ 14
Gk02	運動前伸展手臂 ⋯⋯⋯⋯⋯ 16
Gk03	走進教室 ⋯⋯⋯⋯⋯⋯⋯ 18
Gk04	倚靠在黑板上 ⋯⋯⋯⋯⋯ 20
Gk05	穿了尺寸有點寬鬆的針織外套 ⋯ 22
Gk06	雙手按住裙後，往椅子坐下 ⋯ 24
Gk07	爬樓梯 ⋯⋯⋯⋯⋯⋯⋯⋯ 26
Gk08	坐在樓梯上 ⋯⋯⋯⋯⋯⋯ 28
Gk09	裸足坐姿 ⋯⋯⋯⋯⋯⋯⋯ 30
Gk10	坐著伸展身體 ⋯⋯⋯⋯⋯ 32
Gk11	假寐 ⋯⋯⋯⋯⋯⋯⋯⋯⋯ 34
Gk12	坐在教室講台上 ⋯⋯⋯⋯ 36
k01	穿水手服的分解動作 ⋯⋯⋯ 38
k02	像男生的站姿 ⋯⋯⋯⋯⋯ 40
k03	裙擺被風吹揚 ⋯⋯⋯⋯⋯ 41
k04	故意掀起裙擺 ⋯⋯⋯⋯⋯ 42
k05	用手遮太陽 ⋯⋯⋯⋯⋯⋯ 44
k06	舞蹈姿勢 ⋯⋯⋯⋯⋯⋯⋯ 46
k07	站姿（由下往上拍） ⋯⋯⋯ 48
k08	扭腰回首 ⋯⋯⋯⋯⋯⋯⋯ 50

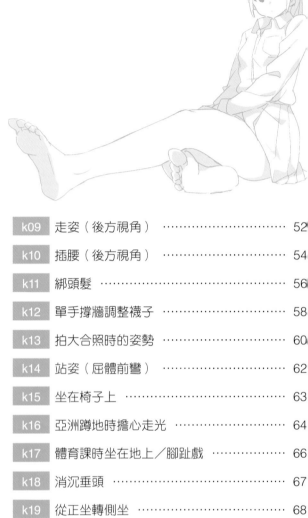

k09	走姿（後方視角） ⋯⋯⋯⋯ 52
k10	插腰（後方視角） ⋯⋯⋯⋯ 54
k11	綁頭髮 ⋯⋯⋯⋯⋯⋯⋯⋯ 56
k12	單手撐牆調整襪子 ⋯⋯⋯⋯ 58
k13	拍大合照時的姿勢 ⋯⋯⋯⋯ 60
k14	站姿（屈體前彎） ⋯⋯⋯⋯ 62
k15	坐在椅子上 ⋯⋯⋯⋯⋯⋯ 63
k16	亞洲蹲地時擔心走光 ⋯⋯⋯ 64
k17	體育課時坐在地上／腳趾戲 ⋯ 66
k18	消沉垂頭 ⋯⋯⋯⋯⋯⋯⋯ 67
k19	從正坐轉側坐 ⋯⋯⋯⋯⋯ 68
k20	從側坐轉盤腳的途中 ⋯⋯⋯ 70
k21	以側坐姿仰視 ⋯⋯⋯⋯⋯ 72
k22	開腳拉筋 ⋯⋯⋯⋯⋯⋯⋯ 74
k23	坐姿（屈體前彎） ⋯⋯⋯⋯ 75
k24	坐姿（高舉一隻腳） ⋯⋯⋯ 76
k25	側坐姿 ⋯⋯⋯⋯⋯⋯⋯⋯ 78
k26	躺姿 ⋯⋯⋯⋯⋯⋯⋯⋯⋯ 80
k27	趴在地上、雙肘撐地 ⋯⋯⋯ 82
k28	匍匐前進 ⋯⋯⋯⋯⋯⋯⋯ 84

姐川

Gs01	伸懶腰	86
Gs02	小跳步	88
Gs03	坐在課桌上	90
Gs04	戴耳機聽音樂	92
s01	背書包	94
s02	公車怎麼還沒來	96
s03	有點擔心裙子會不會太短	98
s04	叫住快速走動中的她	100
s05	制服與圍巾	102
s06	玩手機	104
s07	很在意睡醒後頭髮亂翹	106
s08	托腮看窗外	108
s09	雙膝跪地SAY嗨	110
s10	跳躍	111
s11	扭腰跳躍	112

睦月堂

Gi01	輕解羅衫	114
Gi02	在鞋櫃前穿鞋	116
Gi03	坐在樓梯上	118
Gi04	掀開的制服	120
i01	脫掉針織毛衣	122
i02	亞洲蹲地	124
i03	以萌萌的鴨子坐姿仰視	126
i04	坐著穿鞋	128
i05	凌亂的制服	129
i06	單腳彎曲坐姿	130

魔太郎

Gm01	喝罐裝咖啡	132
Gm02	趴在地上找隱形眼鏡	134
Gm03	捲起袖子，率性地將針織毛衣圍在腰上	136
Gm04	萌萌的鴨子坐姿	138
Gm05	強勢的學姊	140
m01	基本站姿	142
m02	寒冷的冬天圍著圍巾	144
m03	眼鏡妹的站姿	146

m04	坐姿（雙手往後撐地）	148
m05	以側坐姿故意掀起裙擺	150
m06	淘氣小男生的感覺	152
m07	抓拍攝影照	153
m08	坐著整理頭髮	154
m09	穿襪子	156
m10	可愛女生的亞洲蹲地	158

クロ

草圖
粗略畫出大致的線條，即使線條畫錯
了也不用太在意，繼續畫就對了。

草圖（修線）
修飾線條。

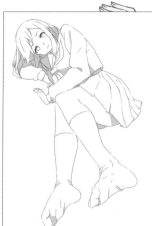

草圖（加上陰影）
以整體為目標，加上必要的陰影，盡
量把重點放在頭髮的陰影。

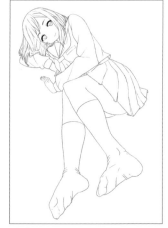

線畫
再次修正覺得畫錯的地方，接著將線
條擦乾淨。

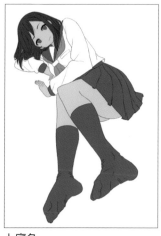
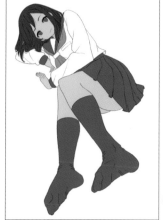

上底色
分區域一一上色（以與最終完成色相
近的顏色，先大片面積打底）。

完成
將各部分仔細描繪，包括陰影、光
源、色彩的平衡等，陰影修飾也在
這個階段進行，最後再加上頭髮的
光澤感，就完成了。

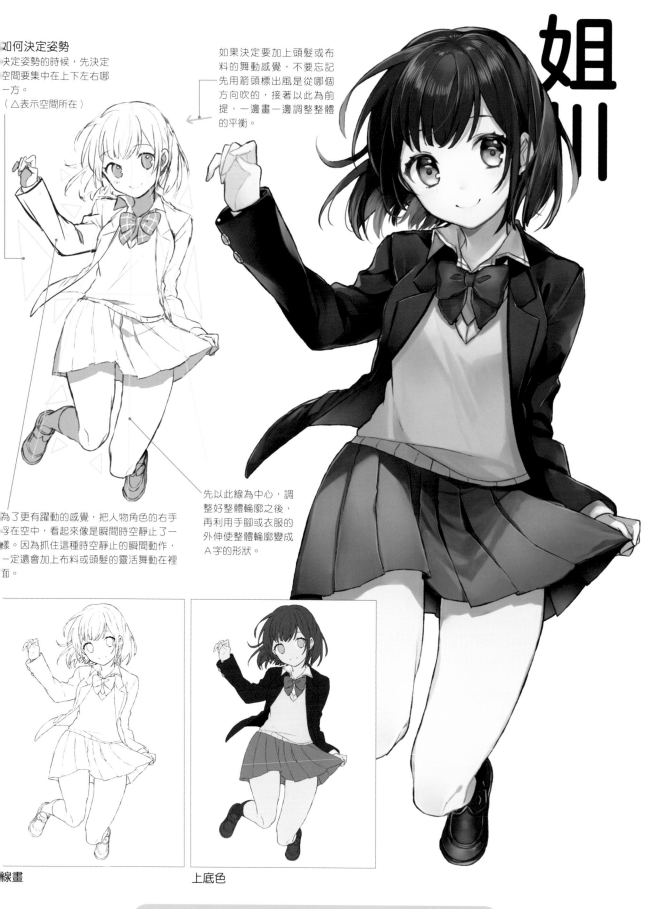

如何決定姿勢

決定姿勢的時候，先決定空間要集中在上下左右哪一方。

（△表示空間所在）

如果決定要加上頭髮或布料的舞動感覺，不要忘記先用箭頭標出風是從哪個方向吹的，接著以此為前提，一邊畫一邊調整整體的平衡。

為了更有躍動的感覺，把人物角色的右手浮在空中，看起來像是瞬間時空靜止了一樣。因為抓住這種時空靜止的瞬間動作，一定還會加上布料或頭髮的靈活舞動在裡面。

先以此線為中心，調整好整體輪廓之後，再利用手腳或衣服的外伸使整體輪廓變成Ａ字的形狀。

線畫

上底色

姐川

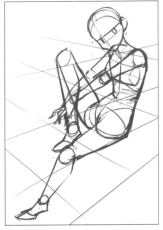

結構階段

用圓形跟方形的塊狀先粗略畫出身體的構成部分,一邊拉透視線一邊畫,比較容易掌握整體的平衡感,從衣裝外表下看不見的身體部分也在這個階段繪畫。

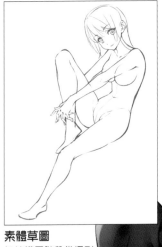

素體草圖

把結構圖階段掌握到的身體曲線先畫成素體。人物的表情是在這個階段決定。

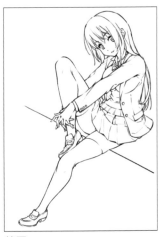

草圖

以素體草圖為基礎,畫上衣服。髮型與服裝是在這個階段決定。

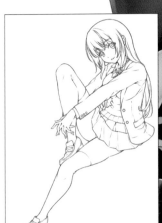

線畫

將線條擦拭乾淨,一邊修飾一邊重新調整臉、身體的平衡。

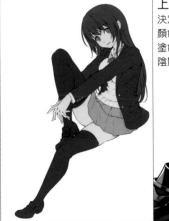

上底色

決定心中大致的顏色,接著大膽塗色,先不加上陰影或層次。

豐富色彩的層次

先決定光源的方向,再以此為前提,仔細加上陰影、立體感、質感等…。如果覺得顏色怪怪的,可加以修正。

調整膝上襪的長度,增加大腿肌膚露出的面積。

最後,因暗色系較多,為了不要顯得太沉重,重新調整色調,完成。

睦月堂

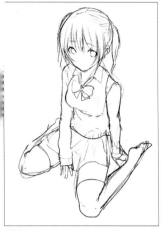

草圖
大略的畫出草圖,以抓住整體的感覺為重。

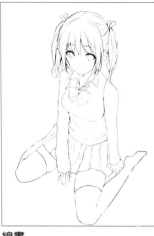

線畫
決定線條的時候,突顯想要強調的地方,區分線條的強弱。

上底色
最後還要以覆蓋方式(overlay)補足紅色,所以整體選擇較暗的顏色。
肌膚的顏色選擇接近白色的顏色。

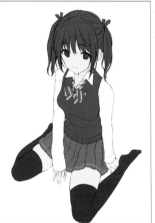

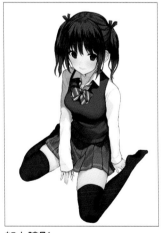

加上陰影
最重要的階段就是加上陰影,為了要表現出立體感,要慎重行事。
肌膚也要表現出紅潤、健康、性感的感覺。
線畫階段看起來較單調,所以此階段可以大幅度地加以修飾。

打亮
光澤閃耀的感覺或是霧面的質感都很喜歡,這次決定要亮亮的感覺。

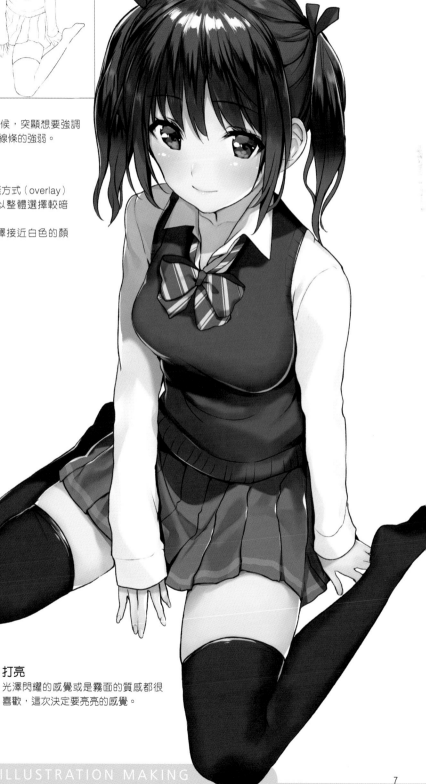

魔太郎

女高中生制服的細節

雖然本書模特兒是穿著標準水手服以及冬季的學院風西裝外套制服，但是其實還有像是短版外套搭配連身裙…等樣式的制服存在，女高中生制服的世界是非常多采多姿的。冬季制服還可以搭配針織毛衣、羊毛外套、圍巾…等小配件，一起享受搭配的樂趣。

水手服

胸口內襯布

胸口內襯布有活動式（使用暗釦與衣服固定）以及單邊縫死的樣式。

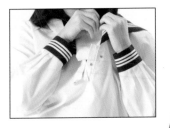

衣領

根據學校、地域的不同，衣領開V的深度、形狀也不一樣。

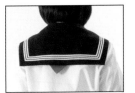

後面的樣子

水手領巾、領巾環

將四角形水手領巾折成三角形，再穿過領巾環。
也有不使用領巾環，而是用手將兩邊領巾打結的方式。另外，市面上也有現成的蝴蝶結，只要一個動作即可簡單穿戴。

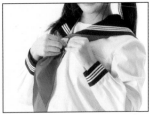

領巾環是用來固定水手領巾的

拉鍊

水手服的側邊附有拉鍊。

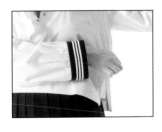

內搭

穿在制服裡面。
也有水手服專用的內搭。

百褶裙

與夏季制服比較，冬季制服因為布料較厚，感覺較沉重。褶面較窄的百褶裙是主流。

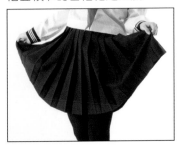

學院風西裝外套

藉由搭配各種不同設計、顏色、款式的蝴蝶結、領帶、裙子，可以有多種變化，在繪圖時可充分享受搭配的樂趣。

西裝外套

可以有很多不同的顏色、設計。2～3顆的單排釦是主流，袖子上也有釦子。以外套門襟來說，女生是右襟在上，男生則是左襟在上。

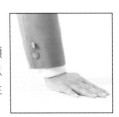

領帶、蝴蝶結

有自己打結的，也有以暗釦按壓的現成品。根據形狀、顏色、花紋的不同，可以跟制服搭配出各種不同的感覺。

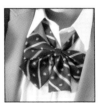
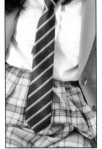

針織毛衣、針織外套

西裝外套裡面會搭配針織毛衣、針織外套或是針織背心…等，若是穿上學校規定的針織背心，看起來就會有優等生的感覺。

褶裙

根據摺片的不同摺法，有箱型褶裙、反向褶裙…等等款式。單一色或格紋是主流。

在作畫時，褶裙的長短可以依整體造型的平衡感、看起來可不可愛或是角色的個性來調整。
有些學生會把裙頭往下折來縮短裙子的長度，這是為了在實行服裝檢查時，可以馬上恢復學校規定的裙子長度。

襪子的長度

有些學校會規定襪子的長度。本書的模特兒主要是穿著以下三種：到小腿肚的水手襪、到膝蓋的及膝襪，以及到大腿一半的膝上襪。

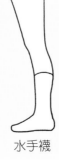
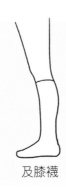
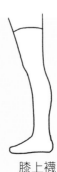

水手襪　　　及膝襪　　　膝上襪

以4名人氣插畫師的插畫為基礎進行攝影《超～好用的姿勢》530張

以人氣插畫師的人物角色插畫為基礎，專業攝影師將可愛又性感的模特兒拍攝出一模一樣構圖姿勢的真實場景照片。不僅如此，還加碼拍攝多張不同的角度、動作，也不忘讓三名模特兒直視鏡頭，因此您可以徹底活用這些照片，可在作畫時作為您畫筆下角色的姿勢參考。不得不注意，三名模特兒各自都有自己的個性小動作，讓插畫師畫筆下的角色活了起來！

4名插畫師各自所講究的地方以及能夠使角色看起來充滿魅力的重點，由4名插畫師在原稿上親筆一一註解。

附贈CD-ROM，內有攝影照片的JPG檔，可以照著模特兒的姿勢作畫，請以此作為您作畫時角色姿勢的參考吧！
每張攝影照片都會註明CD-ROM內對應的檔案夾名稱及檔名以供查詢，如果在書中看到想用來作畫的姿勢，可以很簡單地找到。

姿勢的目錄名稱

CD-ROM的檔案夾名稱

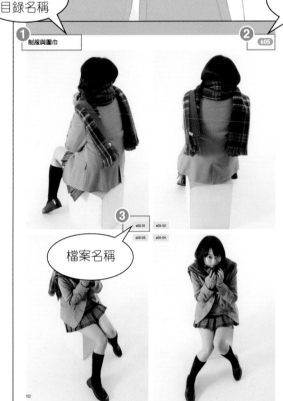

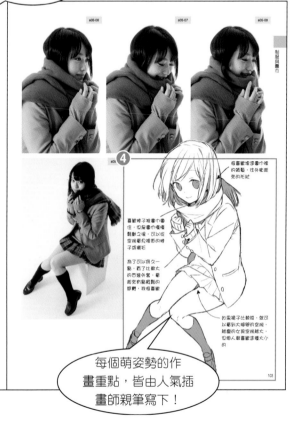

檔案名稱

每個萌姿勢的作畫重點，皆由人氣插畫師親筆寫下！

CD-ROM的使用方法

本書刊載的攝影照片共約530張，全都收錄在CD-ROM裡面。
只要是可以讀取CD-ROM的電腦，不管是Windows或是Macintosh，都可以打開JPG檔供作畫使用。

使用承諾

本書及CD-ROM內所收錄的攝影照片，全部都可以照著作畫（插畫師的插畫除外）。
購買本書的讀者可以自由地照著攝影照片作畫，不會發生著作權費用或二次使用費，也不需在繪製的
畫作上註明版權，但是攝影照片的著作權是屬於攝影者及作者所有。

OK

照著本書及CD-ROM內所收錄的攝影照片作畫，並將繪製的畫作作為商品使用，或在網
路上公開。

照著CD-ROM內所收錄的攝影照片作畫並加上自己的原創，畫成原創插畫或是以此製作
成原創商品。把繪製的畫作刊載在同人誌上或在網路上公開。

參考本書或CD-ROM內所收錄的攝影照片，繪製使用於商業的漫畫或插畫，或是把繪製
的畫作刊載在商業雜誌上。

禁止事項

禁止複製、散布、讓渡、轉賣CD-ROM內所收錄的攝影照片資料（也禁止加工後轉賣）。禁止直接將
攝影照片的JPG檔（或其加工品）使用在商品、同人誌、商業出版物上。禁止使用本書所刊載插畫師
的插畫（包含素描、畫作、作畫順序內的插畫）。

NG

拷貝CD-ROM送給朋友。

拷貝CD-ROM免費散布或是販賣。

照著插畫師的插畫作畫，將繪製的畫作公開在網路上。

直接使用攝影照片印在物品上，做為商品販賣。

人氣插畫師介紹

クロ

1985年生，現住茨城縣。

以Twitter為中心，發布、轉發有戀物癖性質的插畫。

插畫刊載在『編集長殺し』（川岸毆魚著，小學館）、『しりだらけ』（一迅社）…等等。

姐川

1996年生，現住東京。

主要在pixiv活動，以「少女」為中心進行創作繪畫。

插畫刊載在『初音ミク 10th コラボストア原宿スペース』商品（クリプトン・フューチャー・メディア株式会社）、『農民関連のスキルばっか上げてたら何故か強くなった。』（しょぼんぬ著，双葉社）…等等。

睦月堂

現住東京。

主要是畫家庭遊戲機的遊戲圖畫，但也畫雜誌、小說、抱枕的插畫。

插畫主要刊載在『キリサキシンドローム』（アスキーメディアワークス）。

魔太郎

大家好，我是魔太郎。

我作畫的範圍很廣，從角色設計、輕小說的插畫到成人漫畫封面…等等。

最喜歡畫女高中生。

クロ

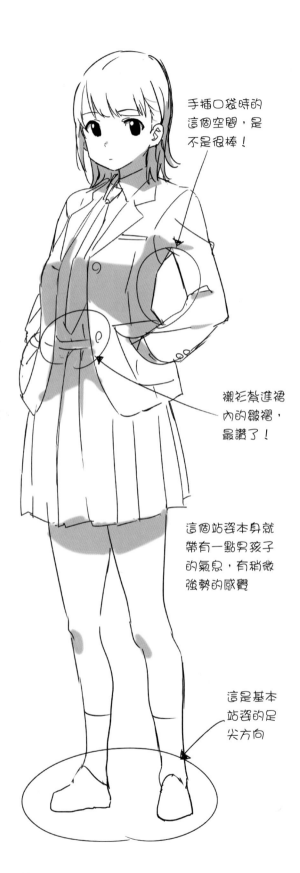

手插口袋時的
這個空間,是
不是很棒!

襯衫幫進裙
內的皺褶,
最讚了!

這個站姿本身就
帶有一點男孩子
的氣息,有稍微
強勢的感覺

這是基本
站姿的足
尖方向

Gk01-01

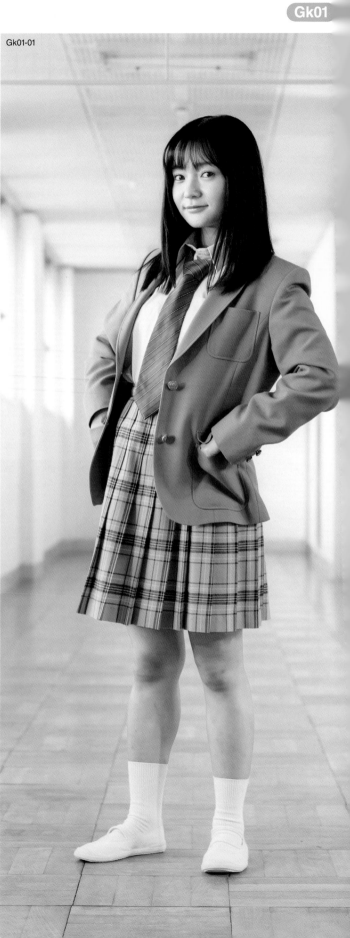

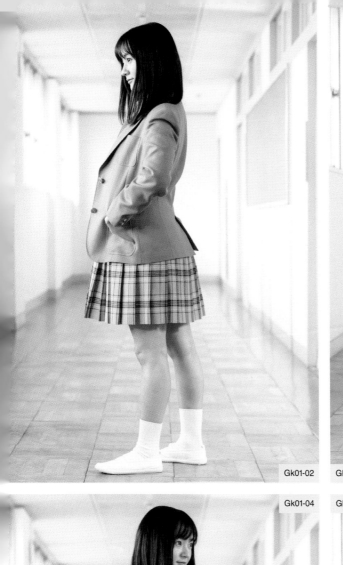

Gk01-02

Gk01-03

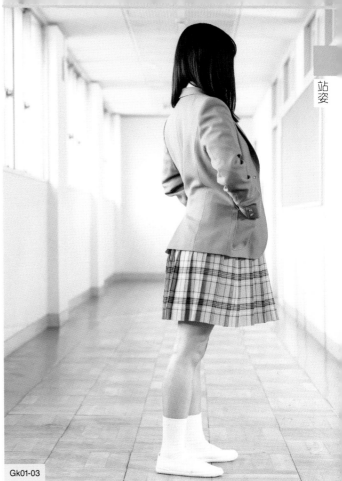

Gk01-04

Gk01-05

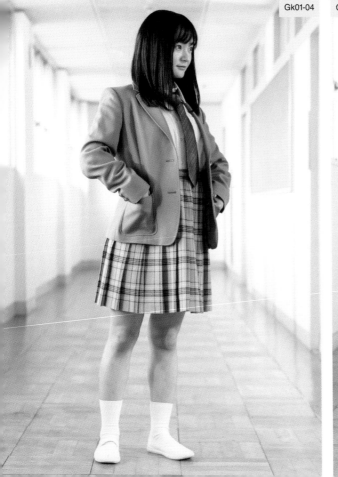

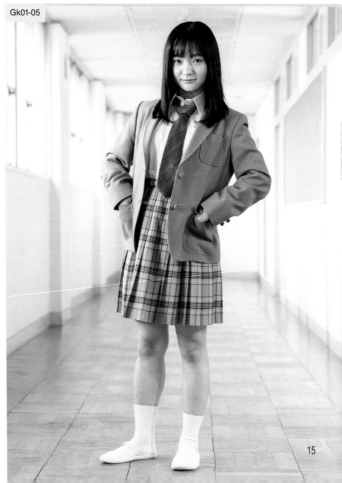

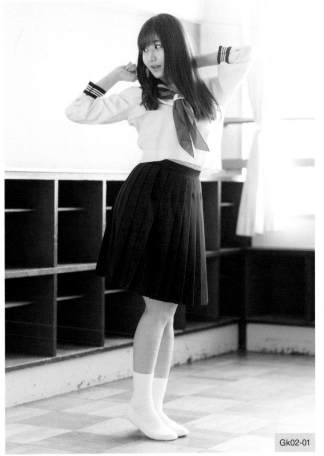

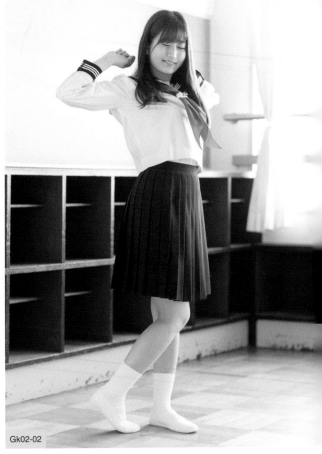

Gk02-01

Gk02-02

Gk02-03

Gk02-04

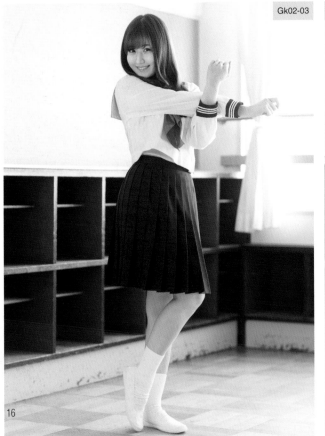

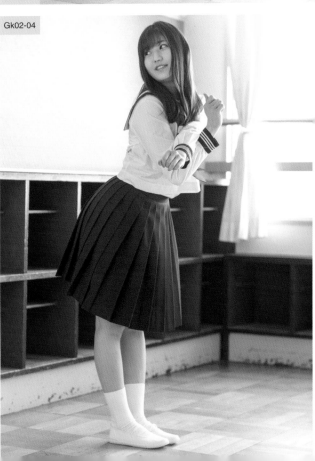

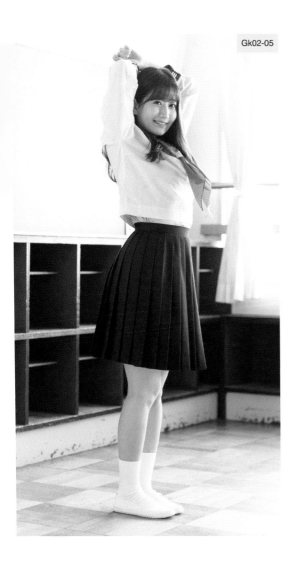

Gk02-05

頭

身體的線條呈S形

喜歡伸展手臂時，制服上產生的皺褶。

挺腰的話，屁股自然會往後翹，上衣下襬的這個空間也會跑出來。

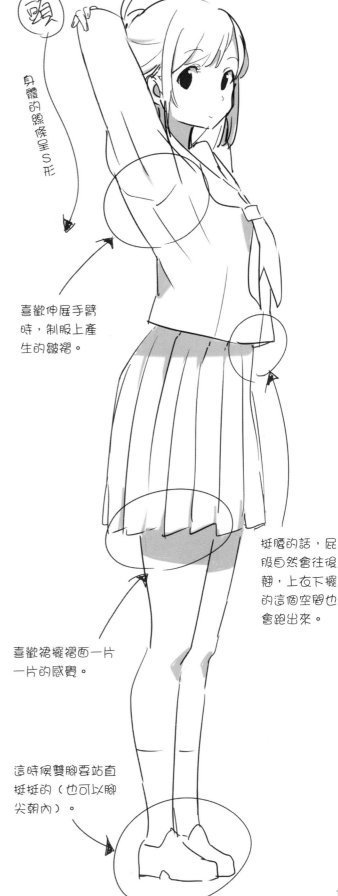

Gk02-06

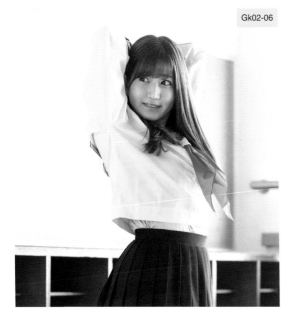

喜歡裙襬裡面一片一片的感覺。

這時候雙腳要站直挺挺的（也可以腳尖朝內）。

17

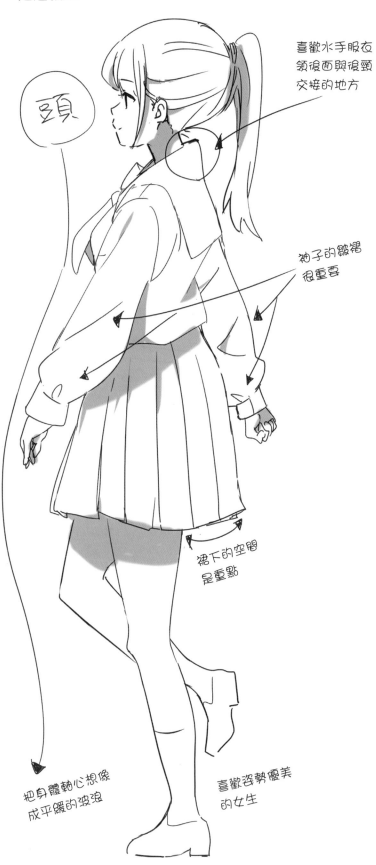

頭

喜歡水手服衣領後面與後頸交接的地方

袖子的皺褶很重要

裙下的空間是重點

把身體軸心想像成平緩的波浪

喜歡姿勢優美的女生

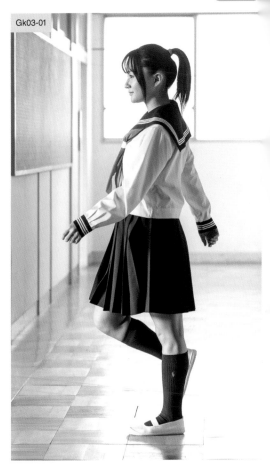

Gk03-01

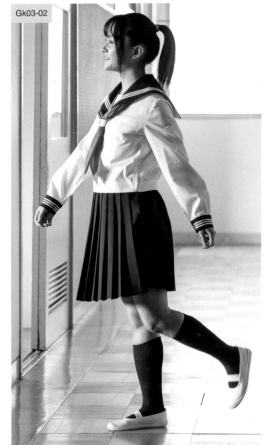

Gk03-02

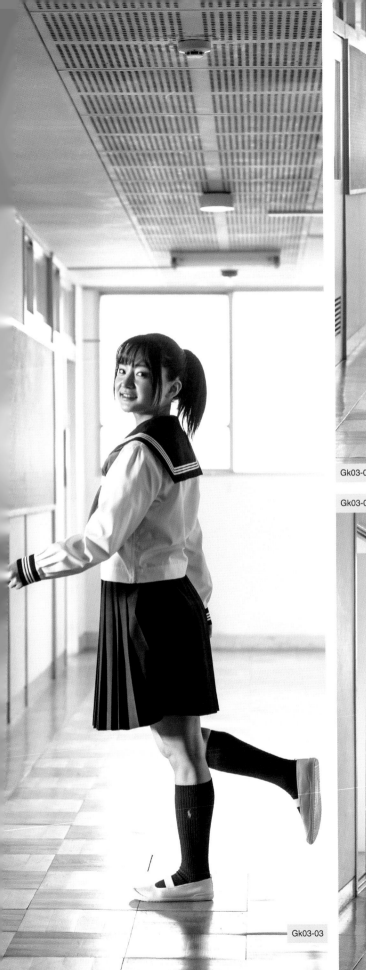

Gk03-03

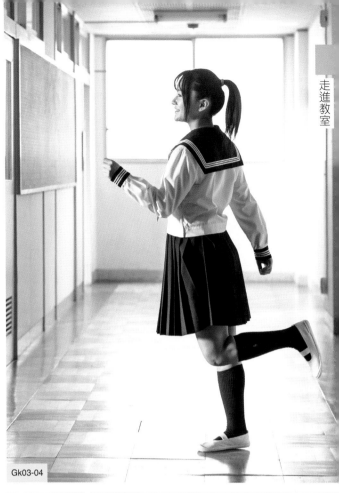

Gk03-04

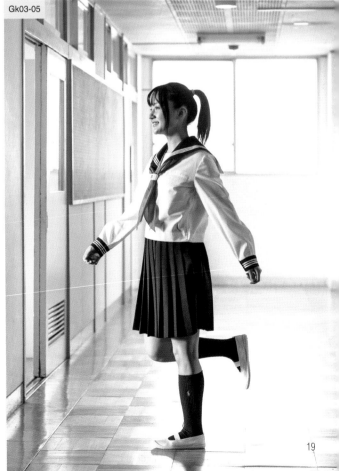

Gk03-05

倚靠在黑板上

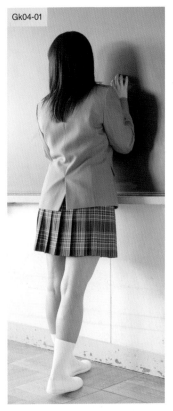

Gk04-01

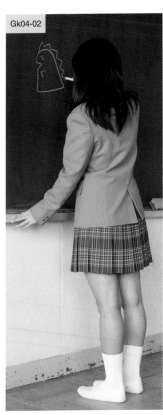

Gk04-02

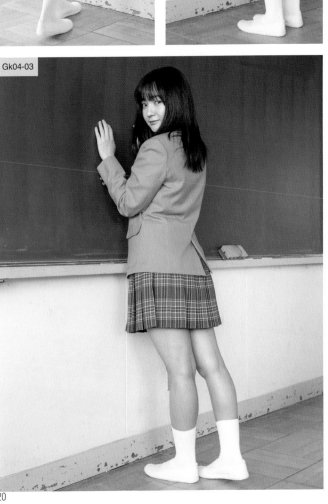

Gk04-03

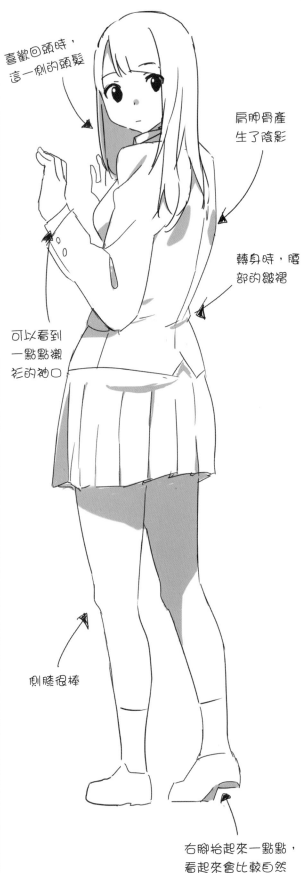

喜歡回頭時，這一側的頭髮

肩胛骨產生了陰影

轉身時，腰部的皺褶

可以看到一點點襯衫的袖口

側膝很棒

右腳抬起來一點點，看起來會比較自然

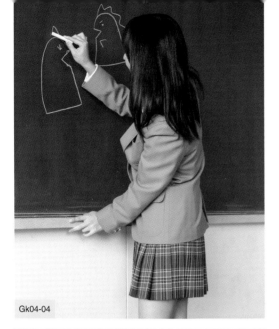

Gk04-04

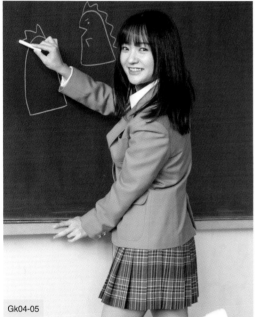

Gk04-05

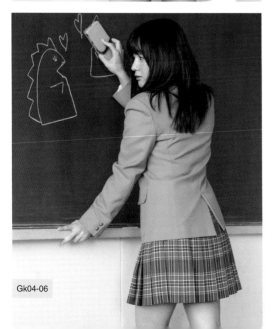

Gk04-06

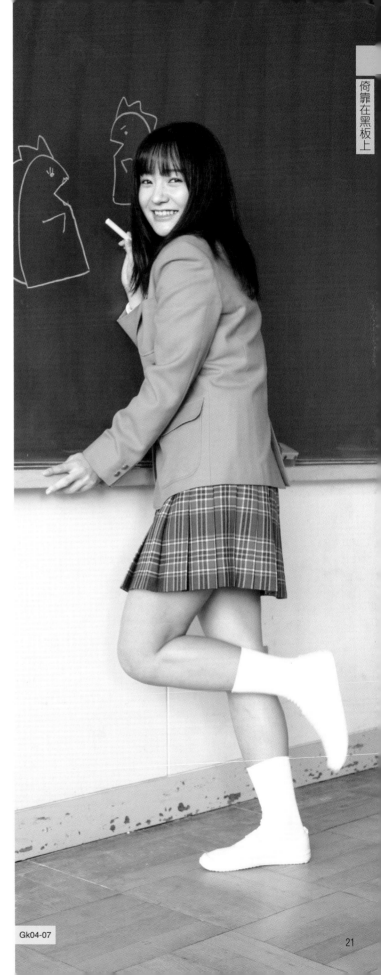

Gk04-07

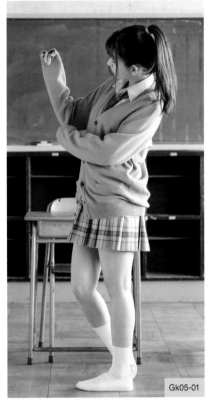

Gk05-01

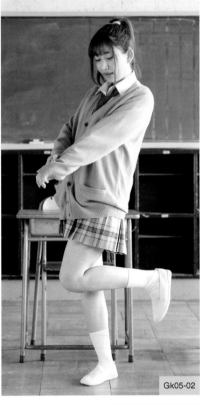

Gk05-02

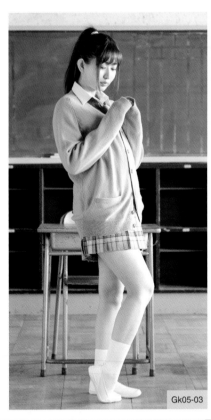

Gk05-03

Gk05-04

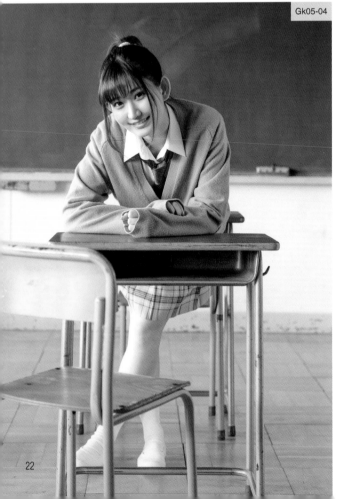

Gk05-05

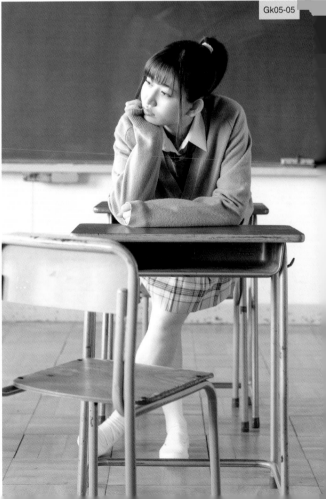

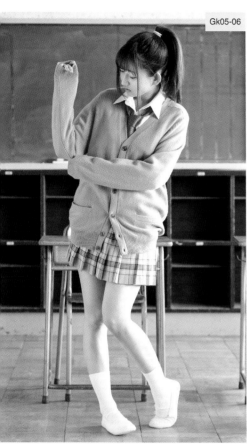

Gk05-06

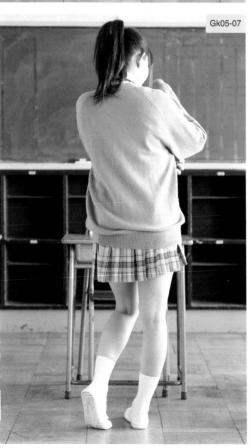

Gk05-07

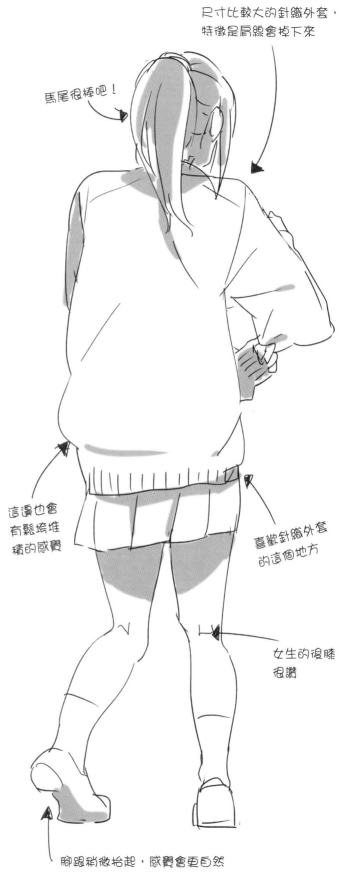

尺寸比較大的針織外套，
特徵是肩線會垮下來

馬尾很棒吧！

穿了尺寸有點寬鬆的針織外套

這邊也會
有鬆垮堆
積的感覺

喜歡針織外套
的這個地方

女生的後膝
很讚

腳跟稍微抬起，感覺會更自然

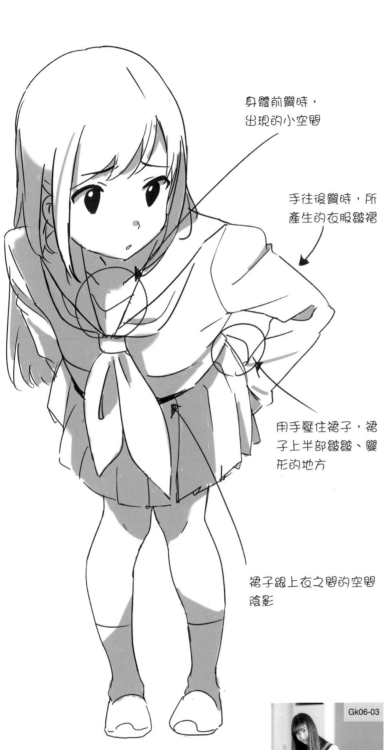

身體前彎時，
出現的小空間

手往後彎時，所
產生的衣服皺褶

用手壓住裙子，裙
子上半部皺皺、變
形的地方

裙子跟上衣之間的空間
陰影

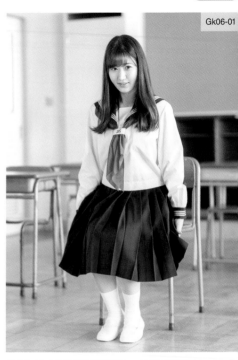

Gk06-01

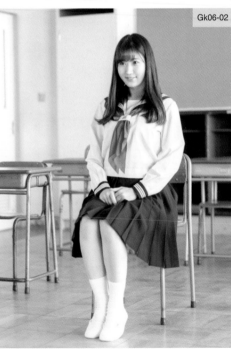

Gk06-02

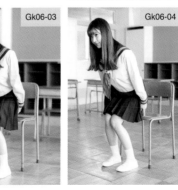

Gk06-03

Gk06-04

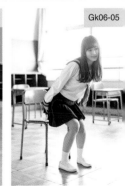

Gk06-05

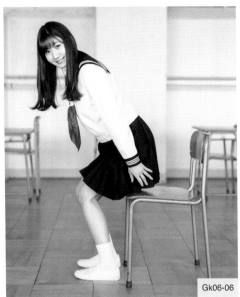

Gk06-06

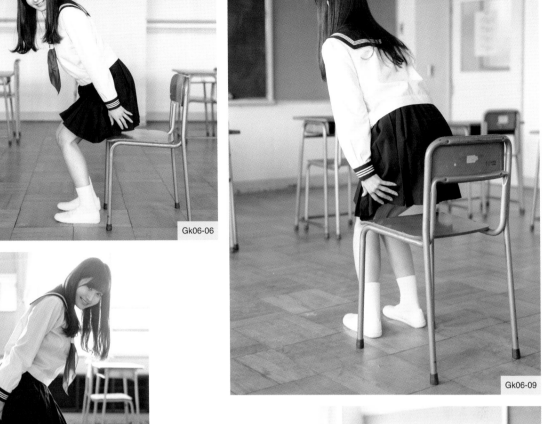

Gk06-09

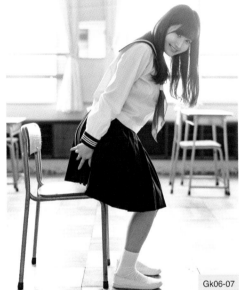

Gk06-07

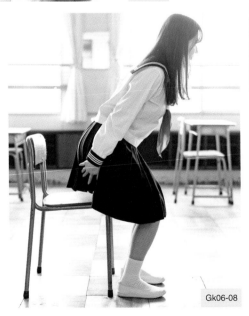

Gk06-08

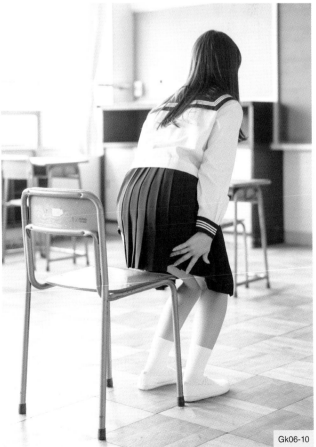

Gk06-10

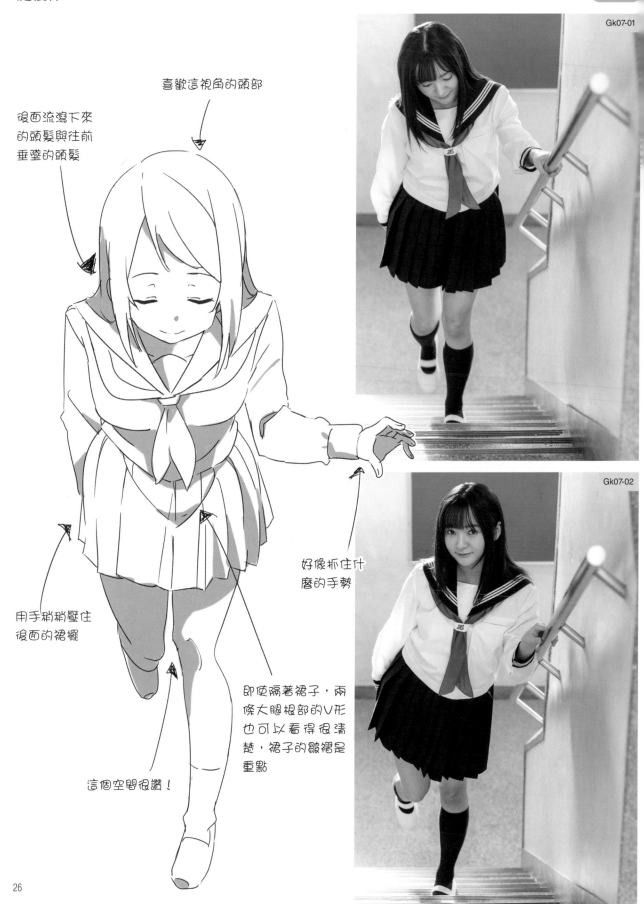

Gk07-01

喜歡這視角的頭部

後面流瀉下來
的頭髮與往前
垂墜的頭髮

用手稍稍壓住
後面的裙擺

這個空間很讚！

好像抓住什
麼的手勢

即使隔著裙子，兩
條大腿根部的V形
也可以看得很清
楚，裙子的皺褶是
重點

Gk07-02

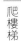

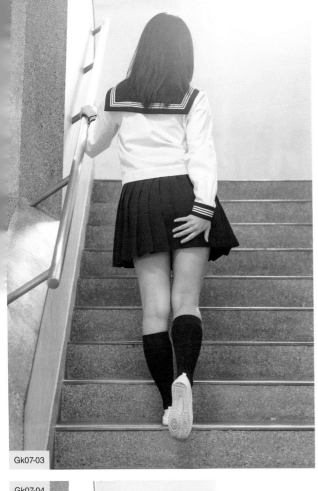

Gk07-03

Gk07-04

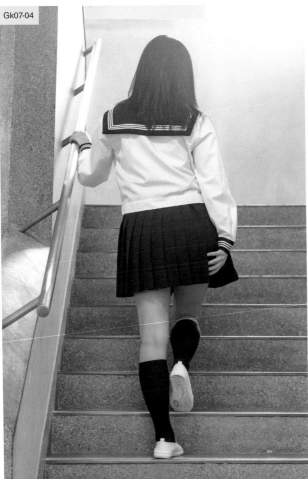

Gk07-05

Gk08-01 Gk08-02

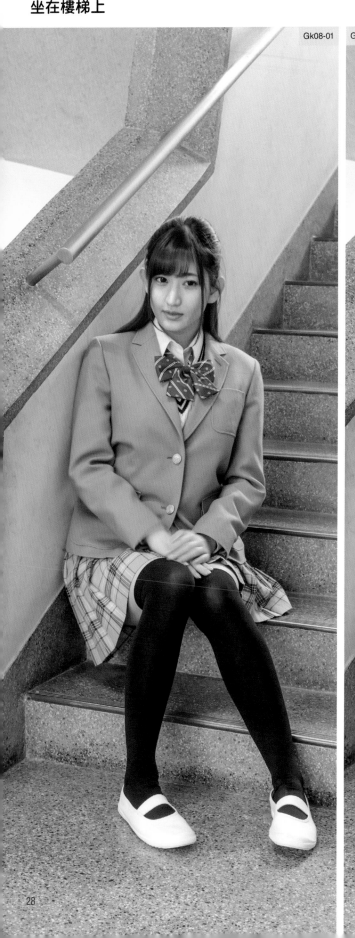

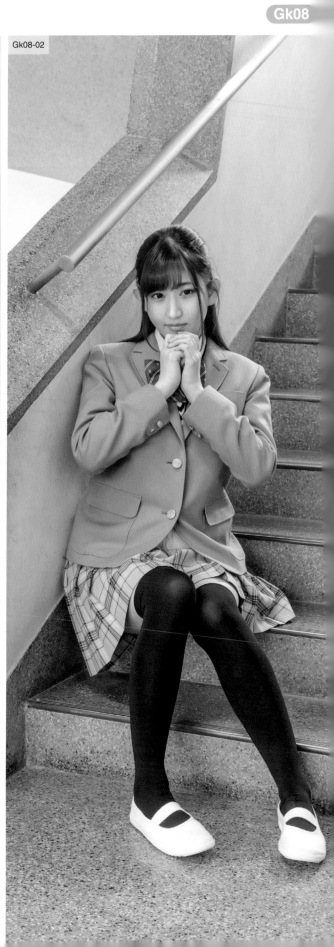

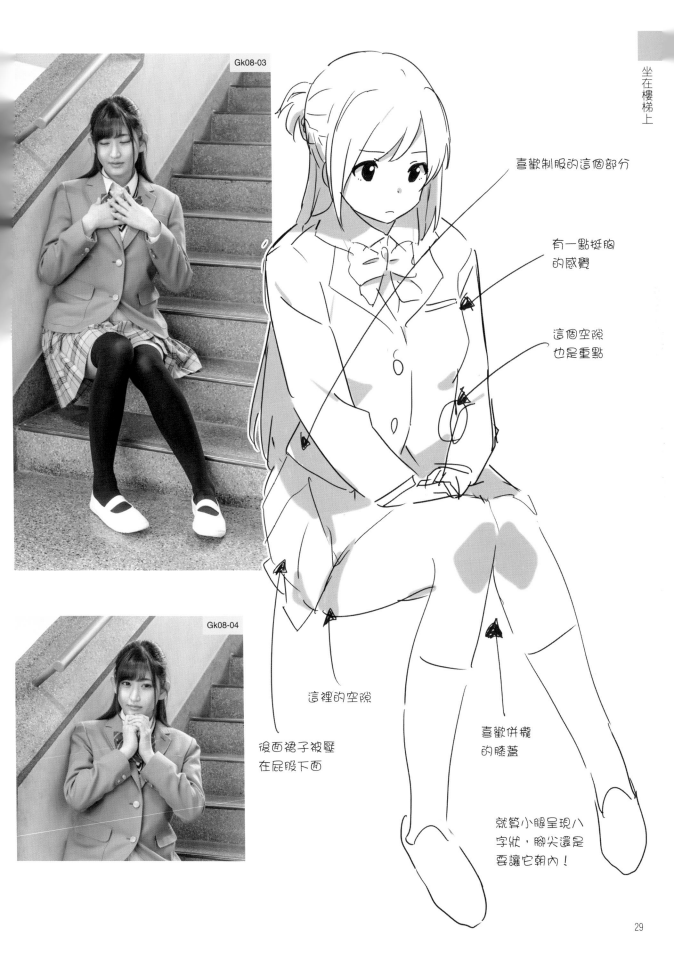

Gk08-03

Gk08-04

喜歡制服的這個部分

有一點挺胸
的感覺

這個空隙
也是重點

這裡的空隙

後面裙子被壓
在屁股下面

喜歡併攏
的膝蓋

就算小腿呈現八
字狀，腳尖還是
要讓它朝內！

裸足坐姿

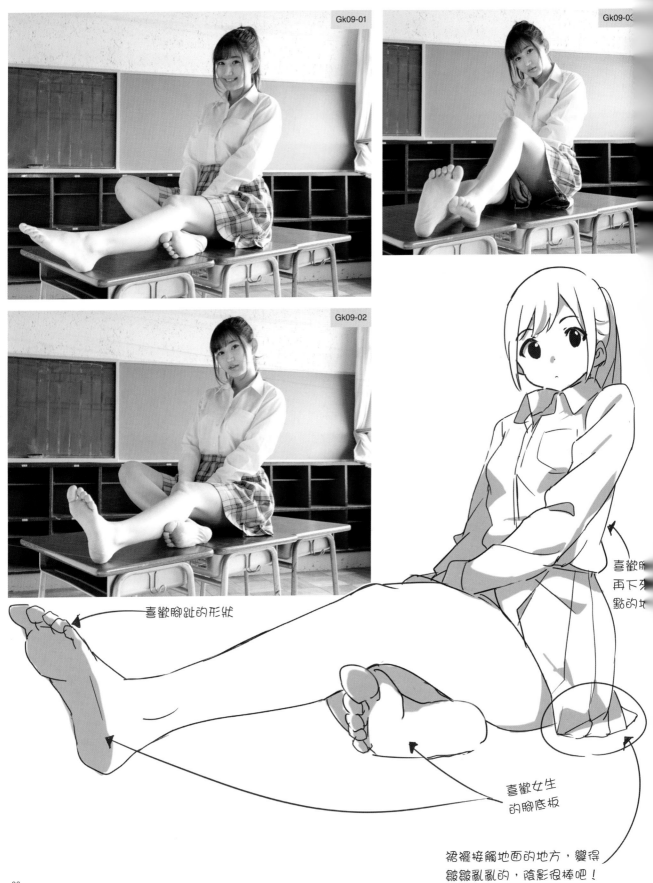

Gk09-01

Gk09-0

Gk09-02

喜歡腳趾的形狀

喜歡腳
再下彩
點的地

喜歡女生
的腳底板

裙襬接觸地面的地方，變得
皺皺亂亂的，陰影很棒吧！

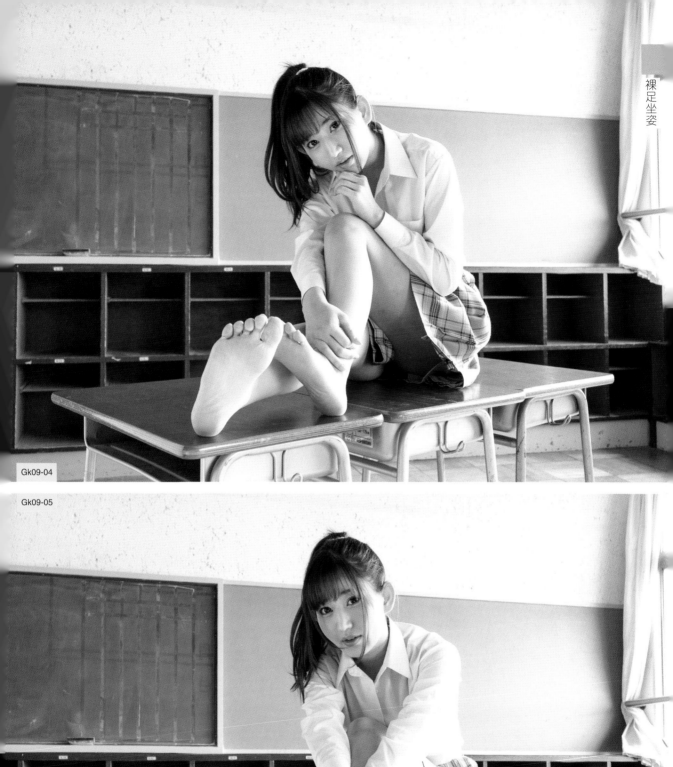

Gk09-04

Gk09-05

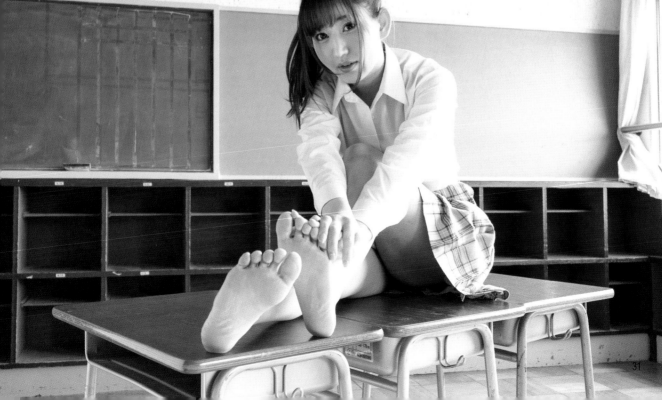

坐著伸展身體

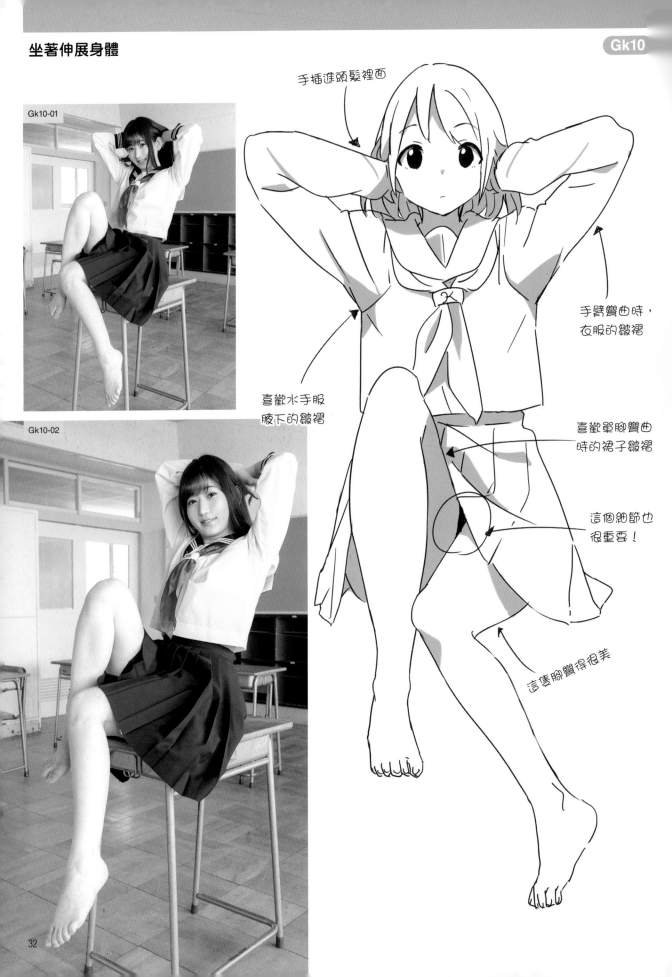

Gk10-01

Gk10-02

手插進頭髮裡面

手臂彎曲時，
衣服的皺褶

喜歡水手服
腋下的皺褶

喜歡單腳彎曲
時的裙子皺褶

這個細節也
很重要！

這隻腳彎得很美

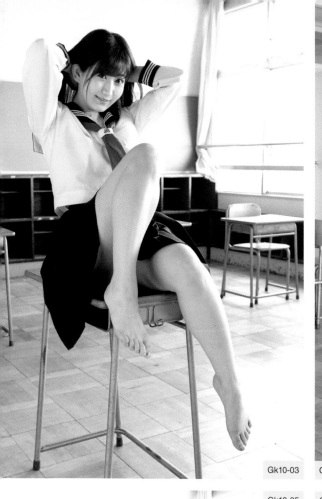

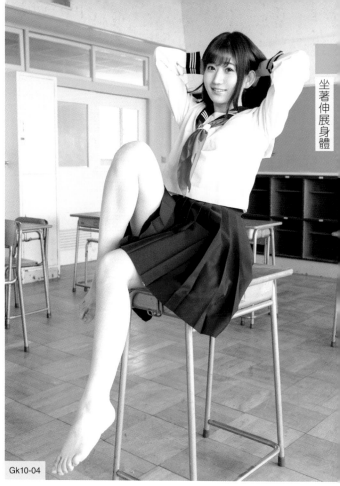

Gk10-03

Gk10-04

Gk10-05

Gk10-06

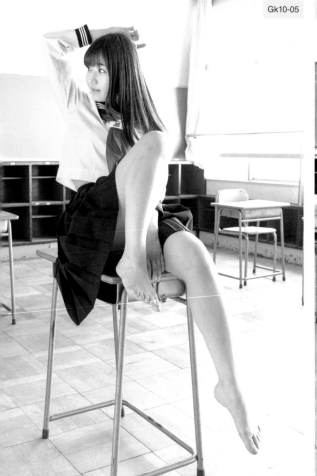

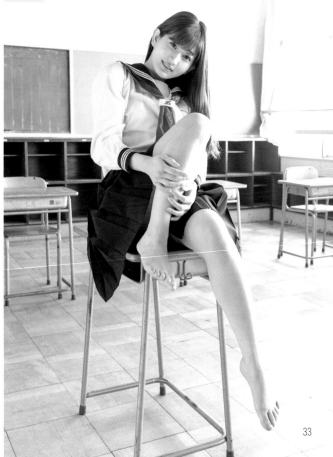

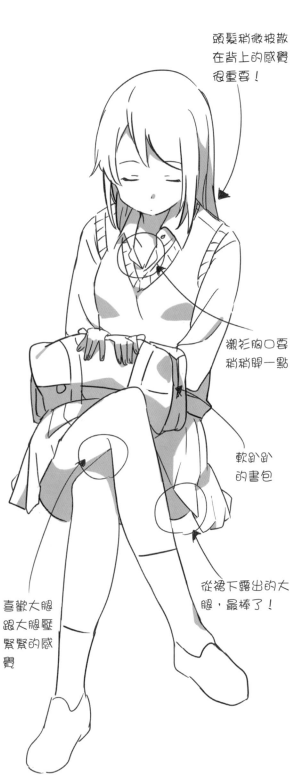

頭髮稍微披散
在背上的感覺
很重要！

襯衫胸口要
稍稍胖一點

軟趴趴
的書包

喜歡大腿
跟大腿壓
緊緊的感
覺

從裙下露出的大
腿，最棒了！

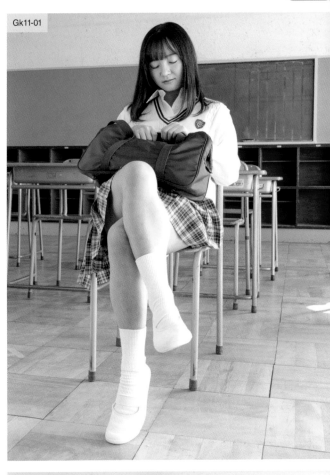

Gk11-01

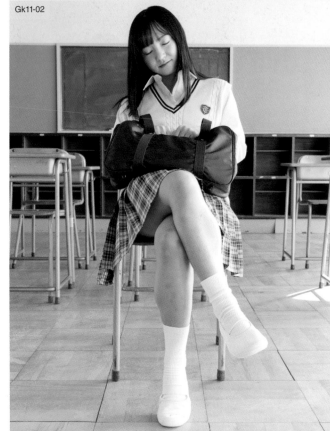

Gk11-02

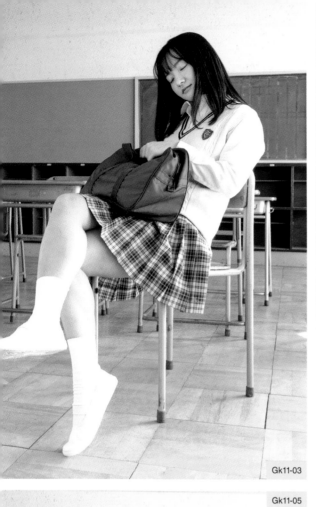

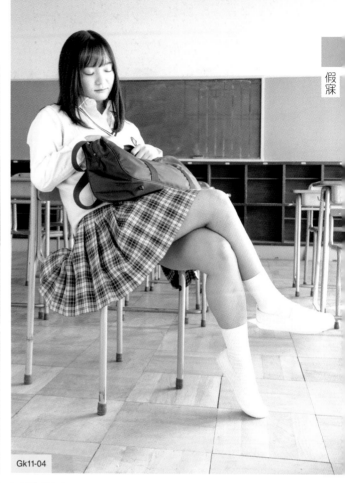

Gk11-03

Gk11-04

Gk11-05

Gk11-06

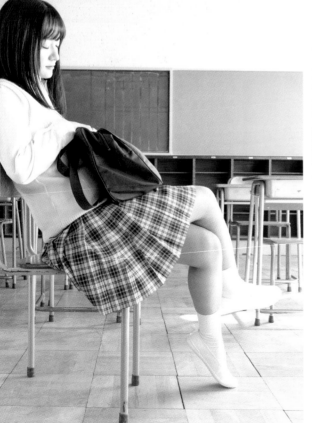

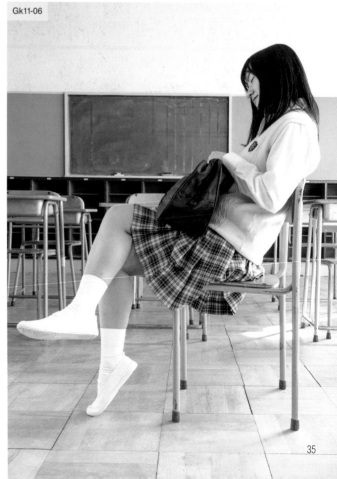

Gk12-01

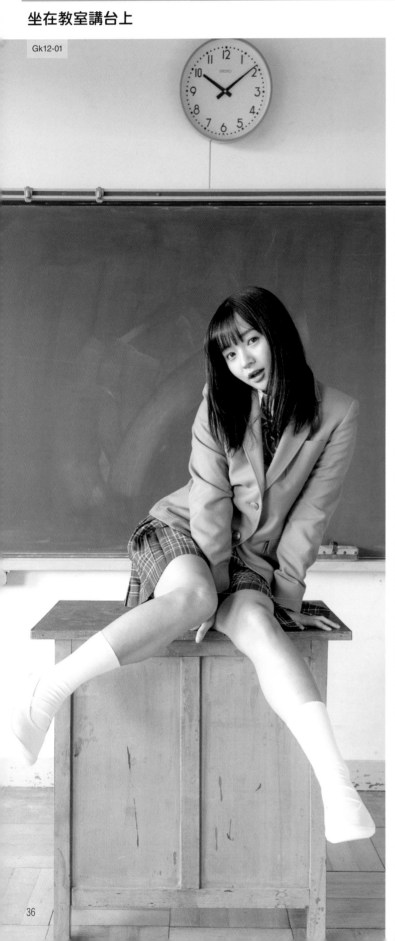

Gk12-02

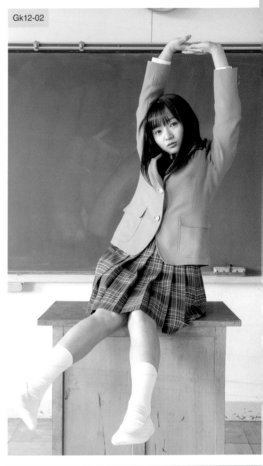

Gk12-03

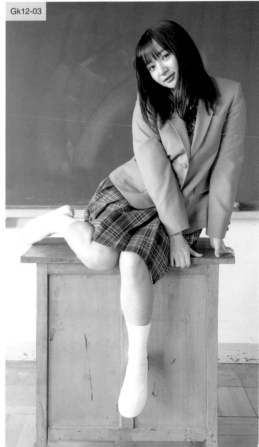

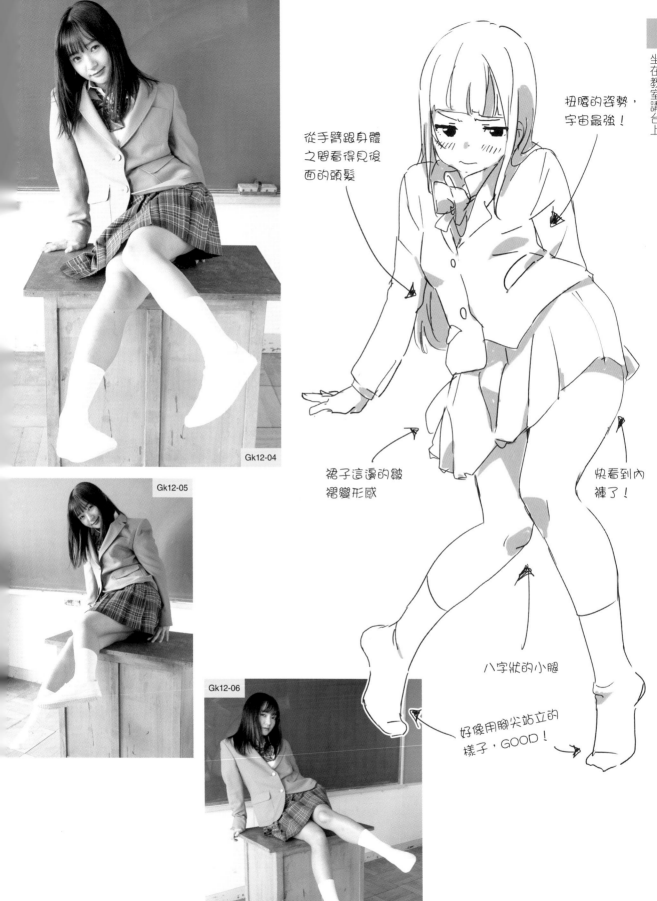

從手臂跟身體
之間看得見後
面的頭髮

扭腰的姿勢，
宇宙最強！

裙子這邊的皺
褶變形感

快看到內
褲了！

八字狀的小腿

好像用腳尖站立的
樣子，GOOD！

Gk12-04

Gk12-05

Gk12-06

穿水手服的分解動作

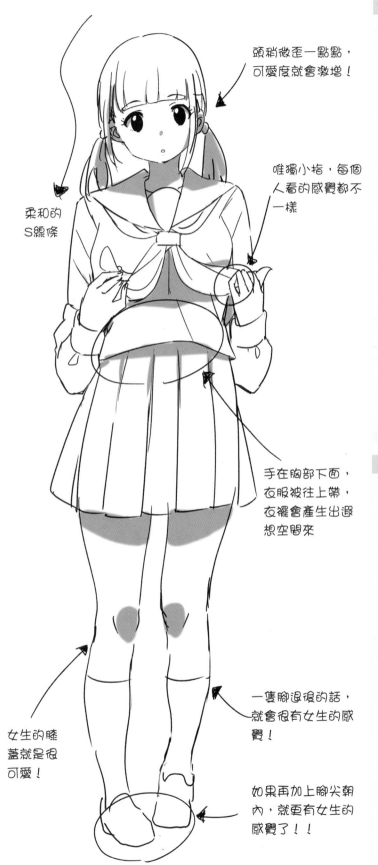

頭稍微歪一點點，
可愛度就會激增！

柔和的
S線條

唯獨小指，每個
人看的感覺都不
一樣

手在胸部下面，
衣服被往上帶，
衣襬會產生出遐
想空間來

女生的膝
蓋就是很
可愛！

一隻腳退後的話，
就會很有女生的感
覺！

如果再加上腳尖朝
內，就更有女生的
感覺了！！

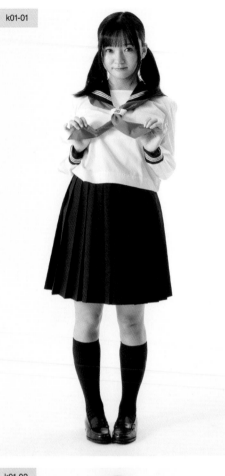

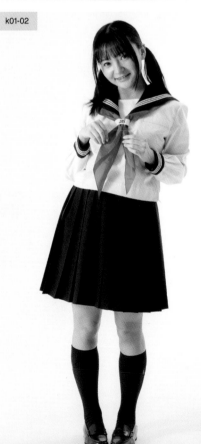

38

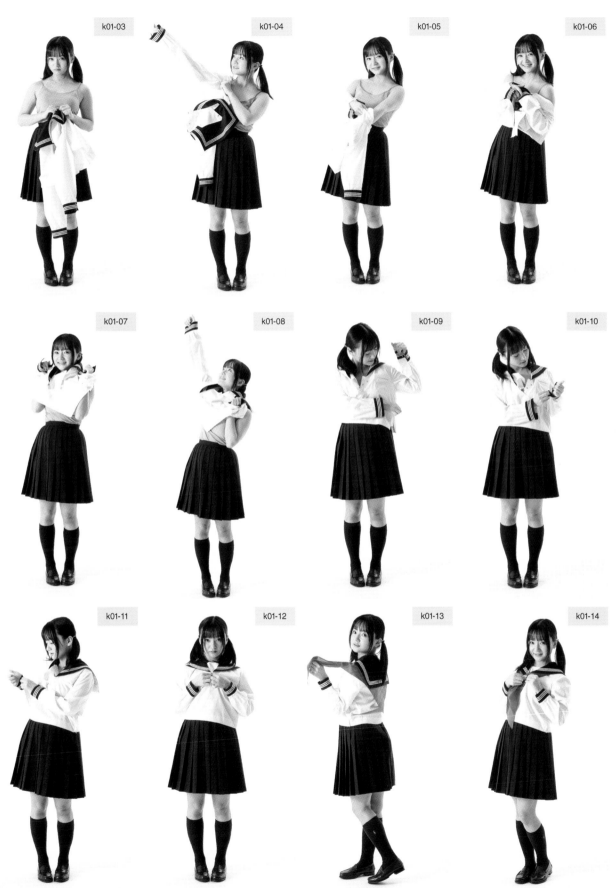

k01-03　　k01-04　　k01-05　　k01-06

k01-07　　k01-08　　k01-09　　k01-10

k01-11　　k01-12　　k01-13　　k01-14

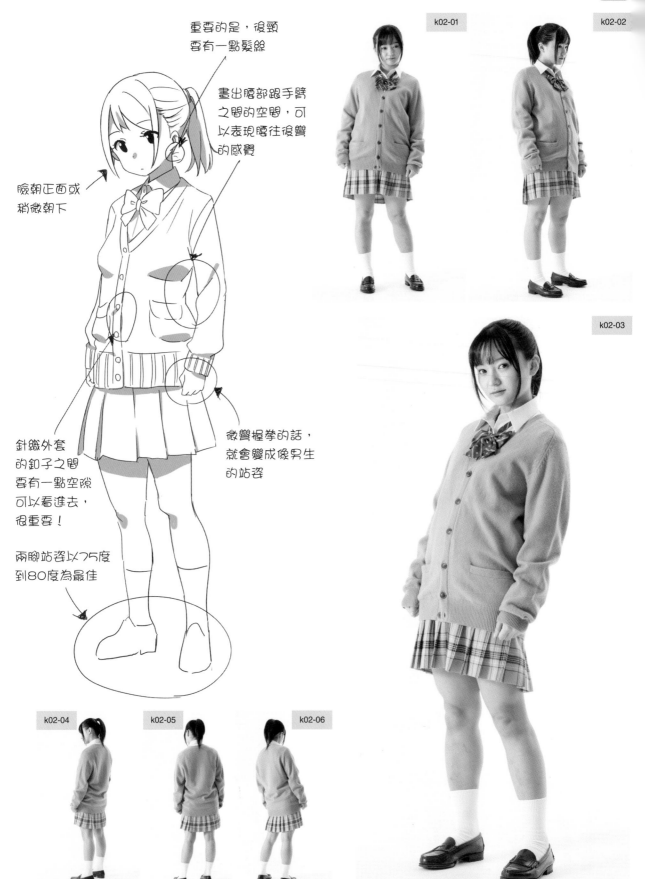

重要的是，後頸
要有一點髮絲

畫出腰部跟手臂
之間的空間，可
以表現腰往後彎
的感覺

臉朝正面或
稍微朝下

k02-01

k02-02

k02-03

針織外套
的釦子之間
要有一點空隙
可以看進去，
很重要！

微彎握拳的話，
就會變成像男生
的站姿

兩腳站姿以75度
到80度為最佳

k02-04

k02-05

k02-06

君擺被風吹揚

k03-01

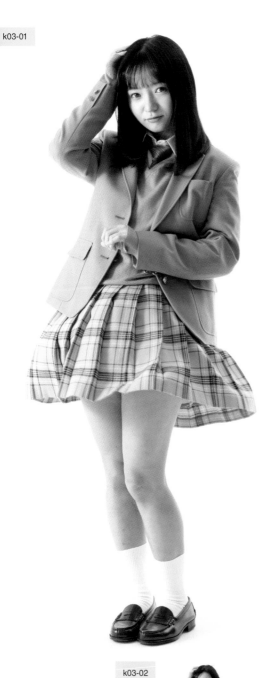

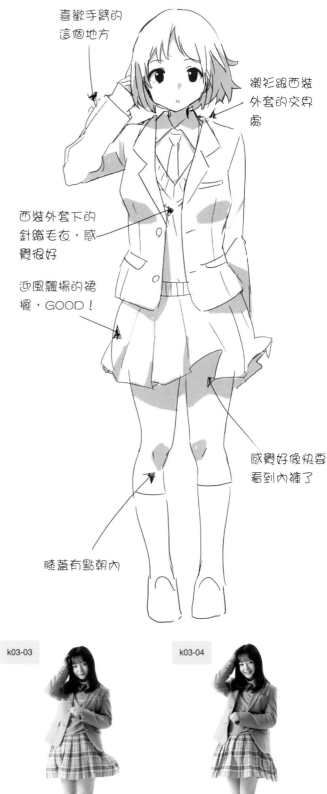

喜歡手臂的這個地方

襯衫跟西裝外套的交界處

西裝外套下的針織毛衣，感覺很好

迎風飄揚的裙擺，GOOD！

感覺好像快要看到內褲了

膝蓋有點朝內

k03-02

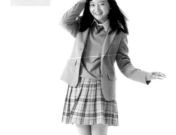

k03-03

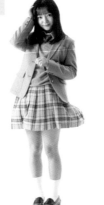

k03-04

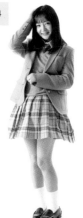

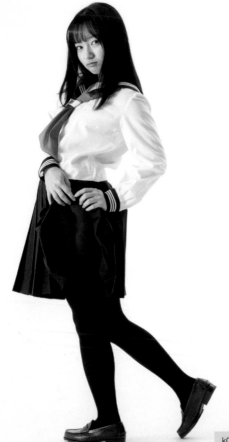

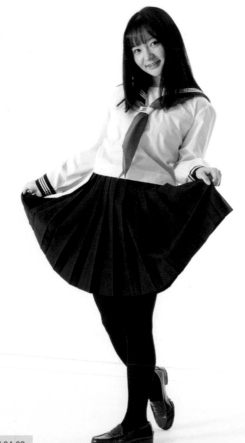

k04-01

k04-02

k04-03

k04-04

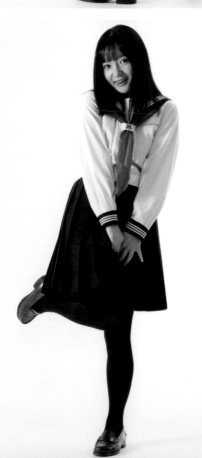

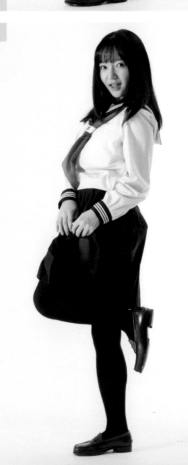

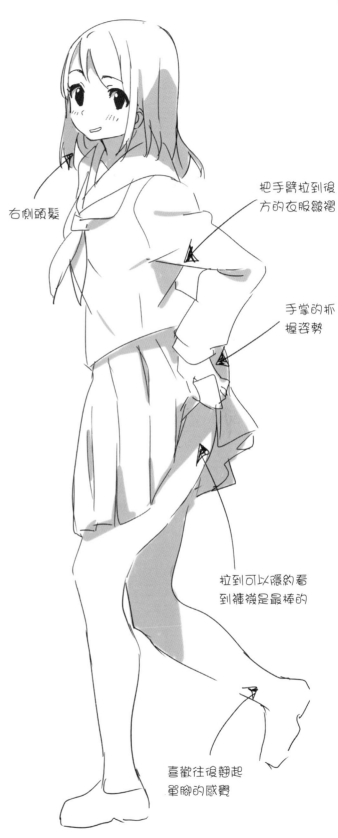

右側頭髮

把手臂拉到後
方的衣服皺褶

手掌的抓
握姿勢

拉到可以隱約看
到褲襪是最棒的

喜歡往後翹起
單腳的感覺

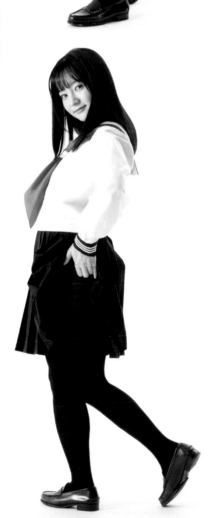

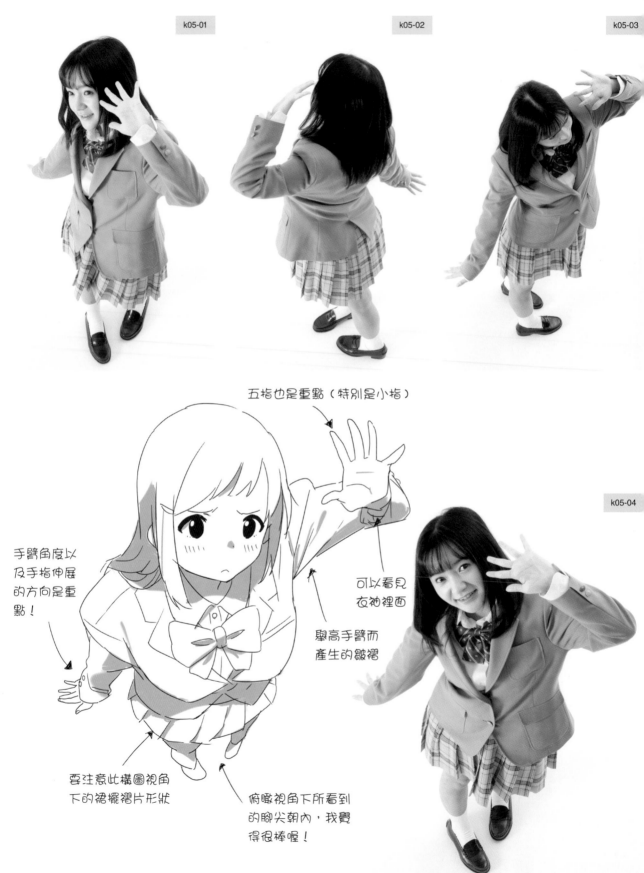

k05-01

k05-02

k05-03

k05-04

五指也是重點（特別是小指）

手臂角度以及手指伸展的方向是重點！

可以看見衣袖裡面

舉高手臂而產生的皺褶

要注意此構圖視角下的裙襬褶片形狀

俯瞰視角下所看到的腳尖朝內，我覺得很棒喔！

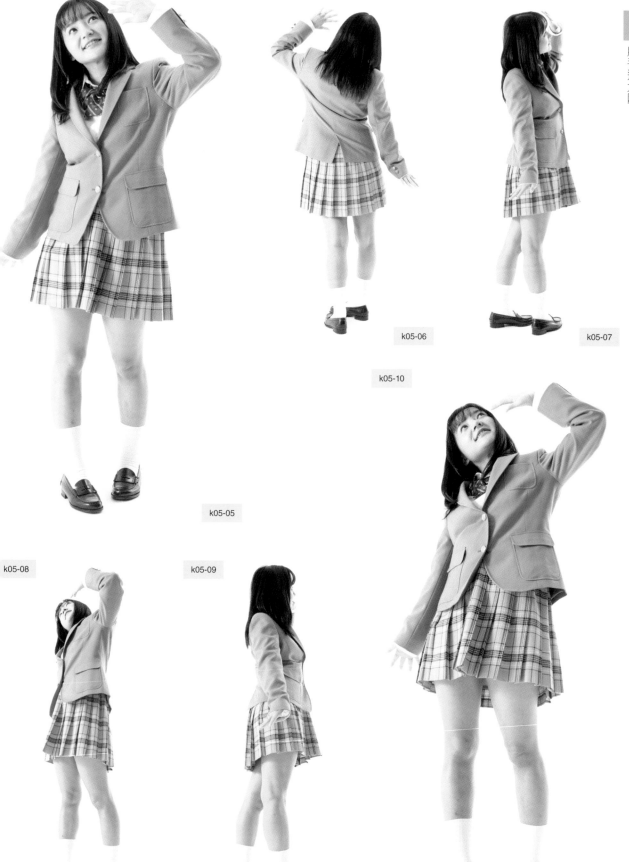

k05-06

k05-07

k05-10

k05-05

k05-08

k05-09

舞蹈姿勢

k06-01

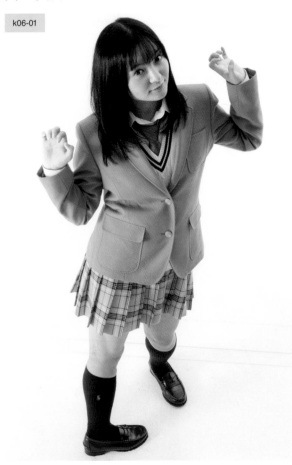

k06-02

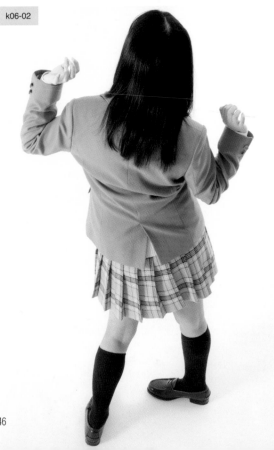

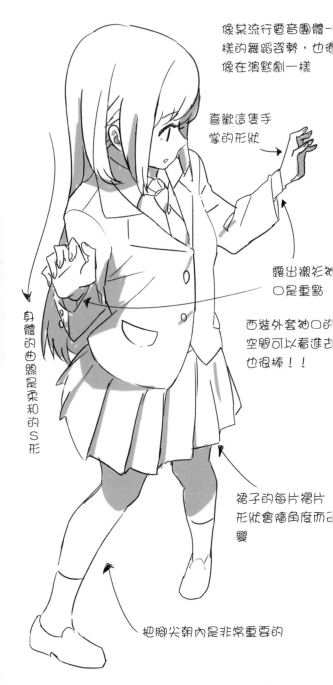

像某流行電音團體一
樣的舞蹈姿勢,也很
像在演默劇一樣

喜歡這隻手
掌的形狀

露出襯衫袖
口是重點

西裝外套袖口的
空間可以看進去
也很棒!!

身體的曲線是柔和的S形

裙子的每片褶片
形狀會隨角度而改
變

把腳尖朝內是非常重要的

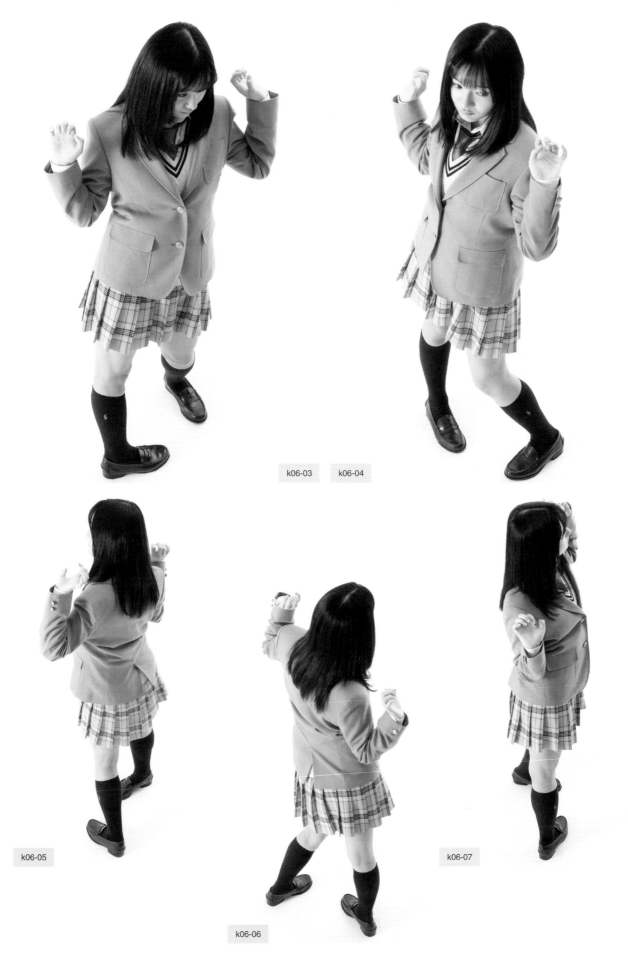

k06-03　　k06-04

k06-05

k06-06

k06-07

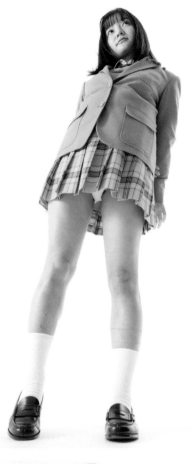

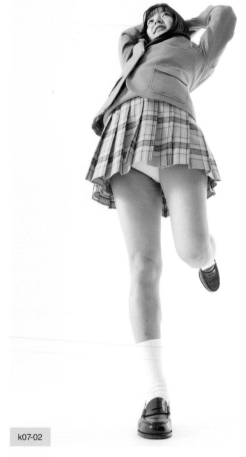

| k07-01 | k07-02 |
| k07-03 | k07-04 |

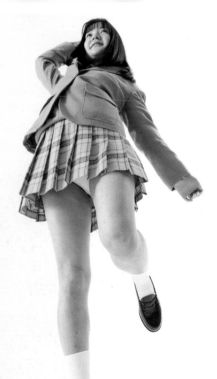

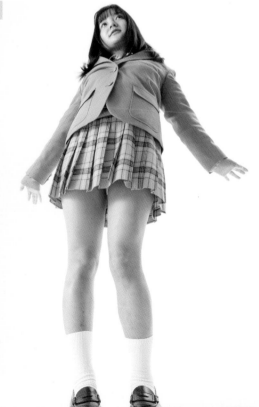

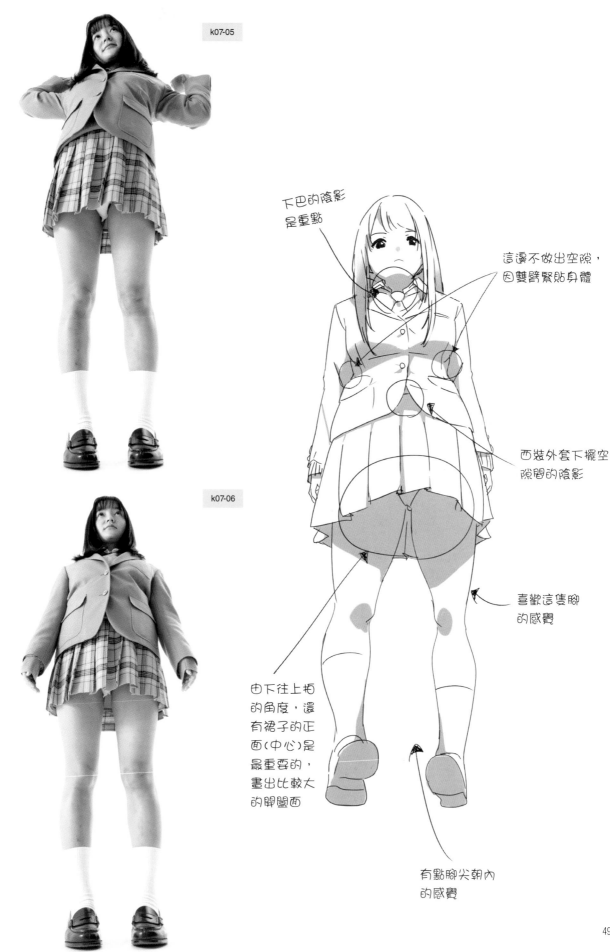

k07-05

k07-06

下巴的陰影
是重點

這邊不做出空隙，
因雙臂緊貼身體

西裝外套下擺空
隙間的陰影

喜歡這隻腳
的感覺

由下往上拍
的角度，還
有裙子的正
面（中心）是
最重要的，
畫出比較大
的開闔面

有點腳尖朝內
的感覺

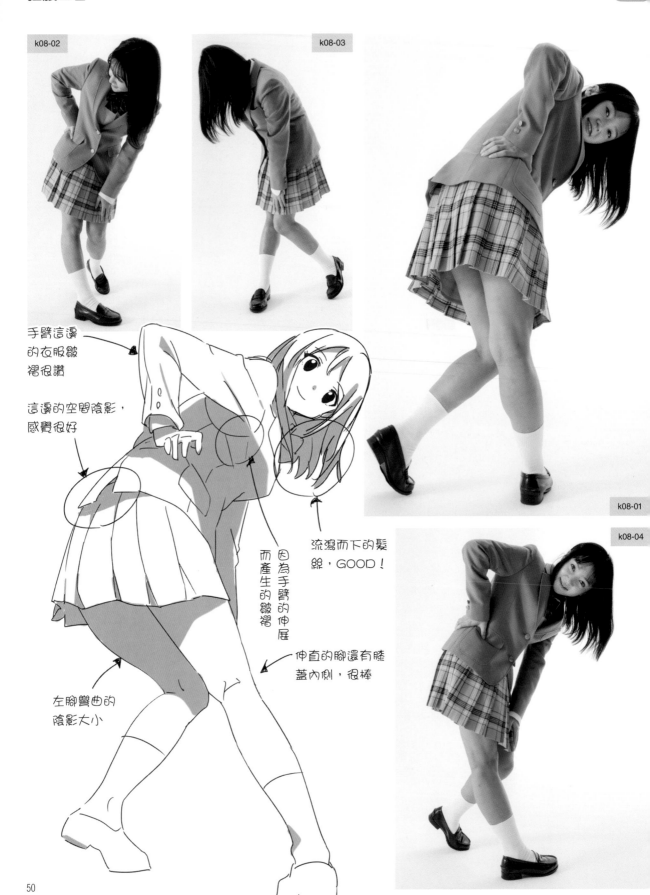

k08-02

k08-03

k08-01

k08-04

手臂這邊
的衣服皺
褶很讚

這邊的空間陰影，
感覺很好

因為手臂的伸展
而產生的皺褶

流瀉而下的髮
絲，GOOD！

伸直的腳還有膝
蓋內側，很棒

左腳彎曲的
陰影大小

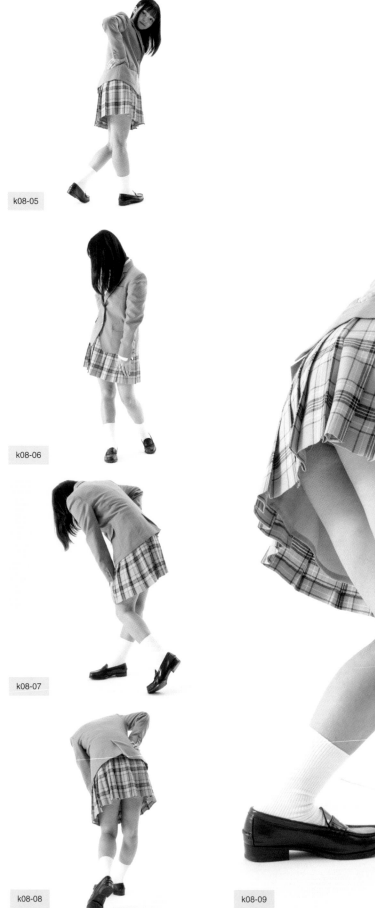

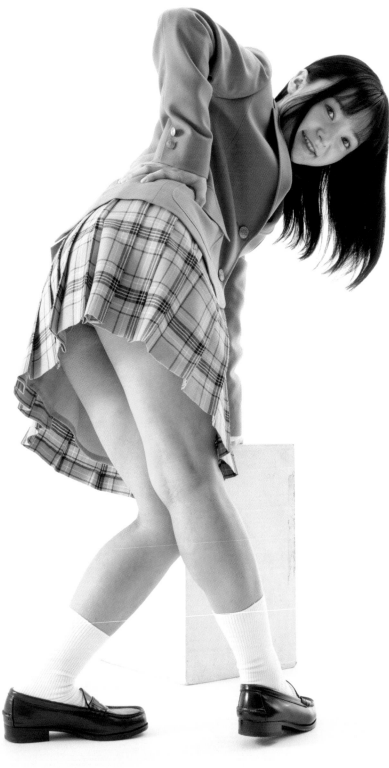

k08-05

k08-06

k08-07

k08-08

k08-09

扭腰回首

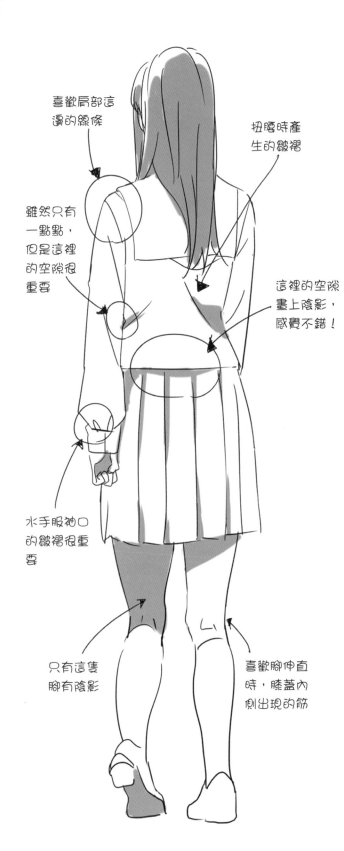

喜歡肩部這
邊的線條

扭腰時產
生的皺褶

雖然只有
一點點，
但是這裡
的空隙很
重要

這裡的空隙
畫上陰影，
感覺不錯！

水手服袖口
的皺褶很重
要

只有這隻
腳有陰影

喜歡腳伸直
時，膝蓋內
側出現的筋

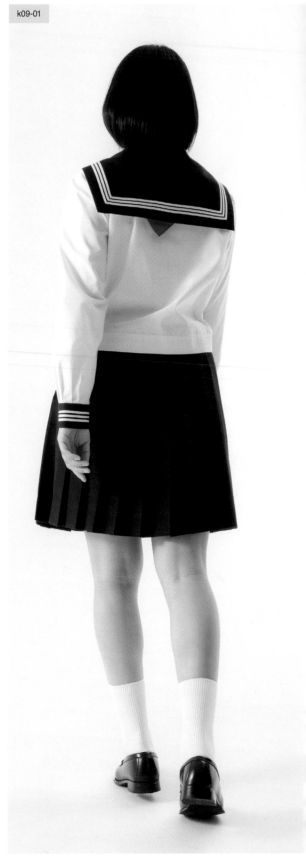

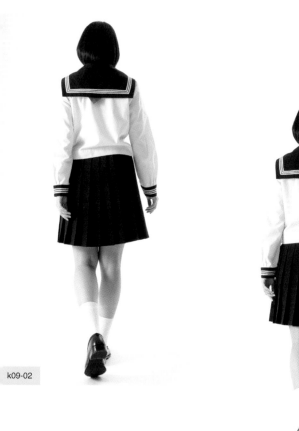

k09-02

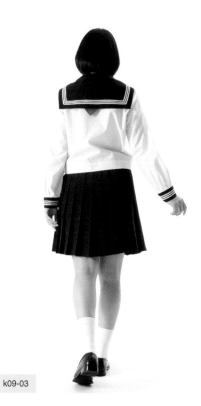

k09-03

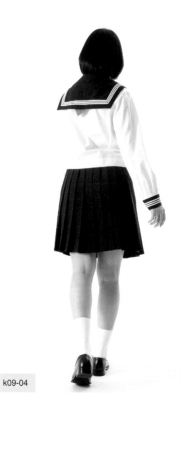

k09-04

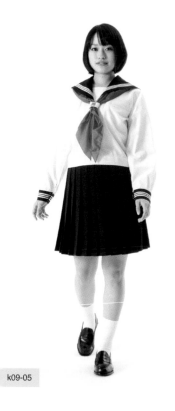

k09-05

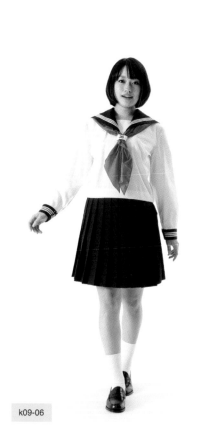

k09-06

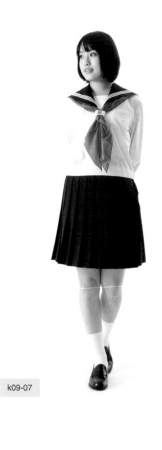

k09-07

走姿（後方視角）

插腰（後方視角）

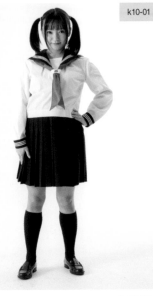

k10-01

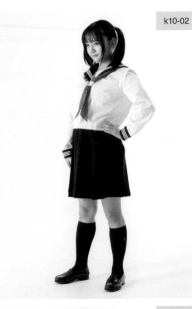

k10-02

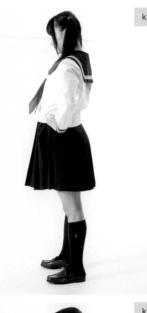

k10-03

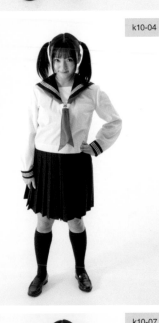

k10-04

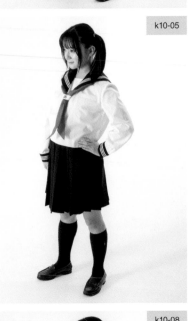

k10-05

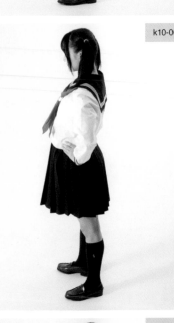

k10-06

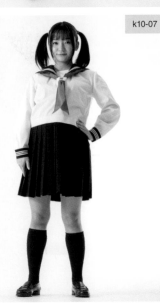

k10-07

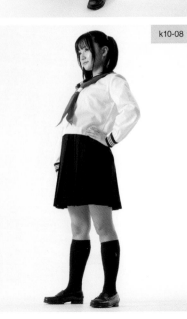

k10-08

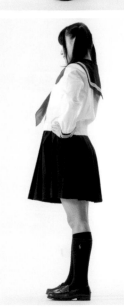

k10-09

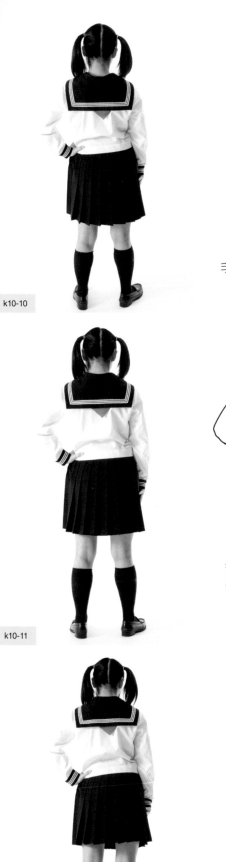

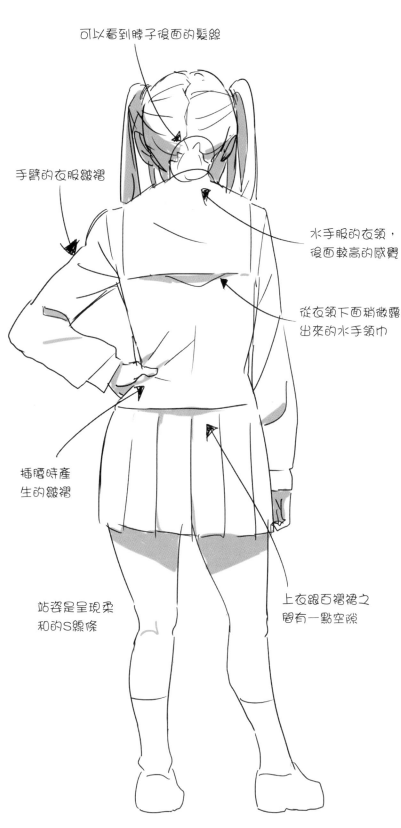

可以看到脖子後面的髮際

手臂的衣服皺褶

水手服的衣領，
後面較高的感覺

從衣領下面稍微露
出來的水手領巾

插腰時產
生的皺褶

站姿是呈現柔
和的S線條

上衣跟百褶裙之
間有一點空隙

k10-10

k10-11

k10-12

綁頭髮

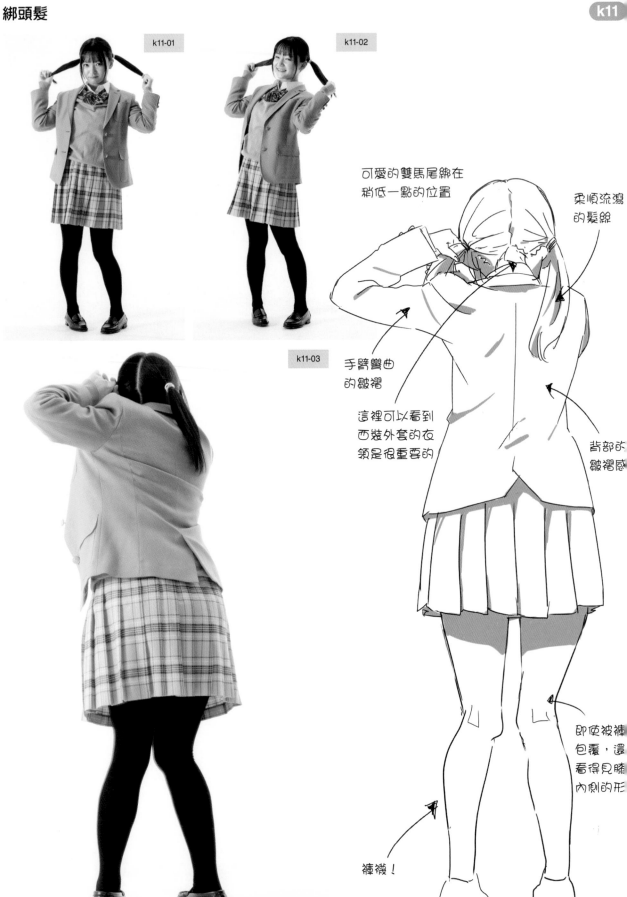

k11-01

k11-02

k11-03

可愛的雙馬尾綁在
稍低一點的位置

柔順流瀉
的髮絲

手臂彎曲
的皺褶

這裡可以看到
西裝外套的衣
領是很重要的

背部的
皺褶感

即使被褲
包覆，還
看得見膝
內側的形

褲襪！

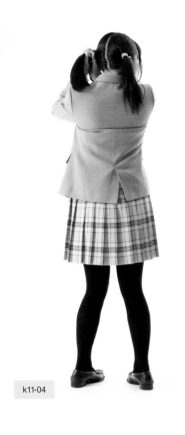

k11-04

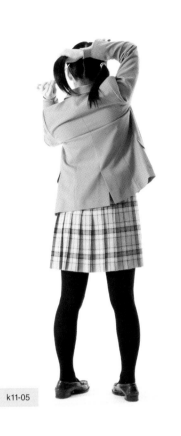

k11-05

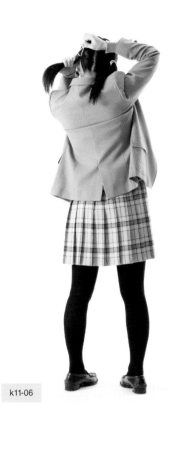

k11-06

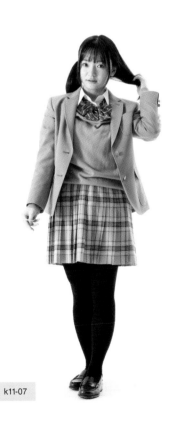

k11-07

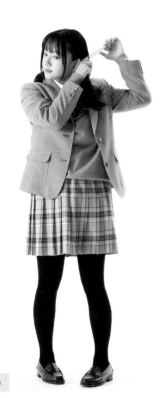

k11-08

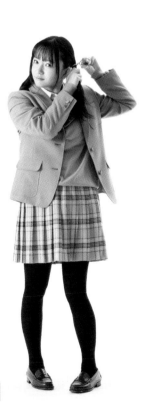

k11-09

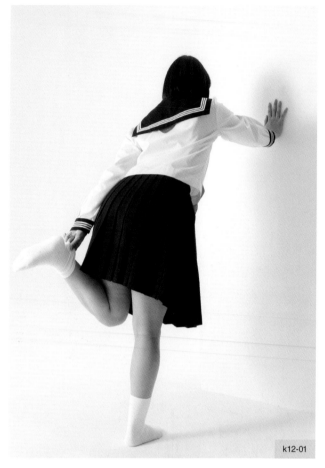

k12-01

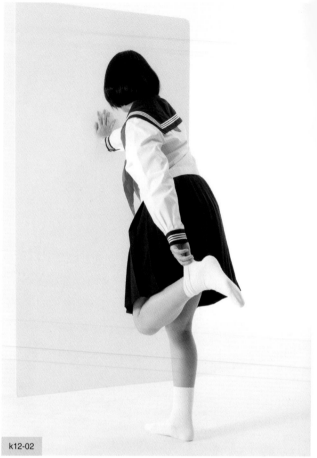

k12-02

k12-03

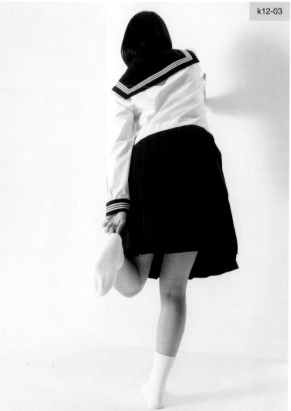

k12-04

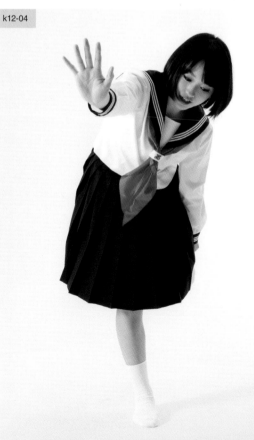

k12-05

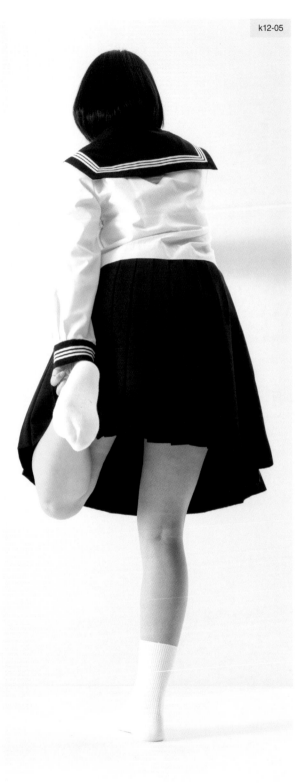

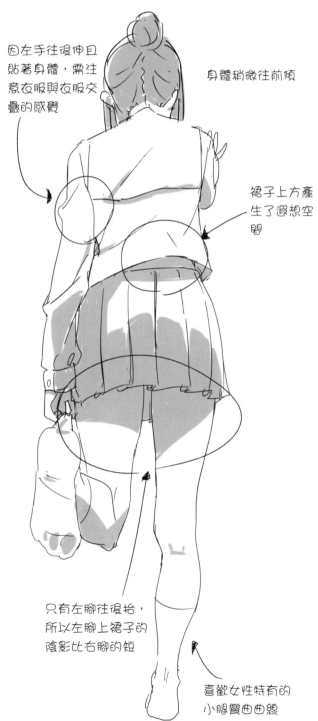

因左手往後伸且貼著身體，需注意衣服與衣服交疊的感覺

身體稍微往前傾

裙子上方產生了退想空間

只有左腳往後抬，所以左腳上裙子的陰影比右腳的短

喜歡女性特有的小腿彎曲曲線

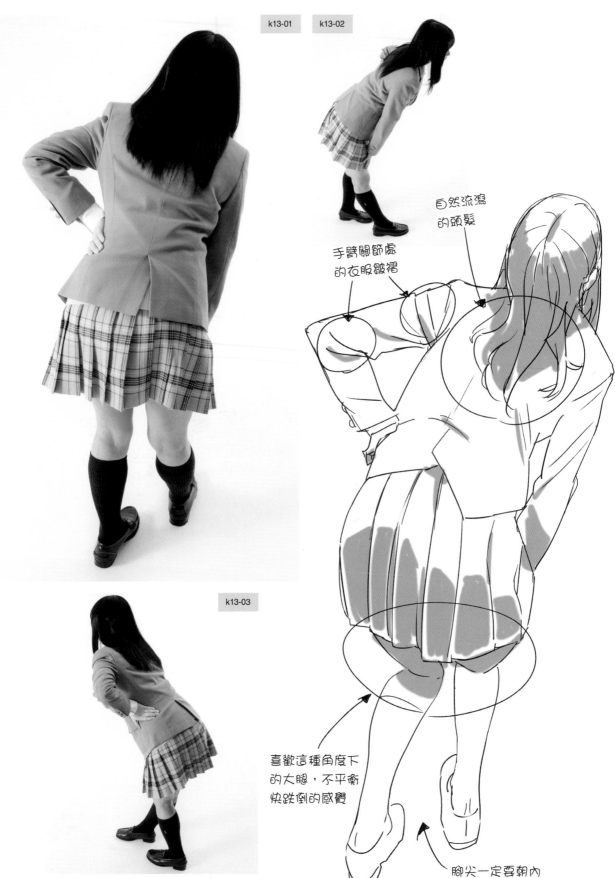

k13-01 k13-02

k13-03

自然流瀉
的頭髮

手臂關節處
的衣服皺褶

喜歡這種角度下
的大腿，不平衡
快跌倒的感覺

腳尖一定要朝內

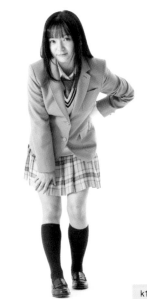

k13-06

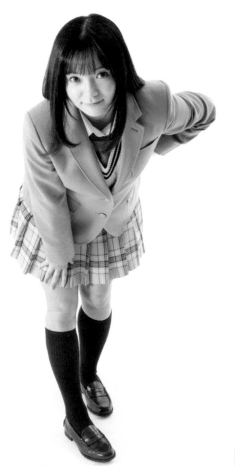

k13-04

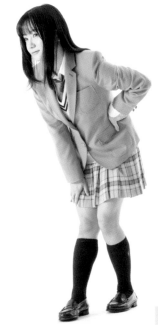

k13-07

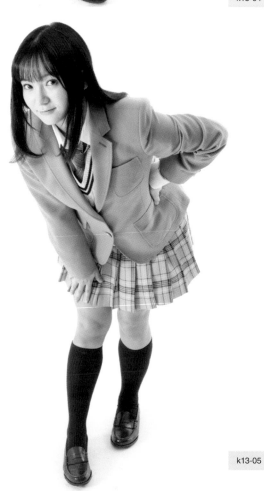

k13-05

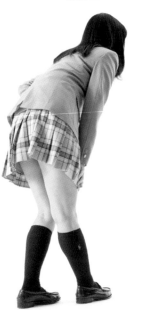

k13-08

站姿（屈體前彎）

k14-01

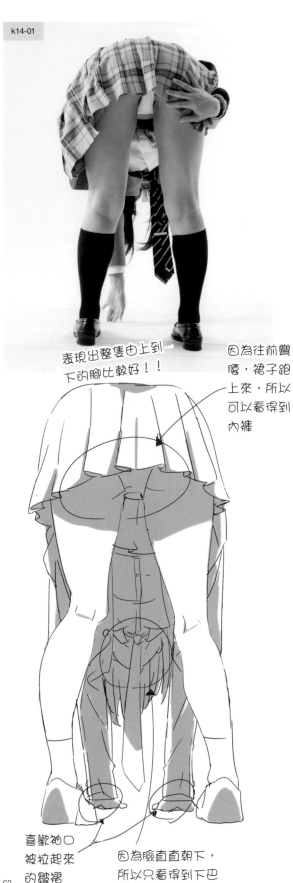

表現出整隻由上到
下的腳比較好！！

喜歡袖口
被拉起來
的皺褶

因為臉直直朝下，
所以只看得到下巴

k14-02

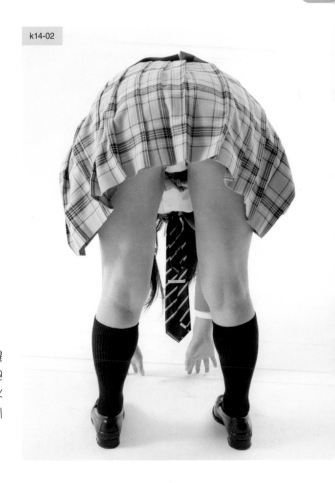

因為往前彎
腰，裙子跑
上來，所以
可以看得到
內褲

k14-03

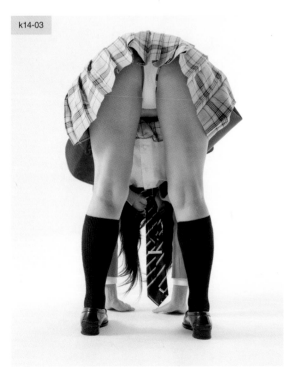

坐在椅子上

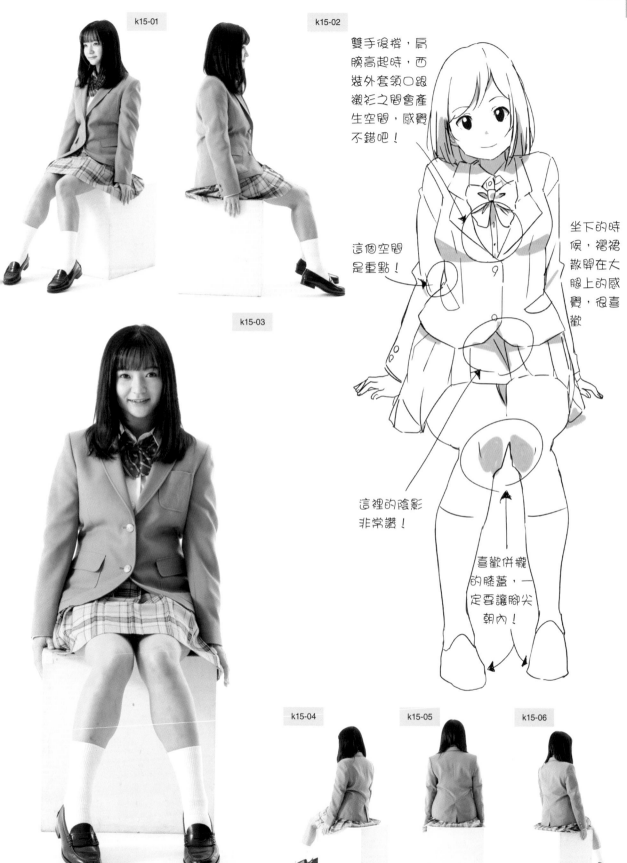

k15-01

k15-02

雙手後撐，肩膀高起時，西裝外套領口跟襯衫之間會產生空間，感覺不錯吧！

這個空間是重點！

坐下的時候，褶裙散開在大腿上的感覺，很喜歡

這裡的陰影非常讚！

喜歡併攏的膝蓋，一定要讓腳尖朝內！

k15-03

k15-04

k15-05

k15-06

63

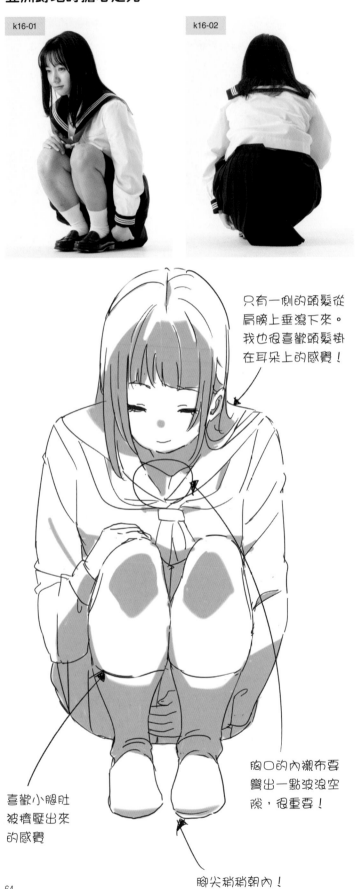

k16-01

k16-02

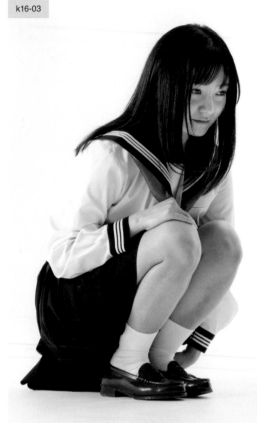

k16-03

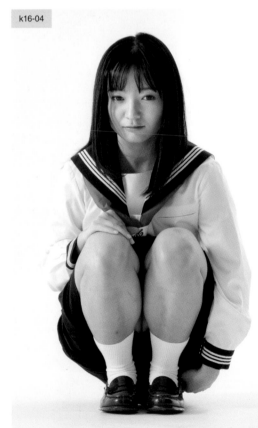

k16-04

只有一側的頭髮從
肩膀上垂瀉下來。
我也很喜歡頭髮掛
在耳朵上的感覺！

胸口的內襯布要
彎出一點波浪空
隙，很重要！

喜歡小腿肚
被擠壓出來
的感覺

腳尖稍稍朝內！

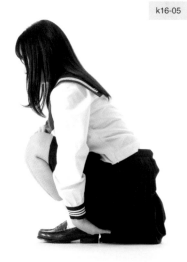 k16-05

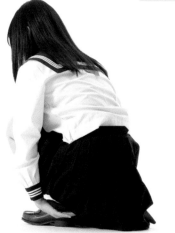 k16-06

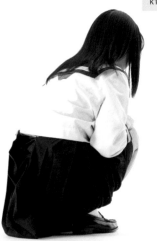 k16-07

亞洲蹲地時擔心走光

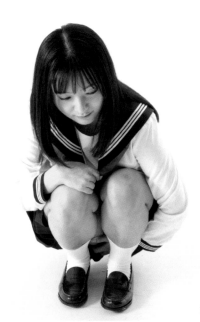

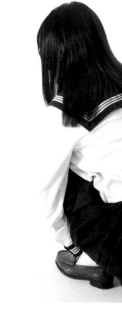

k16-08　　k16-09

k16-10　　k16-11

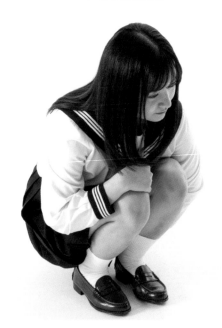

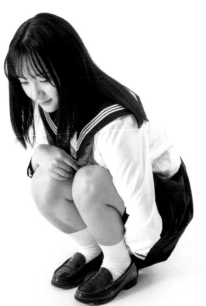

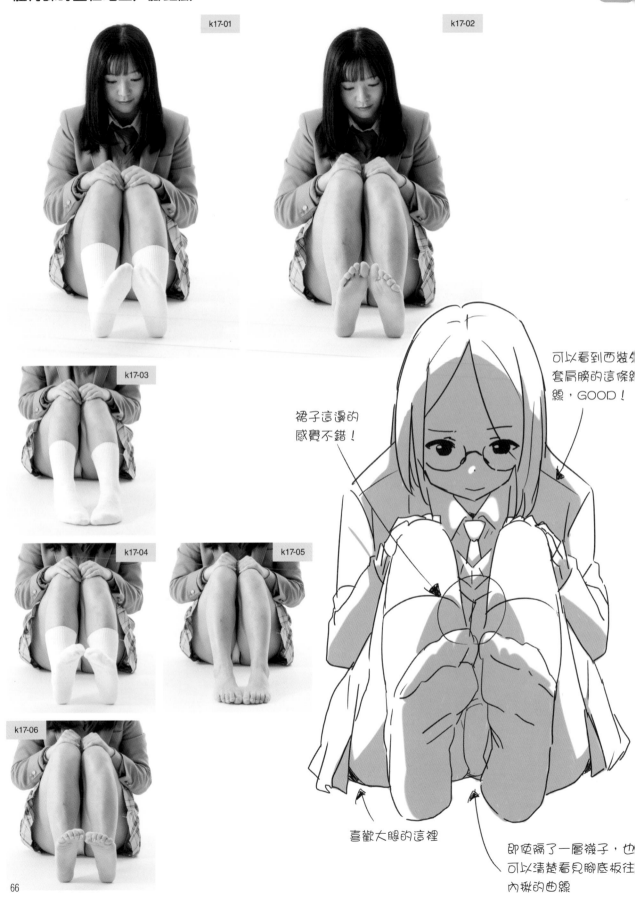

k17-01

k17-02

k17-03

k17-04

k17-05

k17-06

可以看到西裝外
套肩膀的這條縐
線，GOOD！

裙子這邊的
感覺不錯！

喜歡大腿的這裡

即使隔了一層襪子，也
可以清楚看見腳底板往
內揪的曲線

沉垂頭

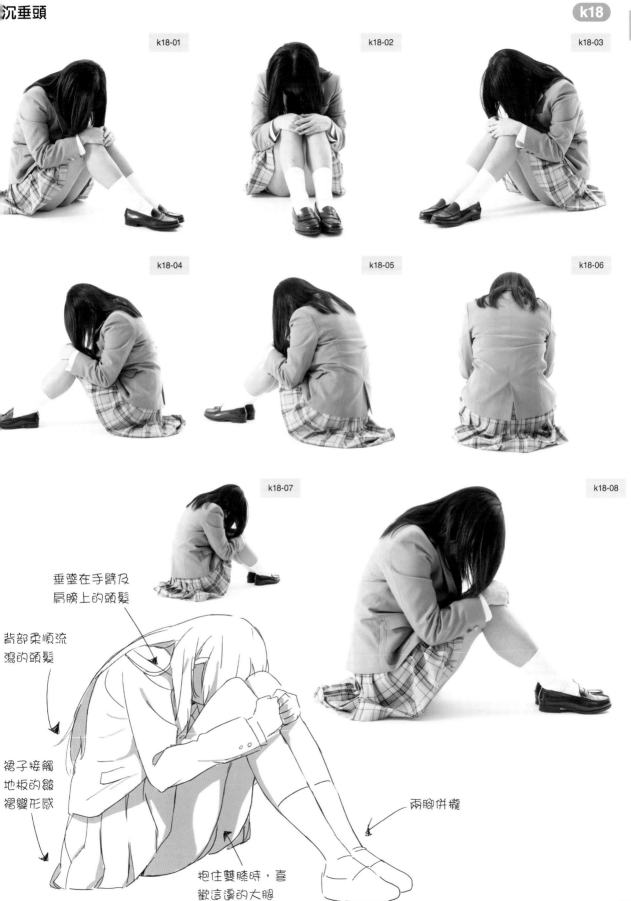

k18-01

k18-02

k18-03

k18-04

k18-05

k18-06

k18-07

k18-08

垂墜在手臂及肩膀上的頭髮

背部柔順流瀉的頭髮

裙子接觸地板的皺褶變形感

兩腳併攏

抱住雙膝時，喜歡這邊的大腿

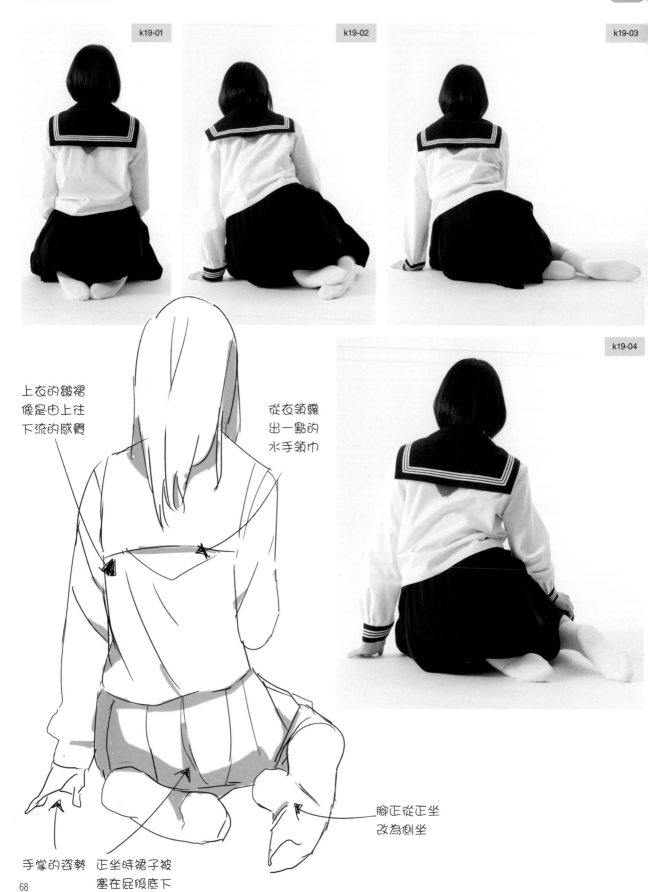

k19-01

k19-02

k19-03

k19-04

上衣的皺褶
像是由上往
下流的感覺

從衣領露
出一點的
水手領巾

手掌的姿勢　正坐時裙子被
塞在屁股底下

腳正從正坐
改為側坐

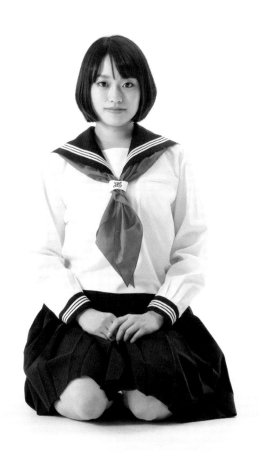

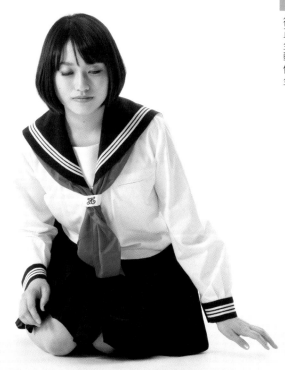

k19-05 k19-06

k19-07 k19-08

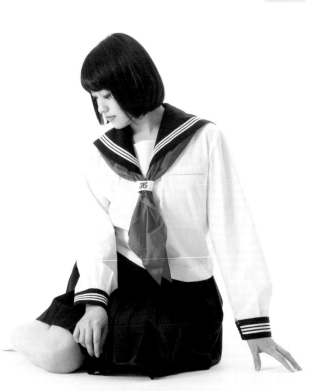

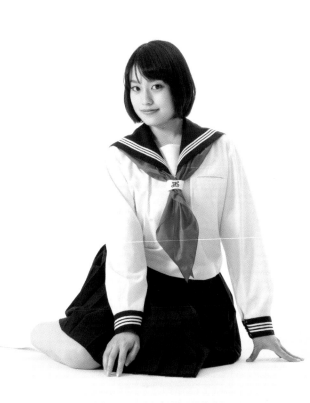

k20-01

k20-02

k20-03

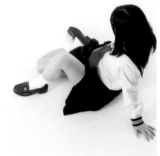

k20-04

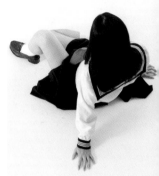

k20-05

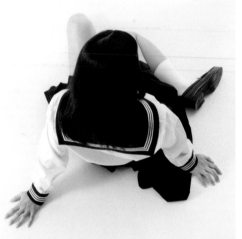

k20-07

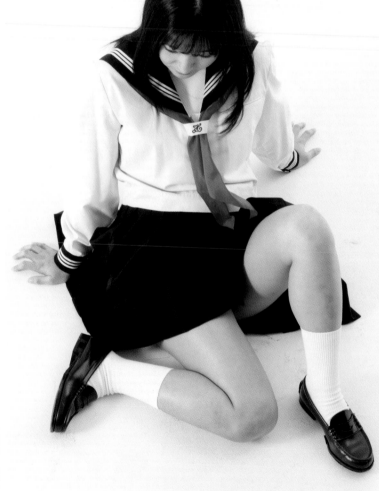

k20-06

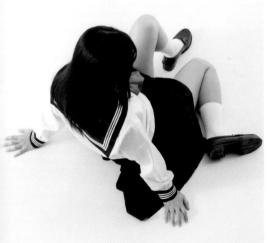

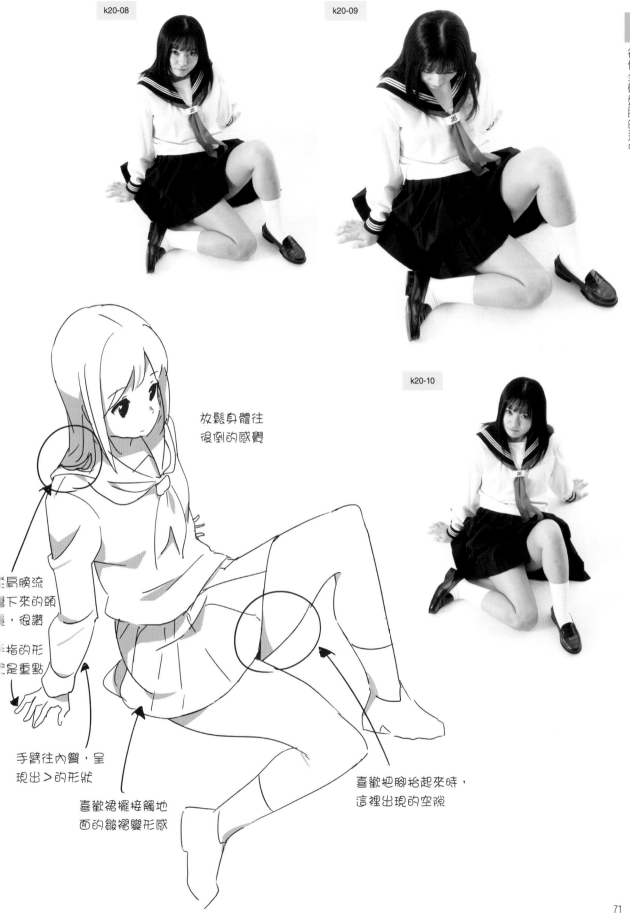

k20-10

放鬆身體往
後倒的感覺

從肩膀流
下來的頭
髮，很讚

手指的形
狀是重點

手臂往內彎，呈
現出＞的形狀

喜歡裙擺接觸地
面的皺褶變形感

喜歡把腳抬起來時，
這裡出現的空隙

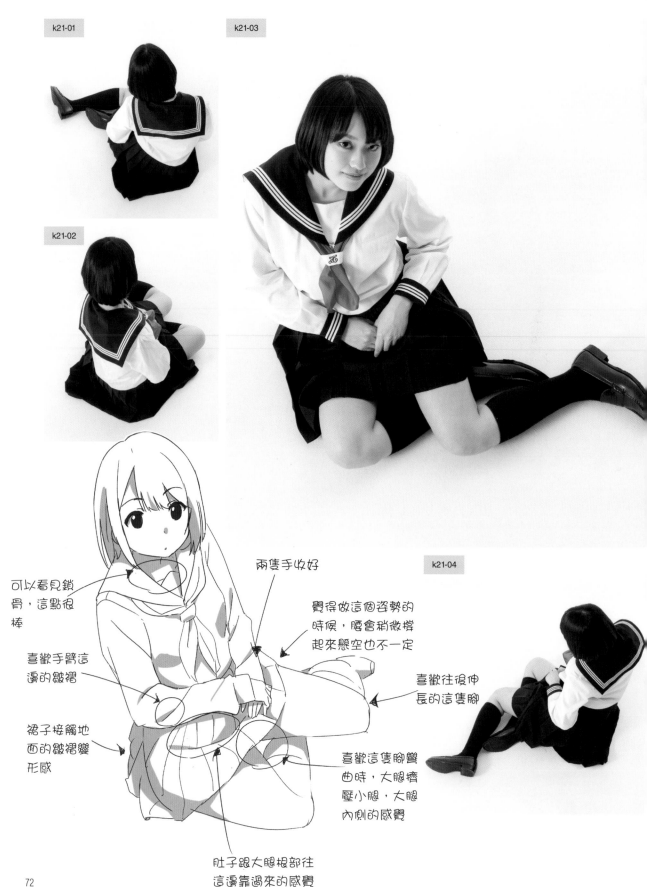

k21-01

k21-03

k21-02

k21-04

可以看見鎖骨，這點很棒

喜歡手臂這邊的皺褶

裙子接觸地面的皺褶變形感

兩隻手收好

覺得做這個姿勢的時候，腰會稍微撐起來懸空也不一定

喜歡往後伸長的這隻腳

喜歡這隻腳彎曲時，大腿擠壓小腿，大腿內側的感覺

肚子跟大腿根部往這邊靠過來的感覺

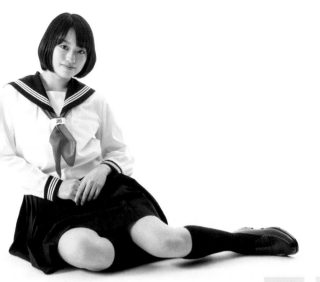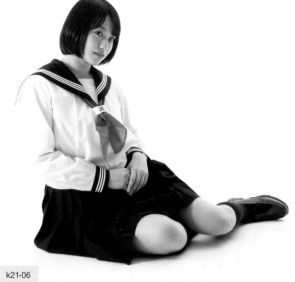

k21-05 k21-06

k21-07 k21-08

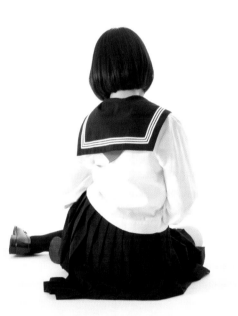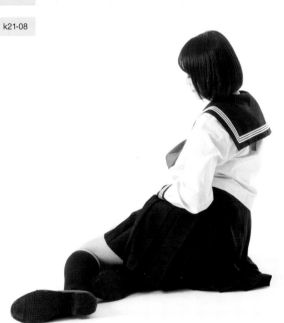

k21-09 k21-10

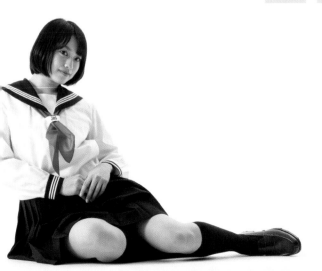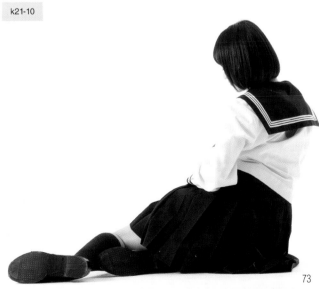

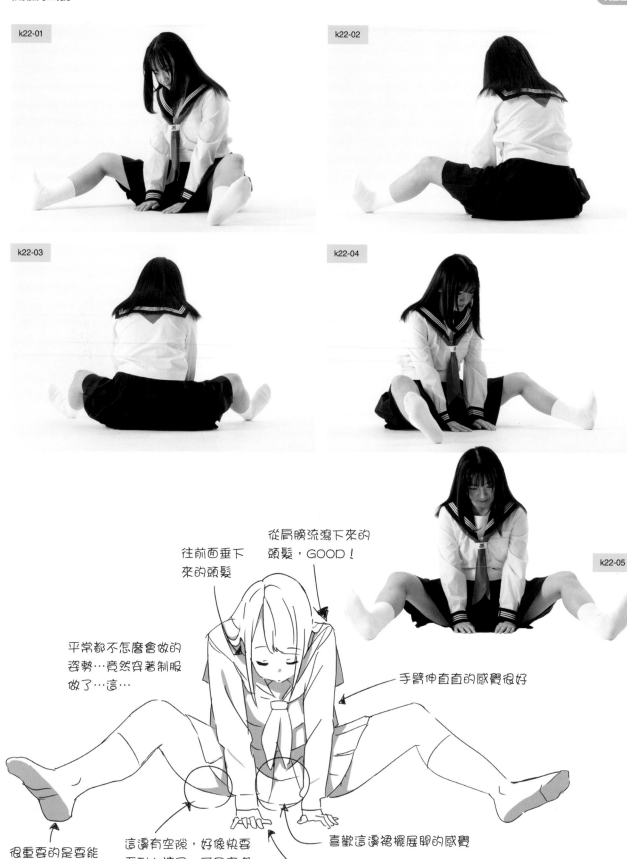

k22-01

k22-02

k22-03

k22-04

k22-05

往前面垂下
來的頭髮

從肩膀流瀉下來的
頭髮，GOOD！

平常都不怎麼會做的
姿勢…竟然穿著制服
做了…這…

手臂伸直直的感覺很好

很重要的是要能
看到腳底板

這邊有空隙，好像快要
看到內褲了，可是實際
上看不到，感覺很棒

手的角度很難

喜歡這邊裙擺展開的感覺

坐姿（屈體前彎）

k23-01

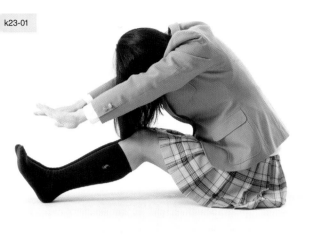

k23-02

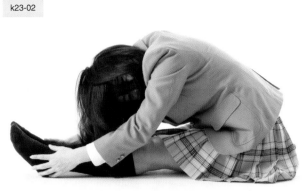

k23-03

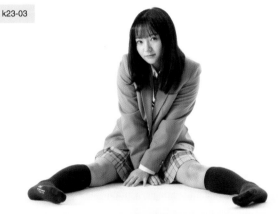

k23-04

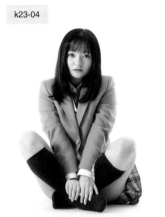

k23-05

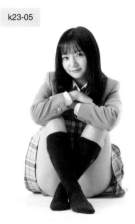

k23-06

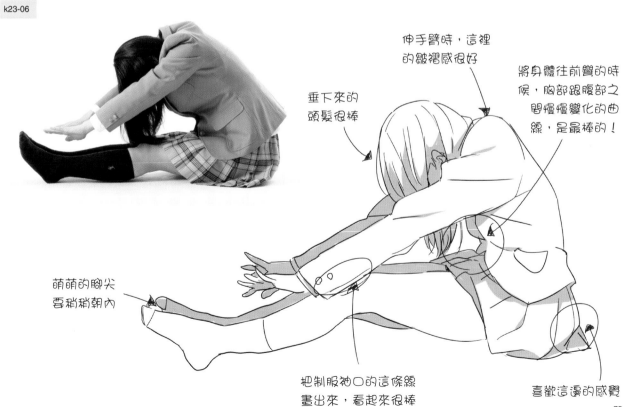

垂下來的頭髮很棒

伸手臂時，這裡的皺褶感很好

將身體往前彎的時候，胸部跟腹部之間慢慢變化的曲線，是最棒的！

萌萌的腳尖要稍稍朝內

把制服袖口的這條線畫出來，看起來很棒

喜歡這邊的感覺

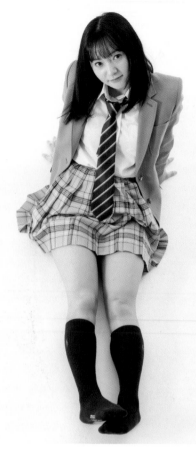

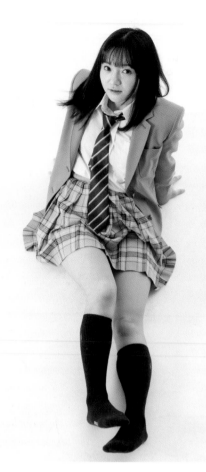

| k24-01 | k24-02 |
| k24-03 | k24-04 |

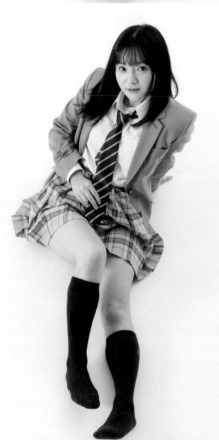

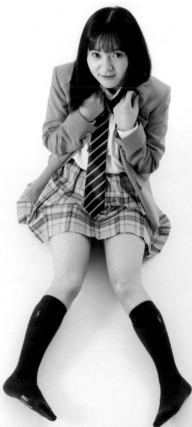

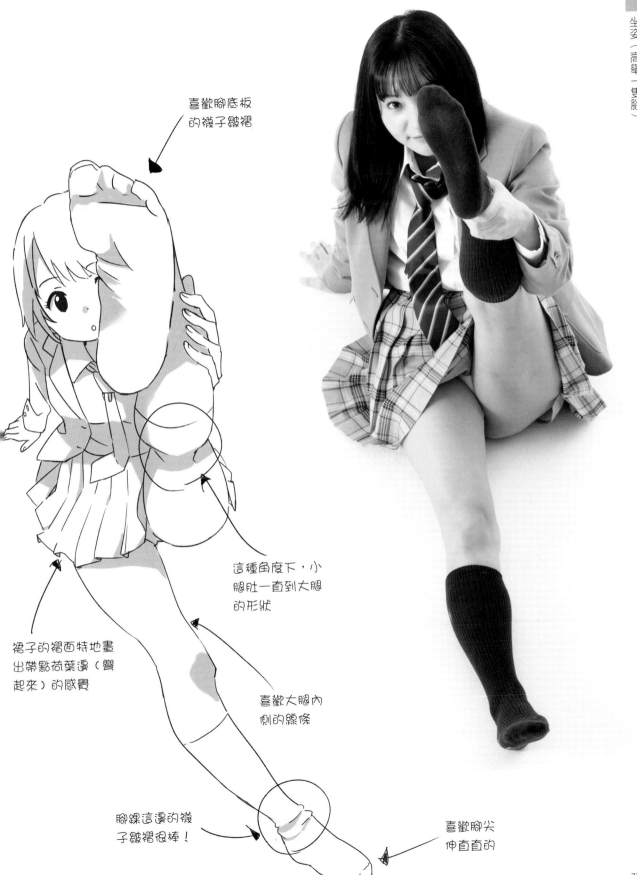

坐姿（高舉一隻腳）

喜歡腳底板
的襪子皺褶

這種角度下，小
腿肚一直到大腿
的形狀

裙子的褶面特地畫
出帶點荷葉邊（豎
起來）的感覺

喜歡大腿內
側的線條

腳踝這邊的襪
子皺褶很棒！

喜歡腳尖
伸直直的

側坐姿

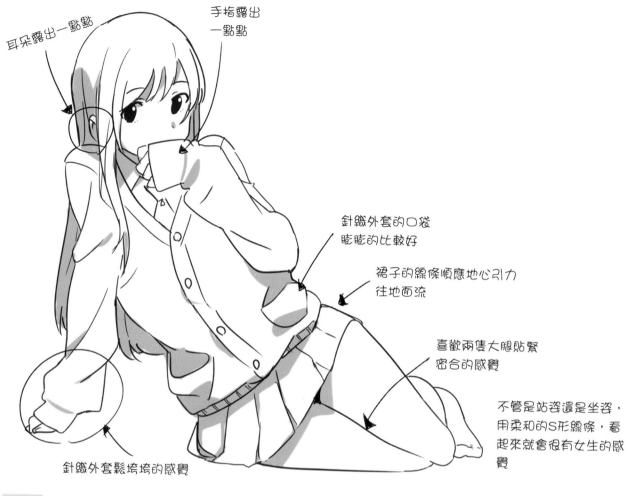

耳朵露出一點點

手指露出
一點點

針織外套的口袋
脹脹的比較好

裙子的線條順應地心引力
往地面流

喜歡兩隻大腿貼緊
密合的感覺

不管是站姿還是坐姿，
用柔和的S形線條，看
起來就會很有女生的感
覺

針織外套鬆垮垮的感覺

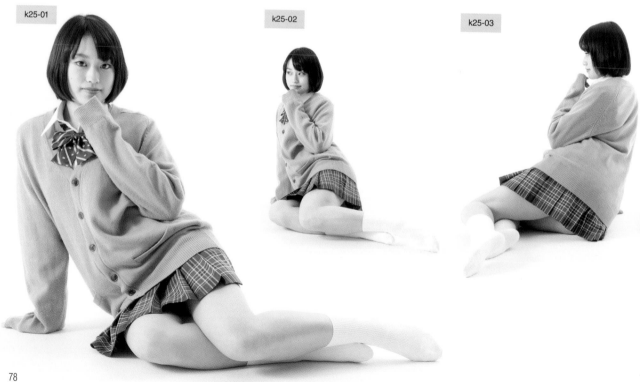

k25-01

k25-02

k25-03

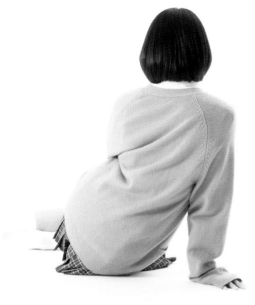
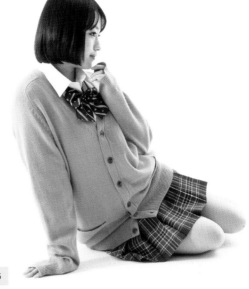

k25-04 k25-05

k25-06 k25-07

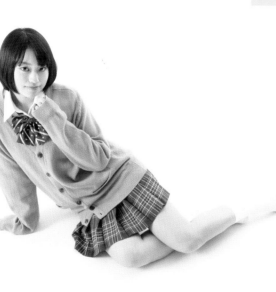
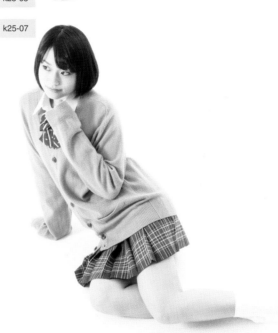

k25-08 k25-09

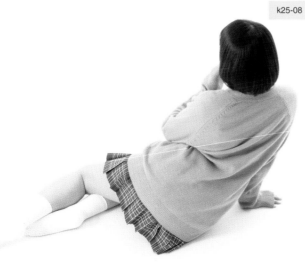
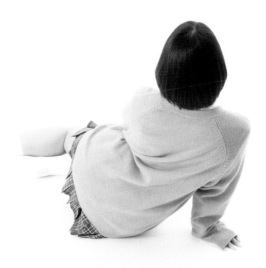

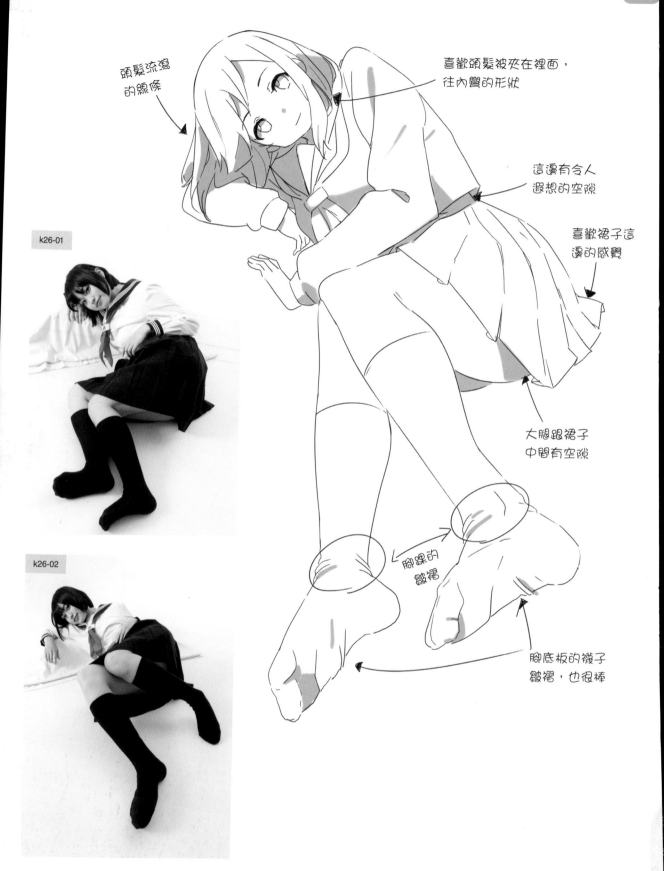

頭髮流瀉的線條

喜歡頭髮被夾在裡面，往內彎的形狀

這邊有令人遐想的空隙

喜歡裙子這邊的感覺

大腿跟裙子中間有空隙

腳踝的皺褶

腳底板的襪子皺褶，也很棒

k26-01

k26-02

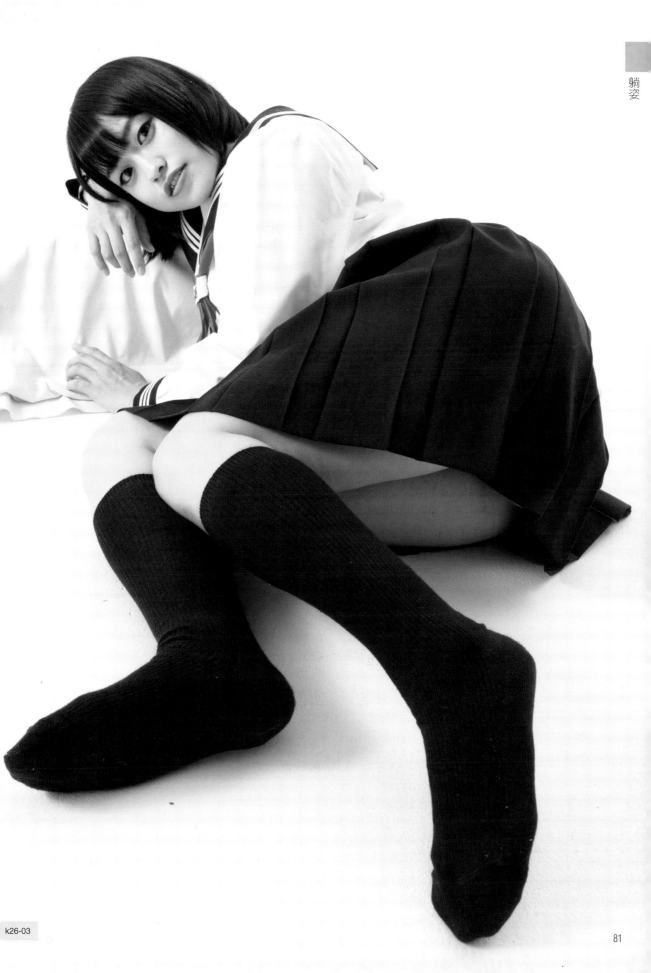

k27-01

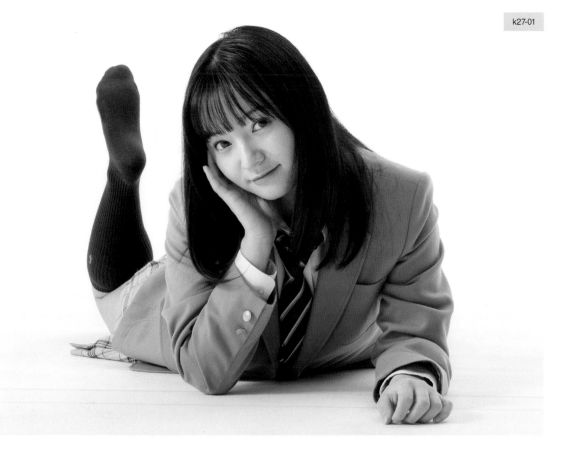

k27-02

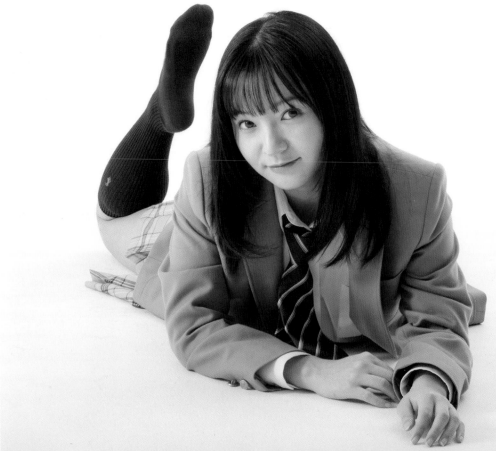

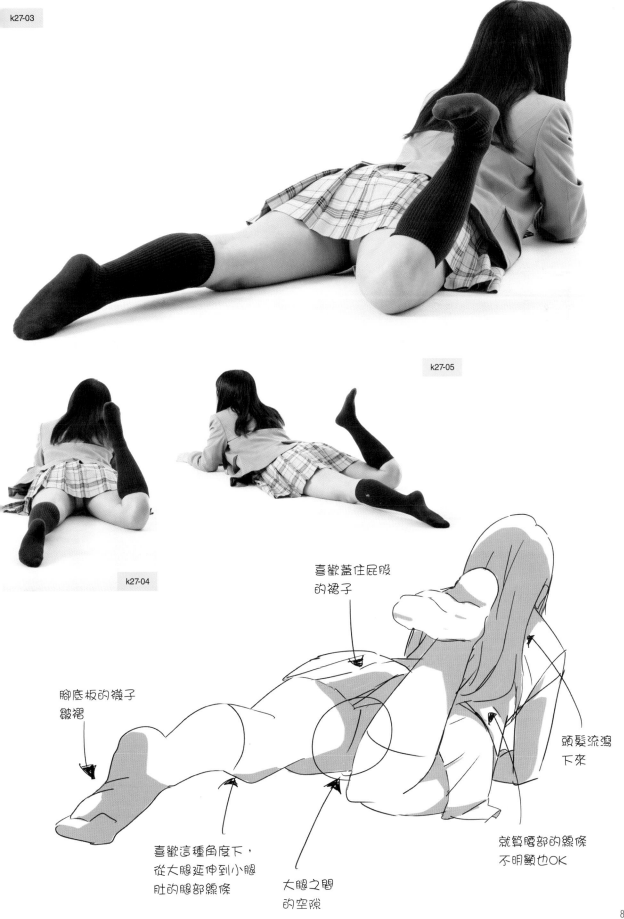

k27-05

k27-04

喜歡蓋住屁股
的裙子

腳底板的襪子
皺褶

頭髮流瀉
下來

喜歡這種角度下，
從大腿延伸到小腿
肚的腿部線條

大腿之間
的空隙

就算臀部的線條
不明顯也OK

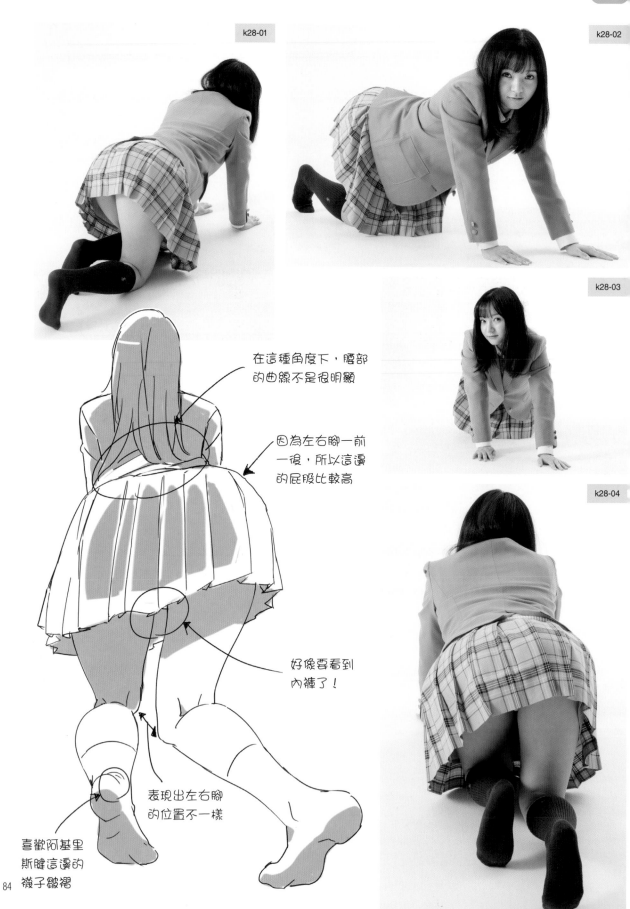

在這種角度下，臀部
的曲線不是很明顯

因為左右腳一前
一後，所以這邊
的屁股比較高

好像要看到
內褲了！

表現出左右腳
的位置不一樣

喜歡阿基里
斯腱這邊的
襪子皺褶

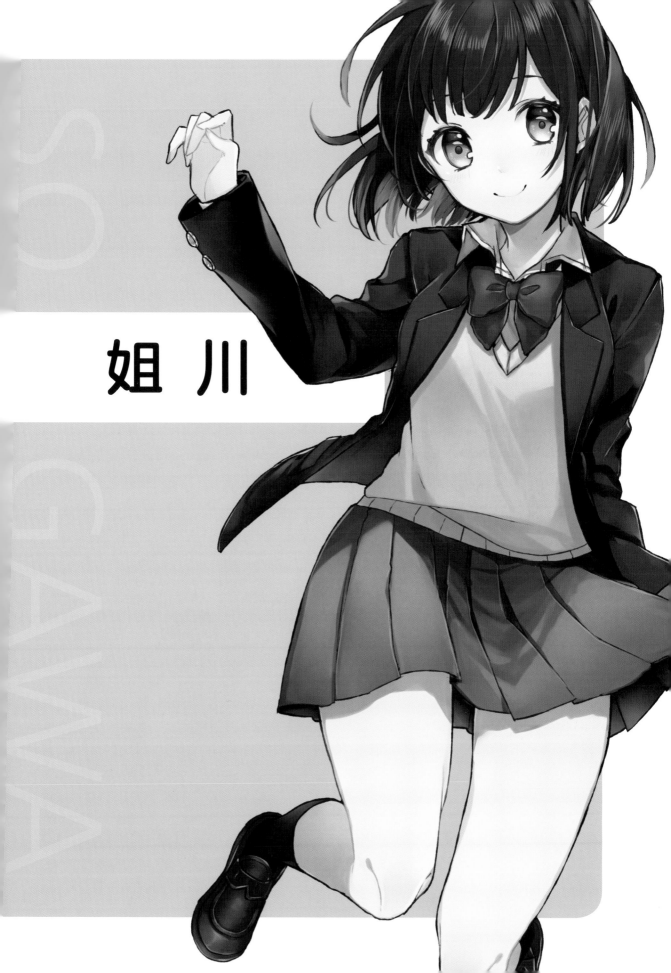

姐 川

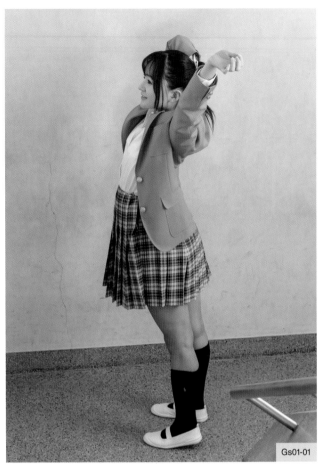

Gs01-01

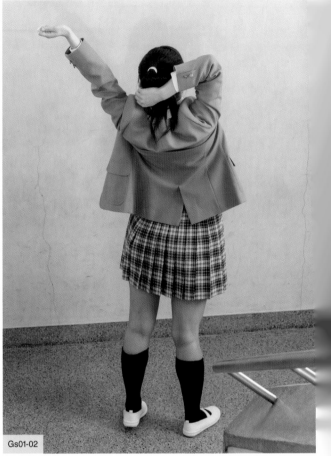

Gs01-02

Gs01-03

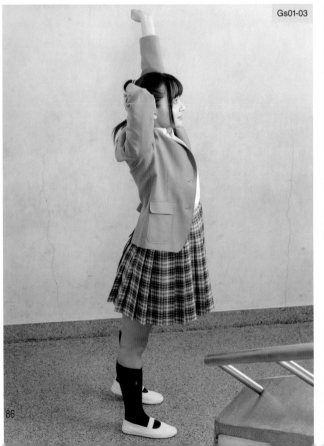

Gs01-04

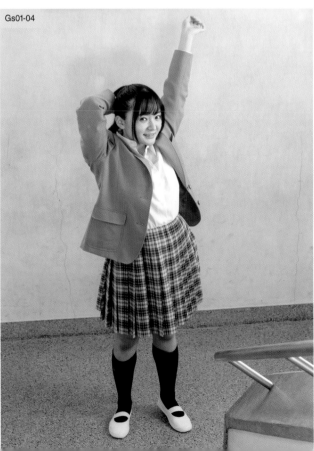

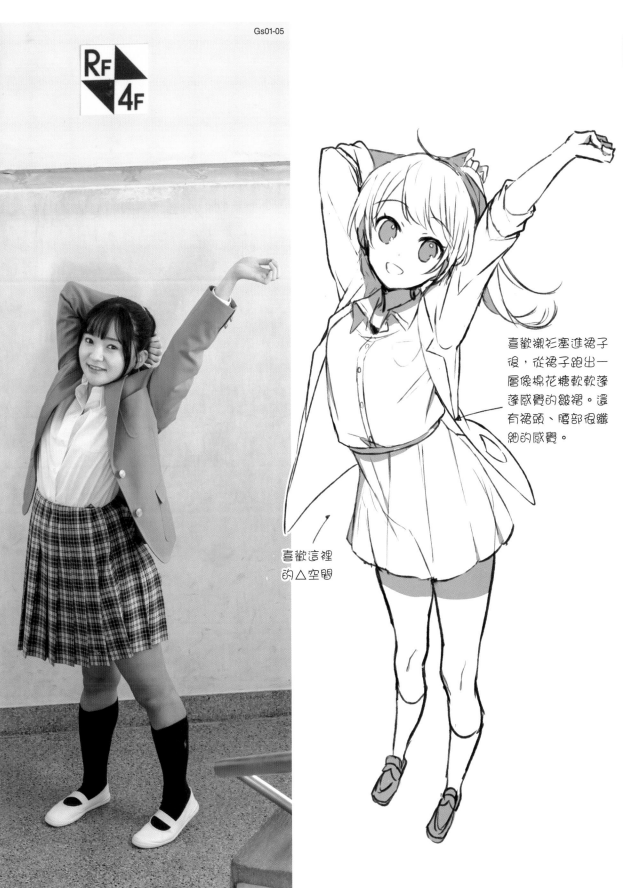

伸懶腰

喜歡襯衫塞進裙子
後，從裙子跑出一
層像棉花糖軟軟蓬
蓬感覺的皺褶。還
有裙頭、腰部很纖
細的感覺。

喜歡這裡
的△空間

Gs02-01

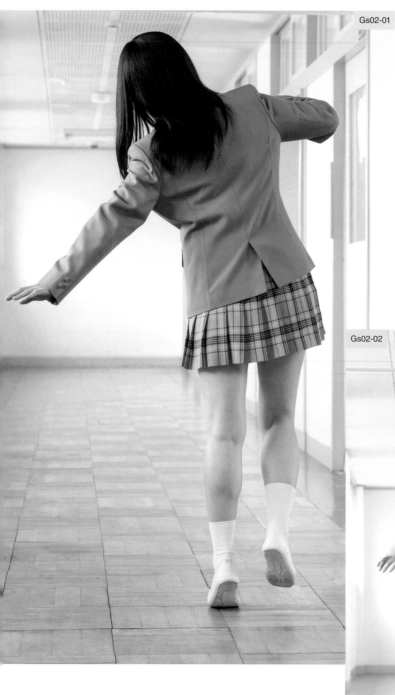

Gs02-02

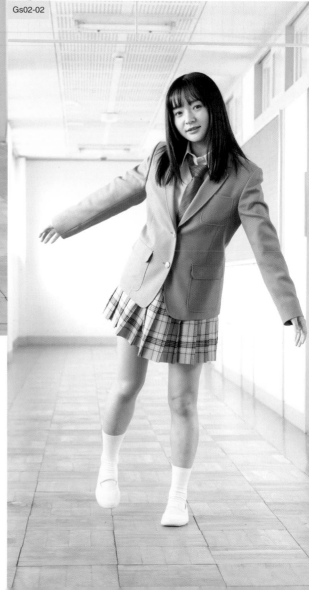

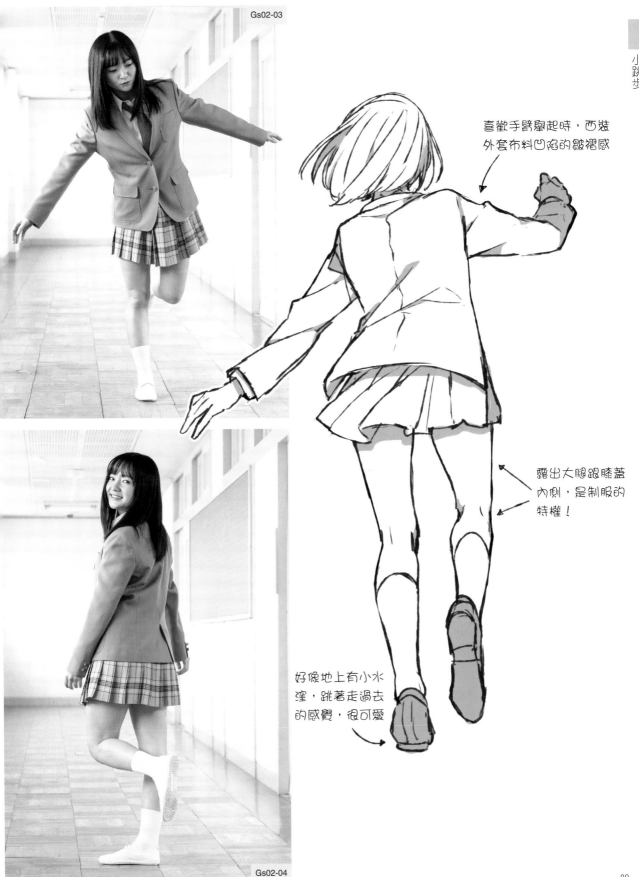

喜歡手臂舉起時，西裝外套布料凹陷的皺褶感

露出大腿跟膝蓋內側，是制服的特權！

好像地上有小水窪，跳著走過去的感覺，很可愛

Gs02-04

89

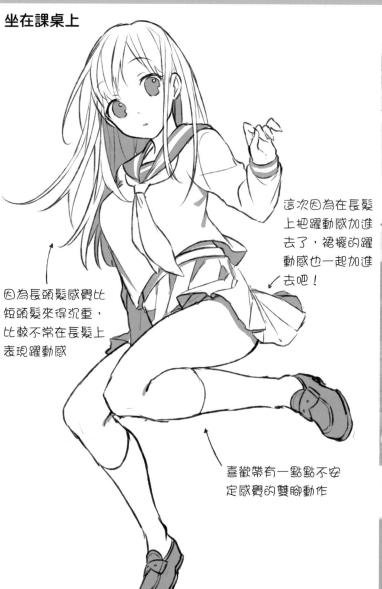

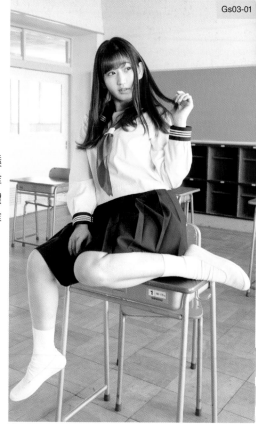

Gs03-01

這次因為在長髮
上把躍動感加進
去了，裙襬的躍
動感也一起加進
去吧！

因為長頭髮感覺比
短頭髮來得沉重，
比較不常在長髮上
表現躍動感

喜歡帶有一點點不安
定感覺的雙腳動作

Gs03-02

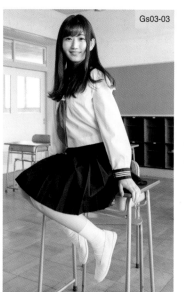

Gs03-03

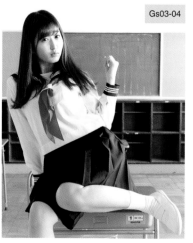

Gs03-04

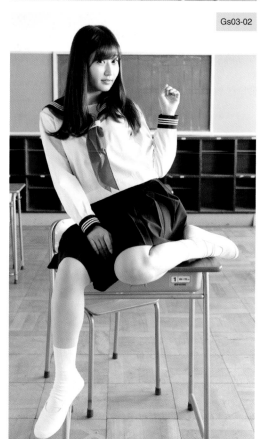

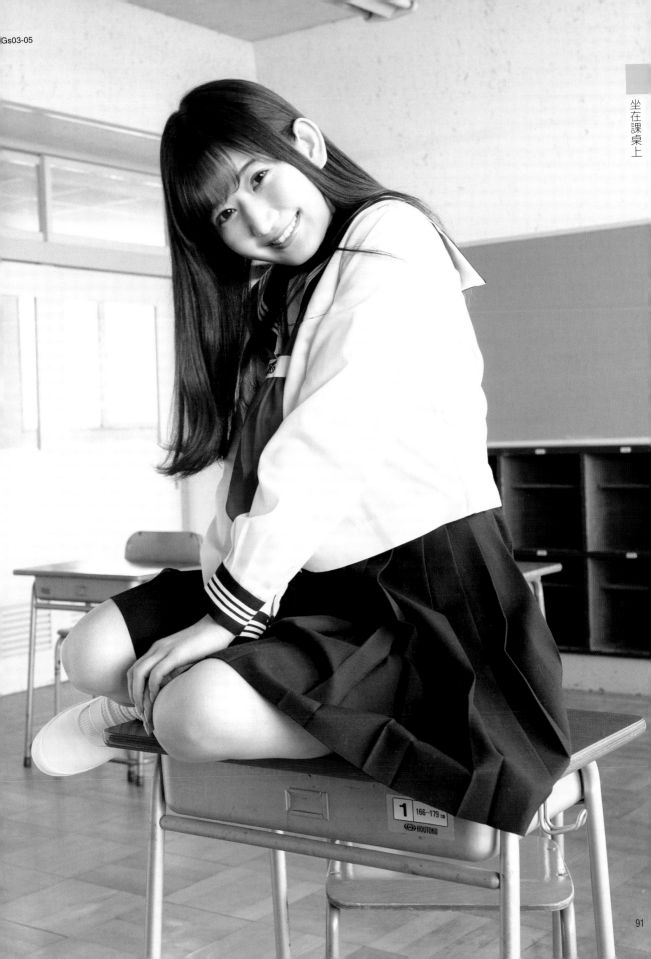

坐在課桌上

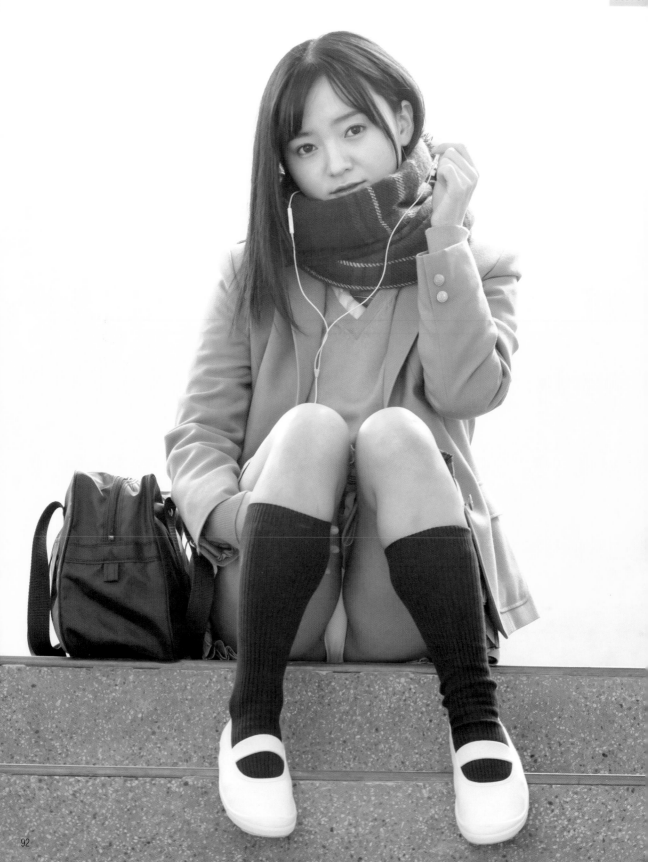

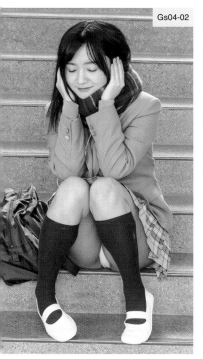

Gs04-02

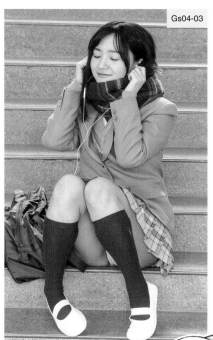

Gs04-03

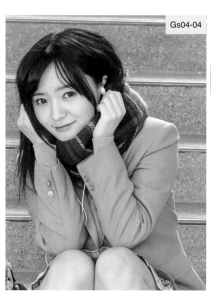

Gs04-04

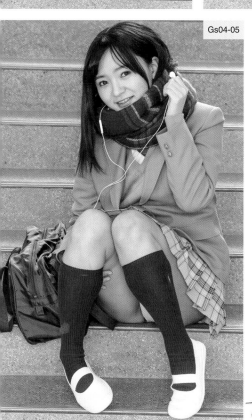

Gs04-05

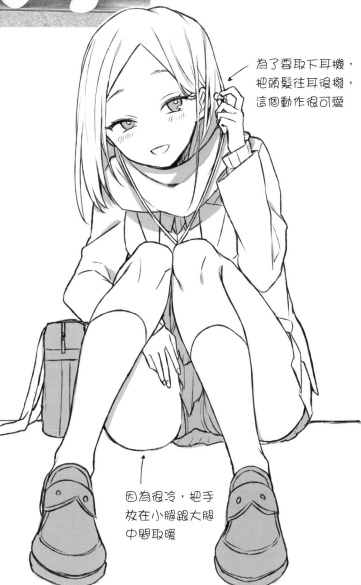

為了要取下耳機，
把頭髮往耳後撥，
這個動作很可愛

因為很冷，把手
放在小腿跟大腿
中間取暖

s01-01

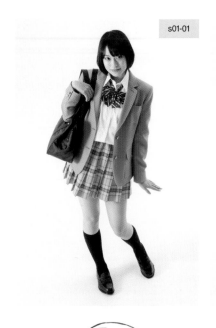

s01-02

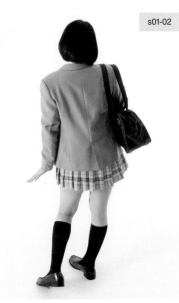

s01-03

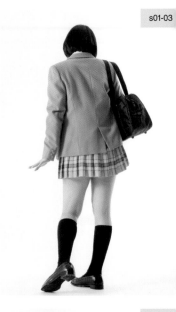

這隻手稍微握住書包的提帶,就會有大人的感覺,而且很可愛

裙子穿在比腰線還要上面的地方。
裙子長度是膝上15cm

只要改變裙子的長短、種類,角色的性格、行動也會跟著改變,這種可以發揮想像力的地方很棒

s01-04

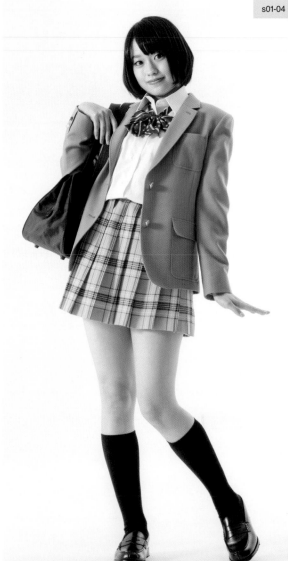

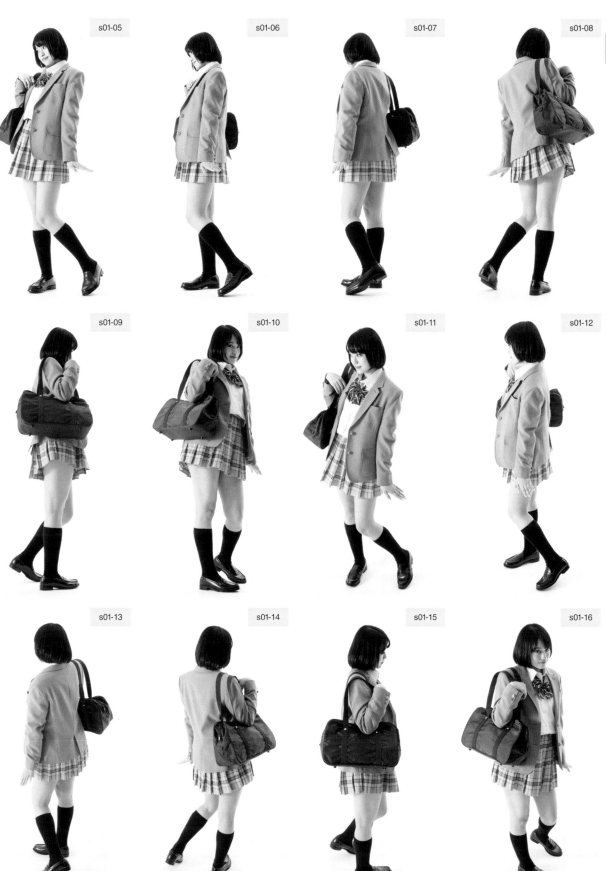

s01-05　s01-06　s01-07　s01-08

s01-09　s01-10　s01-11　s01-12

s01-13　s01-14　s01-15　s01-16

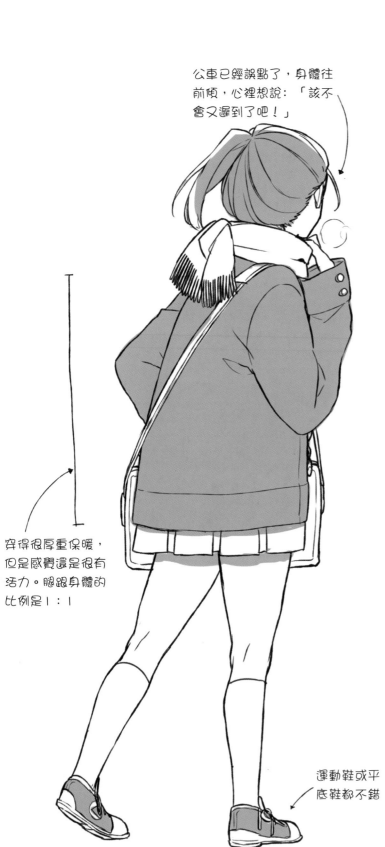

公車已經誤點了，身體往
前傾，心裡想說：「該不
會又遲到了吧！」

穿得很厚重保暖，
但是感覺還是很有
活力。腿跟身體的
比例是1：1

運動鞋或平
底鞋都不錯

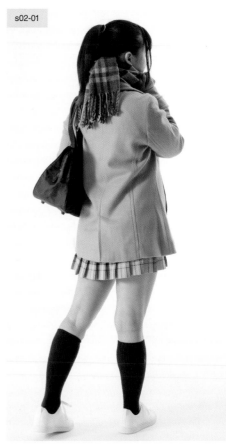

s02-01

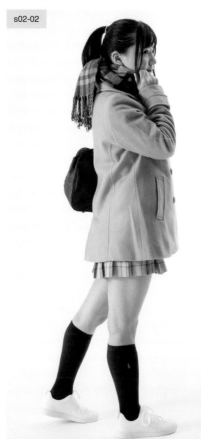

s02-02

s02-03

s02-04

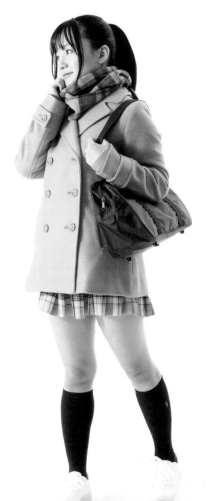

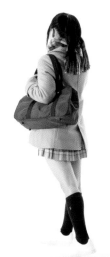

s02-06

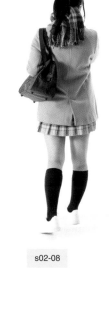

s02-07

s02-08

s02-05

s02-09

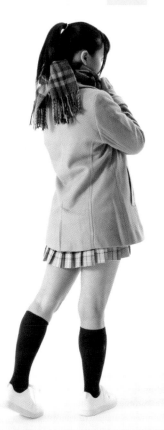

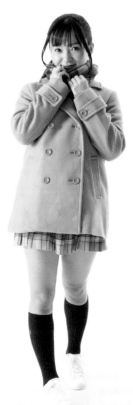

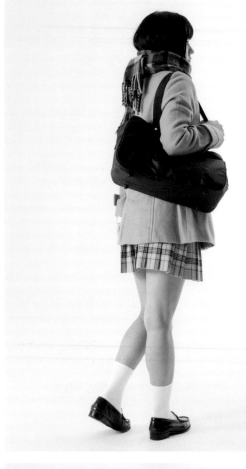
s03-01

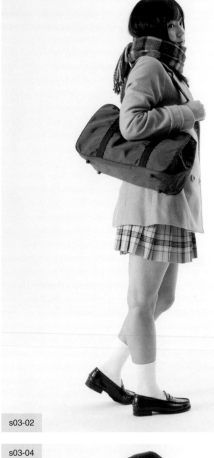
s03-02

s03-03

s03-04

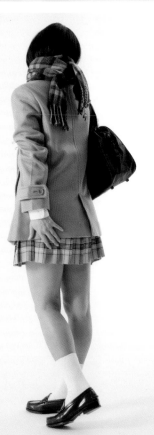

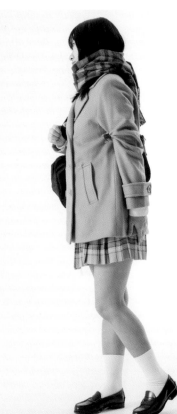

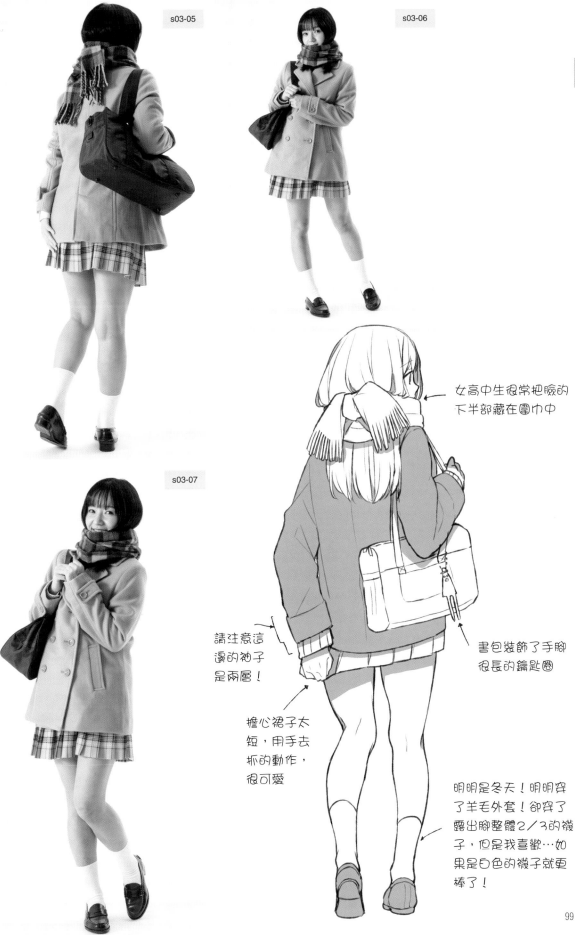

s03-05

s03-06

有點擔心裙子會不會太短

s03-07

女高中生很常把臉的
下半部藏在圍巾中

請注意這
邊的袖子
是兩層！

書包裝飾了手腳
很長的鑰匙圈

擔心裙子太
短，用手去
抓的動作，
很可愛

明明是冬天！明明穿
了羊毛外套！卻穿了
露出腳整體2／3的襪
子，但是我喜歡…如
果是白色的襪子就更
棒了！

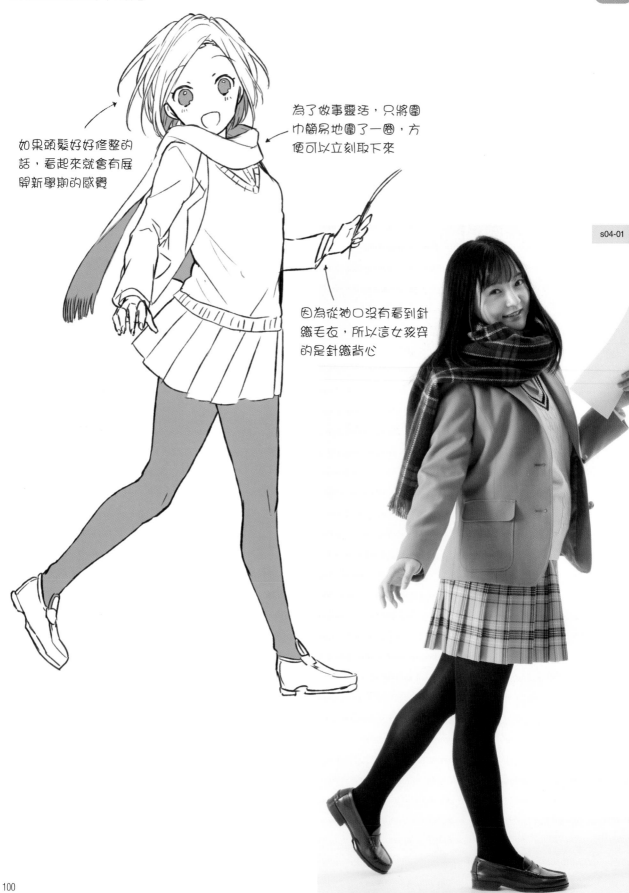

如果頭髮好好修整的話，看起來就會有展開新學期的感覺

為了做事靈活，只將圍巾簡易地圍了一圈，方便可以立刻取下來

因為從袖口沒有看到針織毛衣，所以這女孩穿的是針織背心

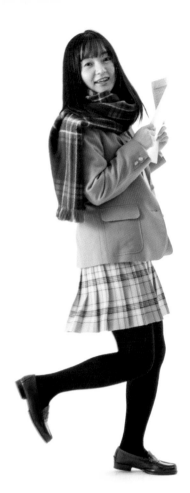
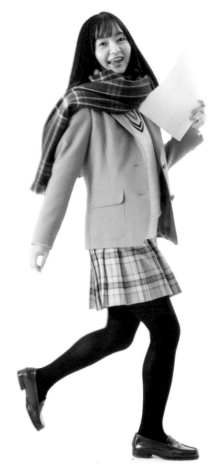

s04-02　　s04-03

s04-04　　s04-05

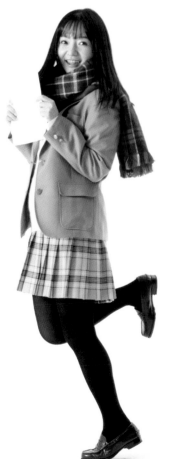
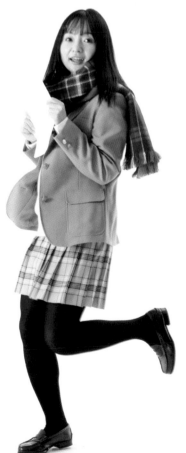

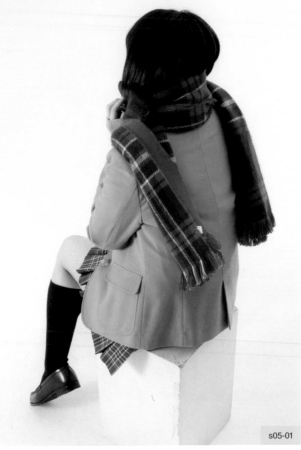

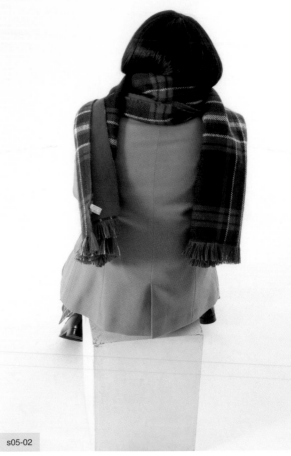

s05-01　　s05-02

s05-03　　s05-04

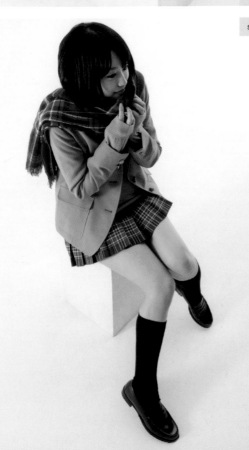

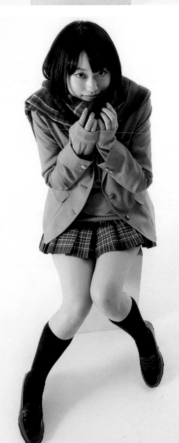

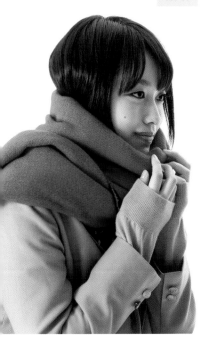

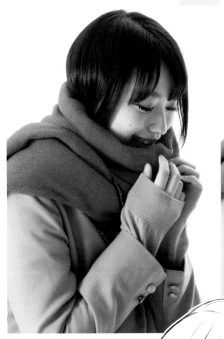

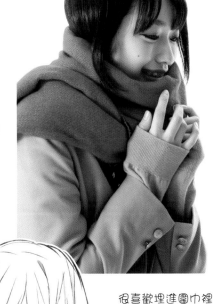

s05-05

很喜歡埋進圍巾裡
的頭髮，往外睒起
來的形狀

喜歡脖子被圍巾圍
住，但是圍巾慢慢
鬆動之後，可以從
空隙看見裡面的脖
子或襯衫

為了可以穿久一
點，買了比較大
的西裝外套，看
起來有點寬鬆的
感覺，我很喜歡

如果裙子比較短，就可
以看到大腿間的空隙，
越瘦的女孩空隙越大，
但個人較喜歡這種大小
的

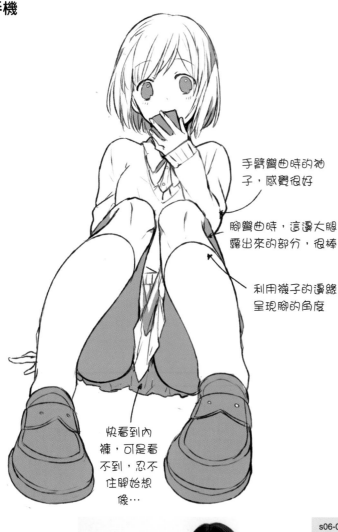

手臂彎曲時的袖子，感覺很好

腳彎曲時，這邊大腿露出來的部分，很棒

利用襪子的邊緣呈現腳的角度

快看到內褲，可是看不到，忍不住開始想像�⋯

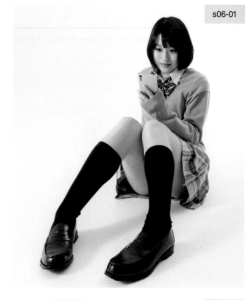

s06-01

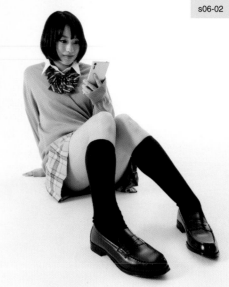

s06-02

s06-03

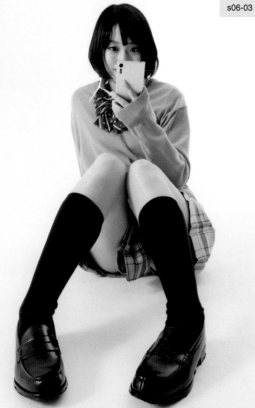

s06-04

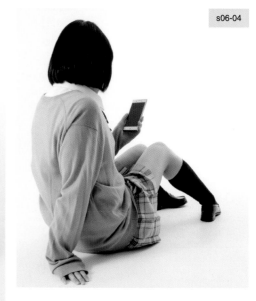

s06-05

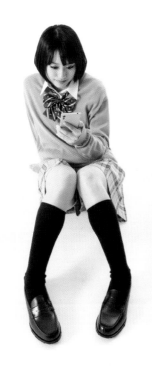

s06-06

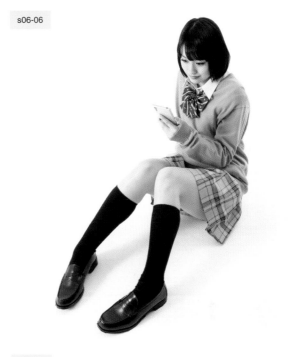

s06-07

s06-08

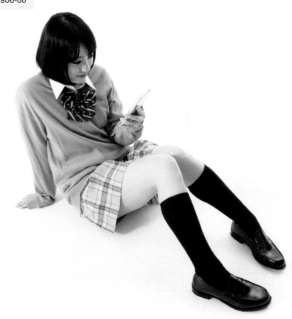

s06-09 s06-10

s06-11 s06-12

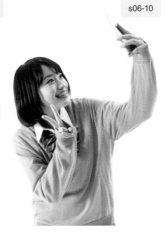

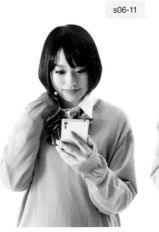

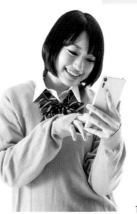

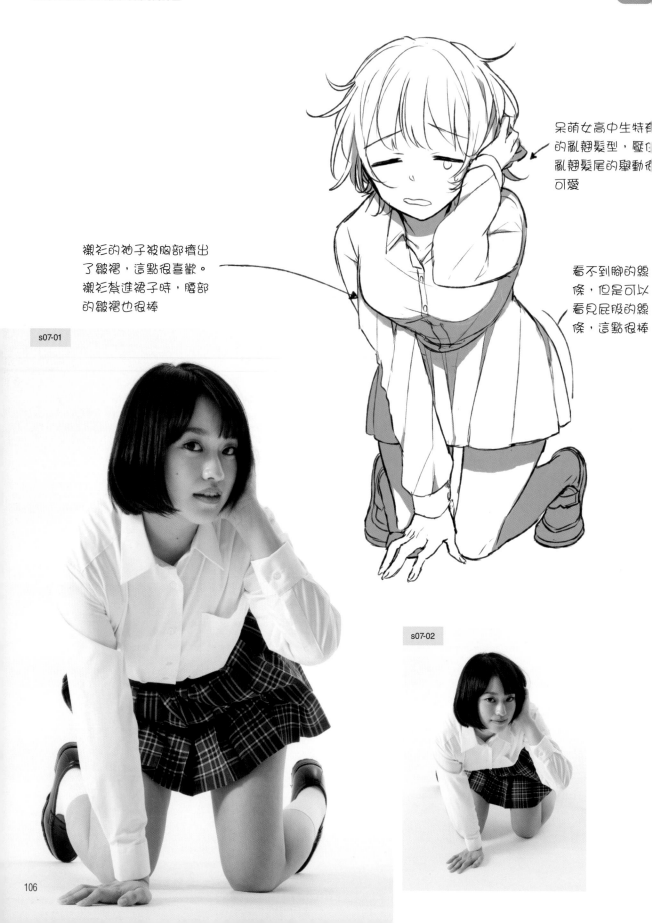

呆萌女高中生特有
的亂翹髮型，壓住
亂翹髮尾的舉動很
可愛

襯衫的袖子被胸部擠出
了皺褶，這點很喜歡。
襯衫紮進裙子時，臀部
的皺褶也很棒

看不到腳的線
條，但是可以
看見屁股的線
條，這點很棒

s07-01

s07-02

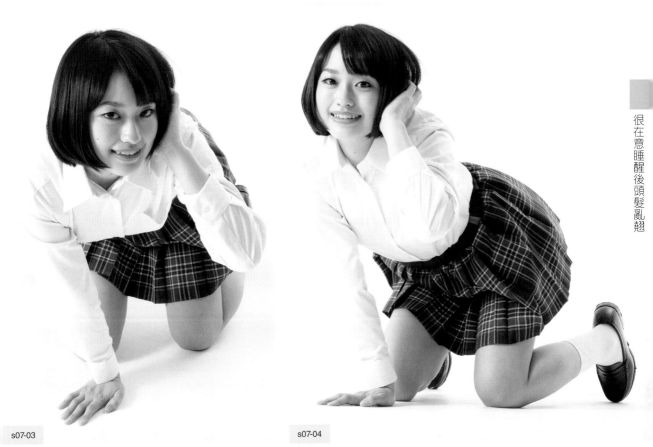

s07-03

s07-04

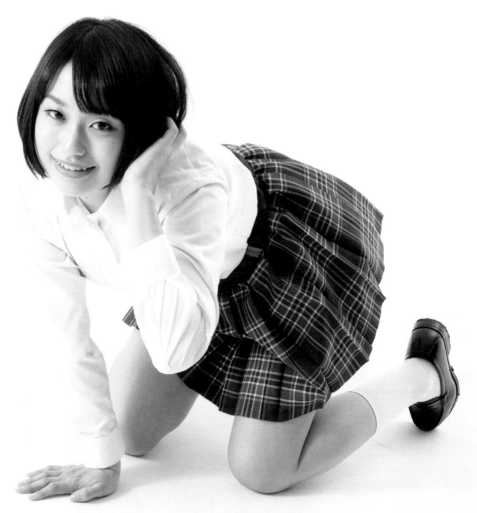

s07-05

是不想理人還是只是單純看
窗外？忍不住想像起來…

西裝外套的材質
比較硬，所以畫
了一個角度取代
圓弧形

腳靜不下
來的感覺

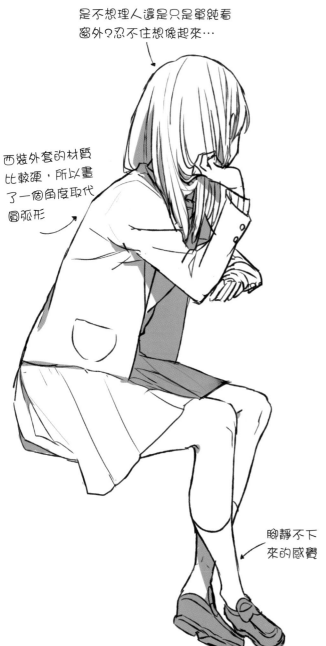

s08-01

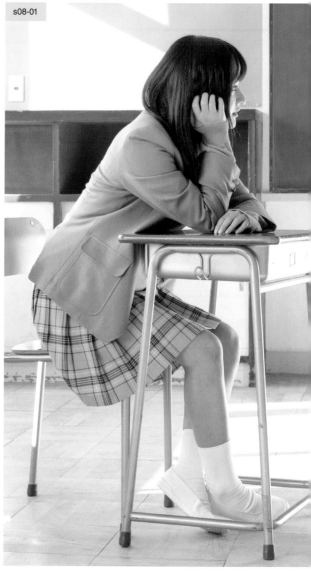

s08-02

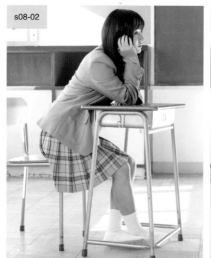

s08-03

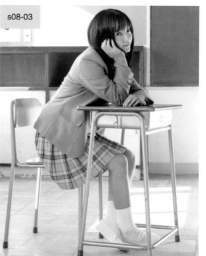

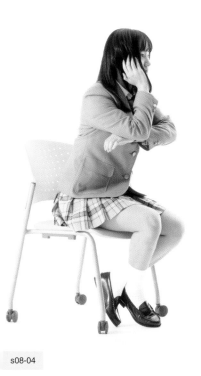

s08-04

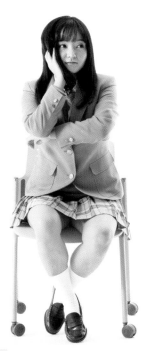

s08-05

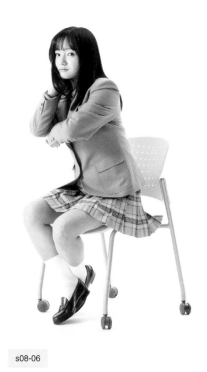

s08-06

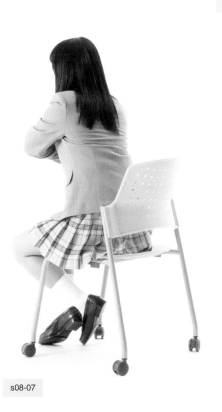

s08-07

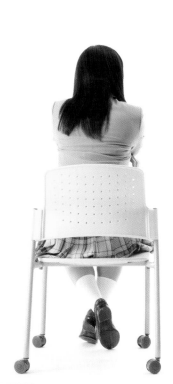

s08-08

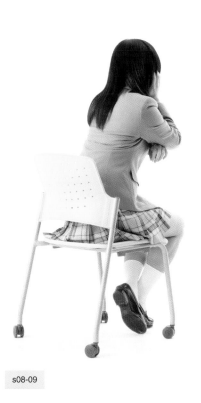

s08-09

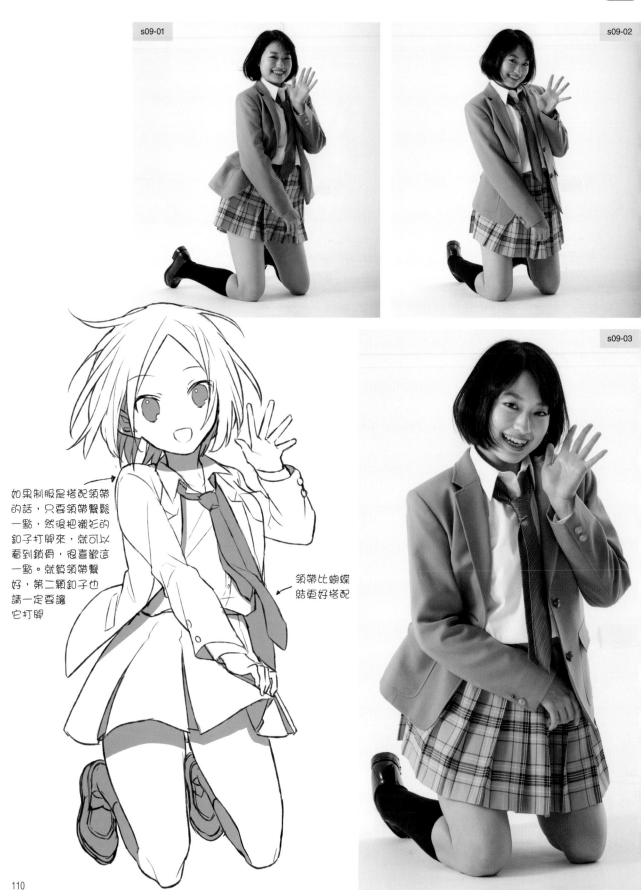

s09-01

s09-02

s09-03

如果制服是搭配領帶的話,只要領帶鬆一點,然後把襯衫的釦子打開來,就可以看到鎖骨,很喜歡這一點。就算領帶鬆好,第二顆釦子也請一定要讓它打開

領帶比蝴蝶結更好搭配

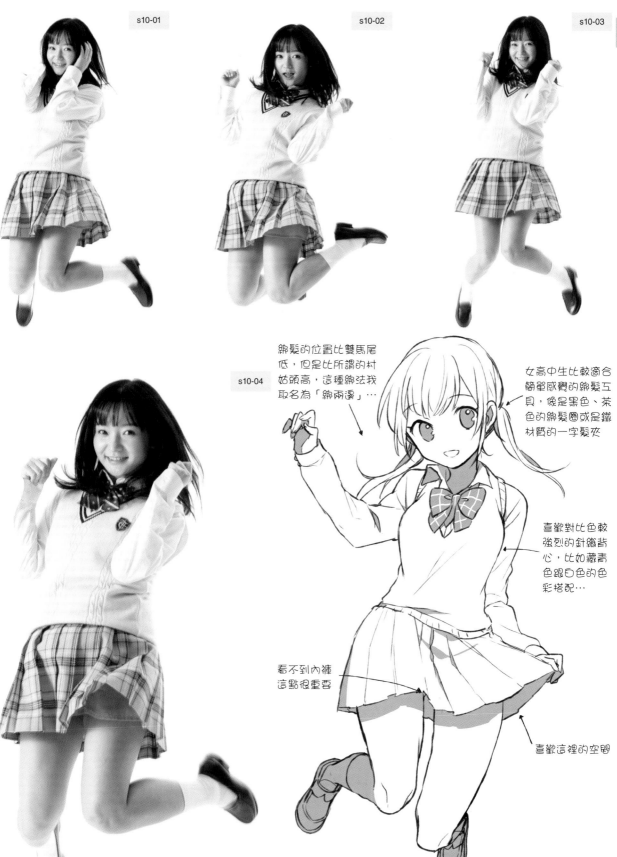

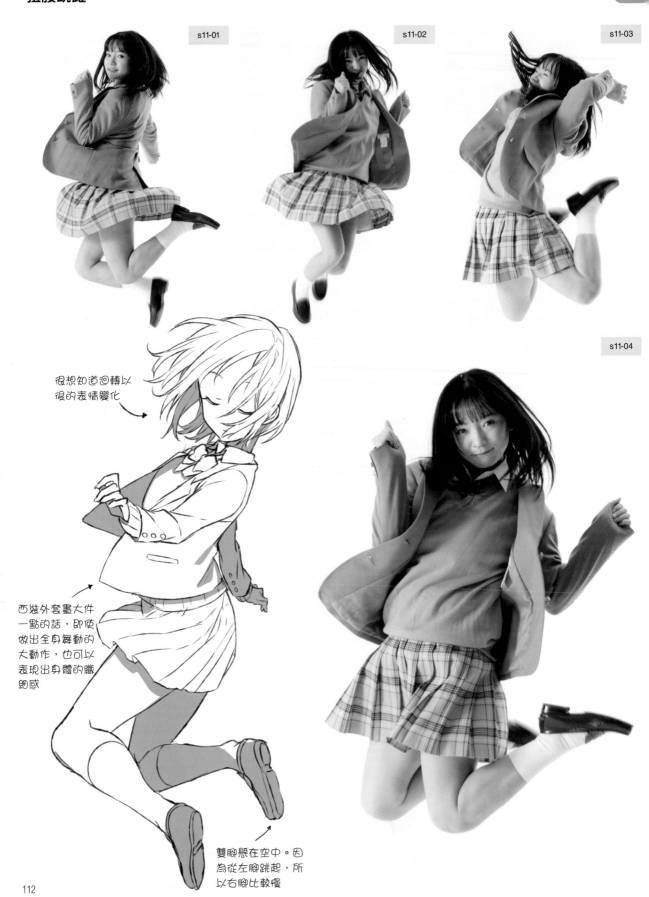

s11-01

s11-02

s11-03

s11-04

很想知道迴轉以
後的表情變化

西裝外套畫大件
一點的話,即使
做出全身舞動的
大動作,也可以
表現出身體的纖
細感

雙腳懸在空中。因
為從左腳跳起,所
以右腳比較慢

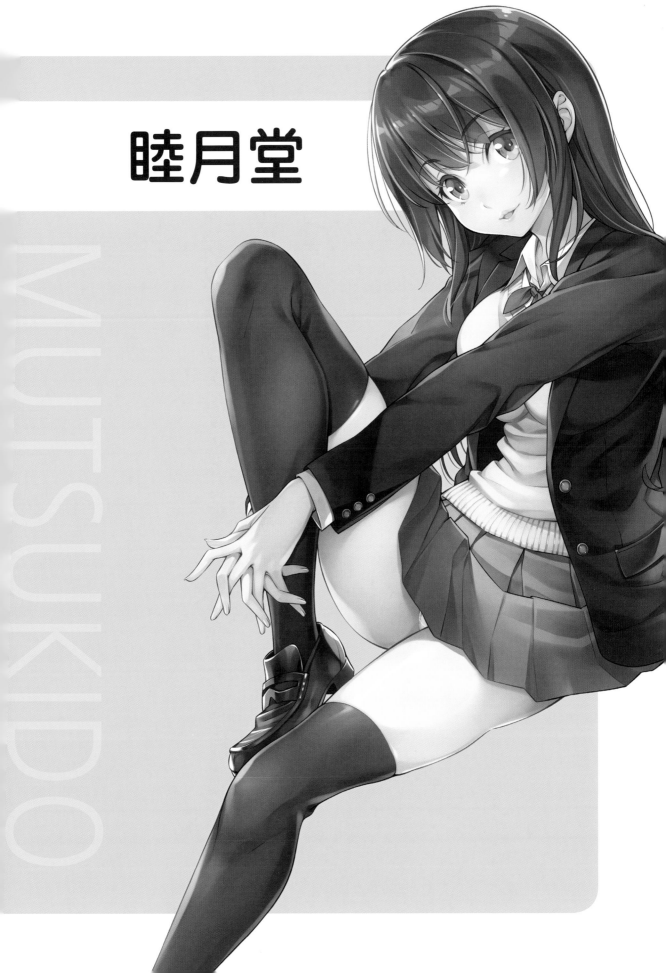

睦月堂

MUTSUKIDO

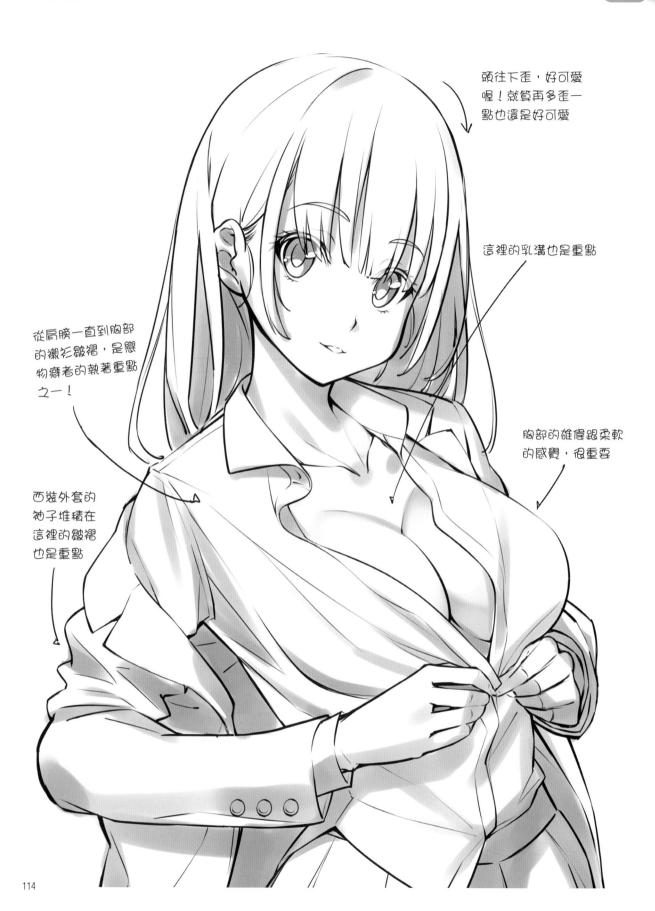

頭往下歪，好可愛喔！就算再多歪一點也還是好可愛

這裡的乳溝也是重點

從肩膀一直到胸部的襯衫皺褶，是戀物癖者的執著重點之一！

胸部的雄偉跟柔軟的感覺，很重要

西裝外套的袖子堆積在這裡的皺褶也是重點

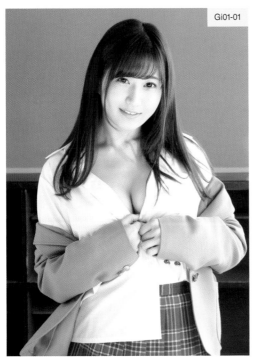

Gi01-01

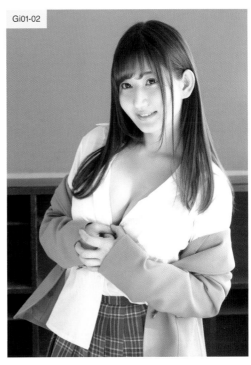

Gi01-02

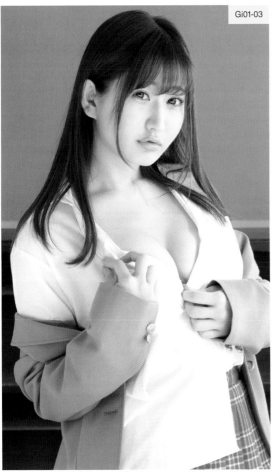

Gi01-03

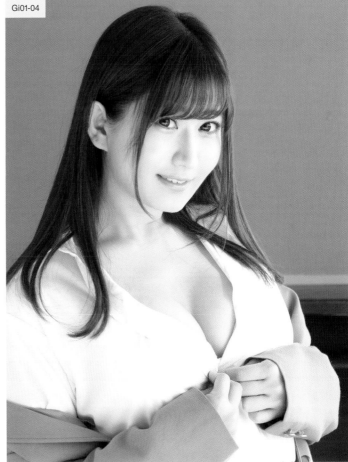

Gi01-04

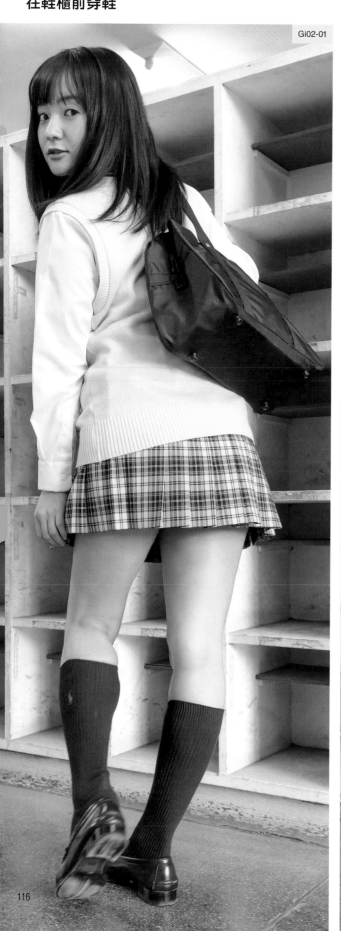

Gi02-01

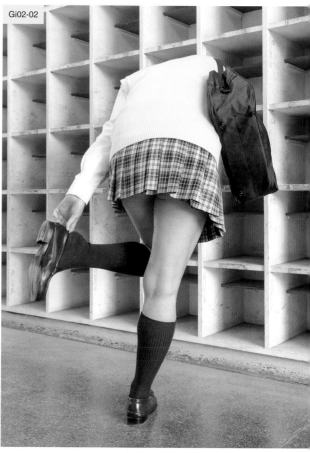

Gi02-02

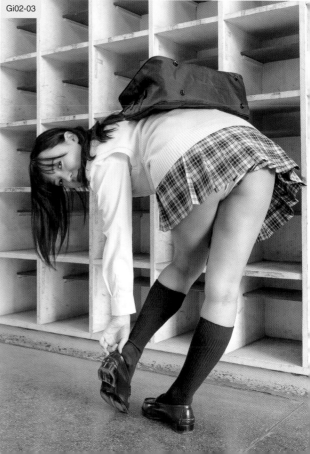

Gi02-03

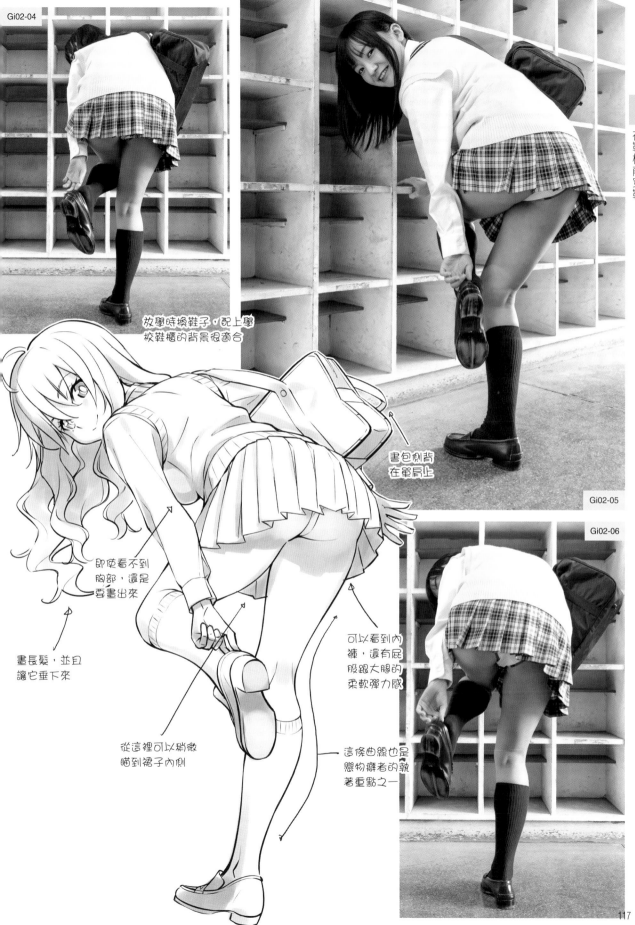

放學時換鞋子,配上學校鞋櫃的背景很適合

書包側背在單肩上

Gi02-05

Gi02-06

即使看不到胸部,還是要畫出來

畫長髮,並且讓它垂下來

從這裡可以稍微瞄到裙子內側

可以看到內褲,還有屁股跟大腿的柔軟彈力感

這條曲線也是戀物癖者的執著重點之一

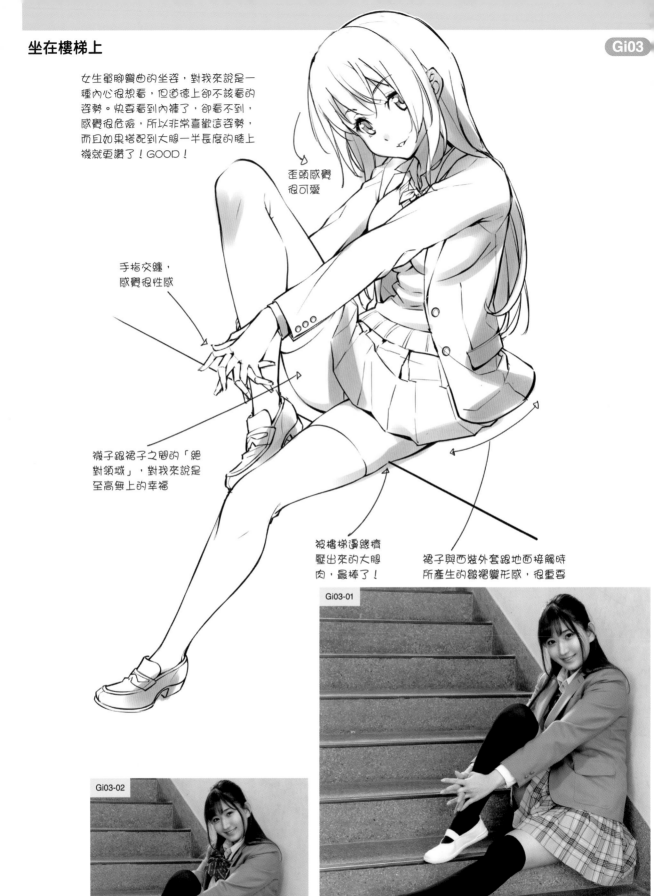

坐在樓梯上

女生單腳彎曲的坐姿,對我來說是一種內心很想看,但道德上卻不該看的姿勢。快要看到內褲了,卻看不到,感覺很危險,所以非常喜歡這姿勢,而且如果搭配到大腿一半長度的膝上襪就更讚了!GOOD!

歪頭感覺
很可愛

手指交纏,
感覺很性感

襪子跟裙子之間的「絕對領域」,對我來說是至高無上的幸福

被樓梯邊緣擠壓出來的大腿肉,最棒了!

裙子與西裝外套跟地面接觸時所產生的皺褶變形感,很重要

Gi03-01

Gi03-02

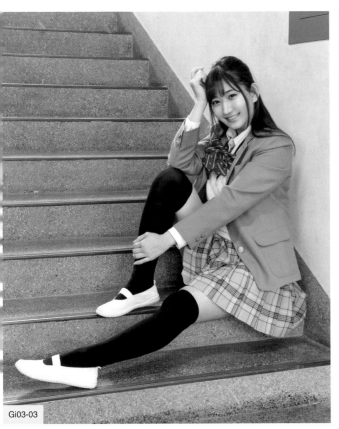

Gi03-03

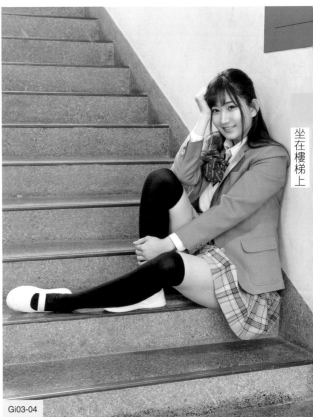

Gi03-04

坐在樓梯上

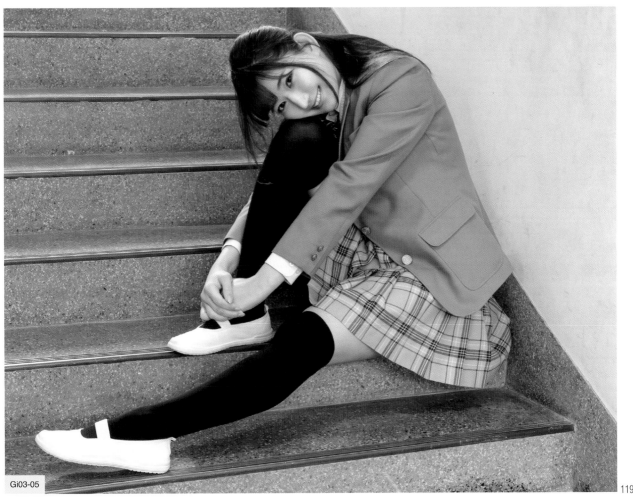

Gi03-05

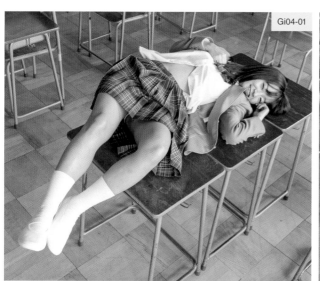

Gi04-01

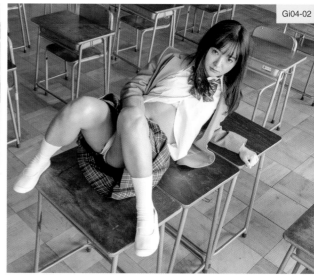

Gi04-02

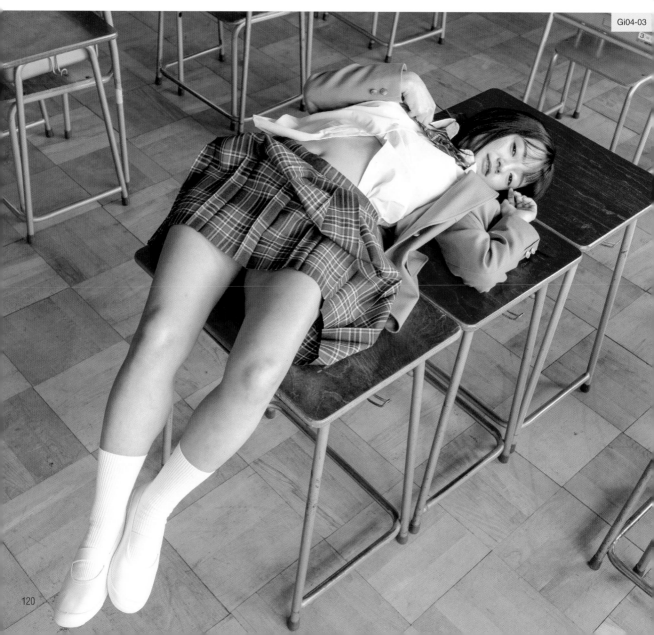

Gi04-03

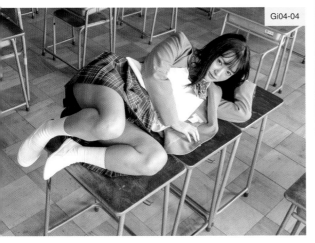

Gi04-04

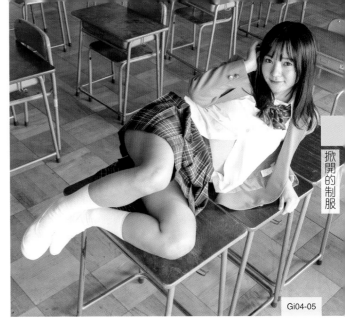

Gi04-05

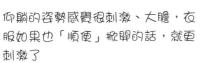

仰躺的姿勢感覺很刺激、大膽,衣
服如果也「順便」掀開的話,就更
刺激了

身體的力量放鬆,無力的感覺

肚臍露出來了

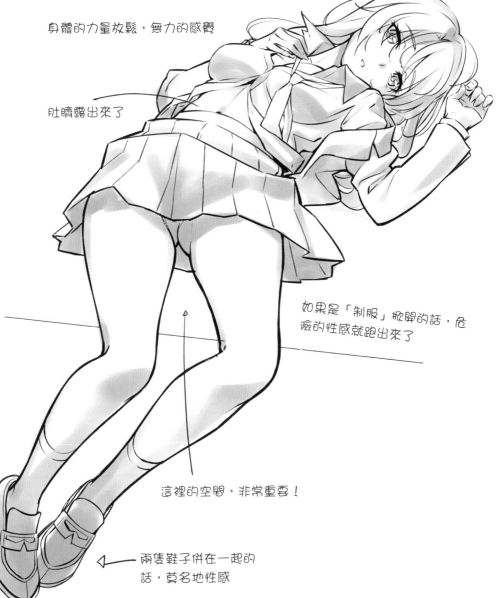

如果是「制服」掀開的話,危
險的性感就跑出來了

這裡的空間,非常重要!

兩隻鞋子併在一起的
話,莫名地性感

121

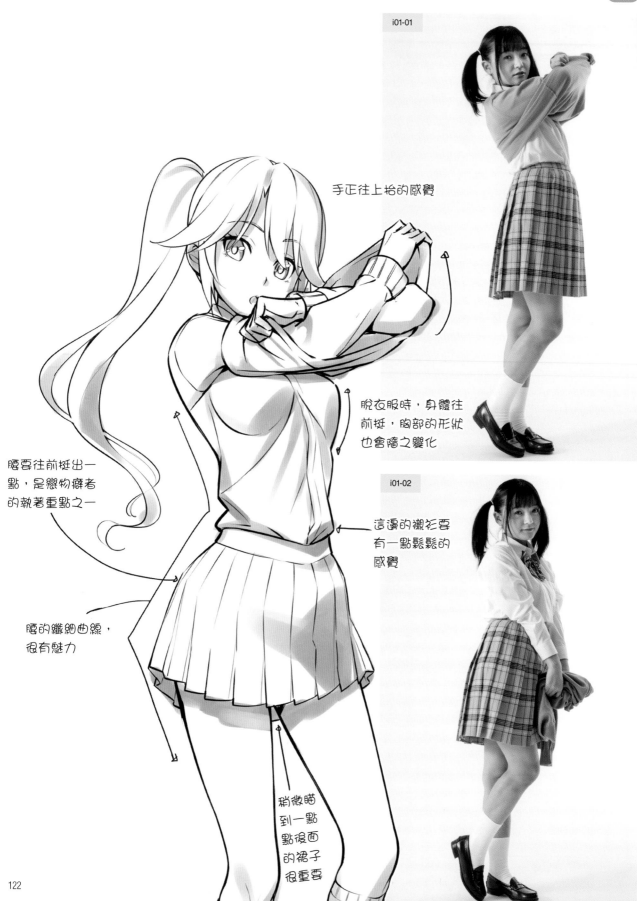

i01-01

手正往上抬的感覺

脫衣服時，身體往前挺，胸部的形狀也會隨之變化

腰要往前挺出一點，是戀物癖者的執著重點之一

i01-02

這邊的襯衫要有一點鬆鬆的感覺

腰的纖細曲線，很有魅力

稍微瞄到一點點後面的裙子很重要

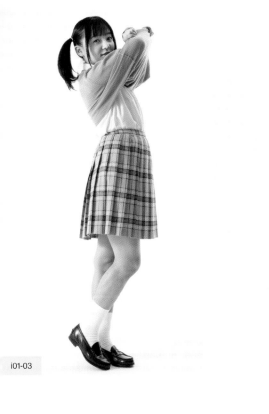

i01-03

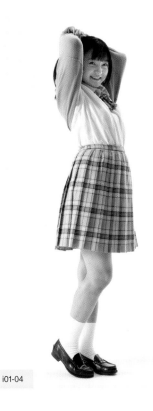

i01-04

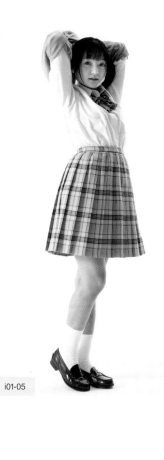

i01-05

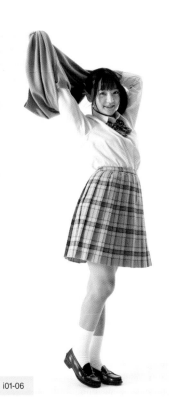

i01-06

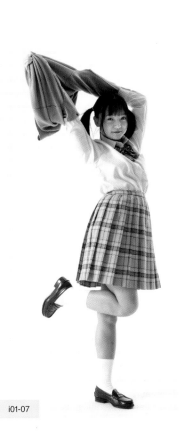

i01-07

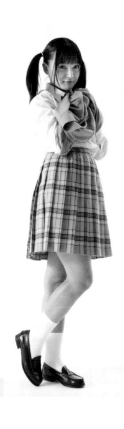

i01-08

i02-01

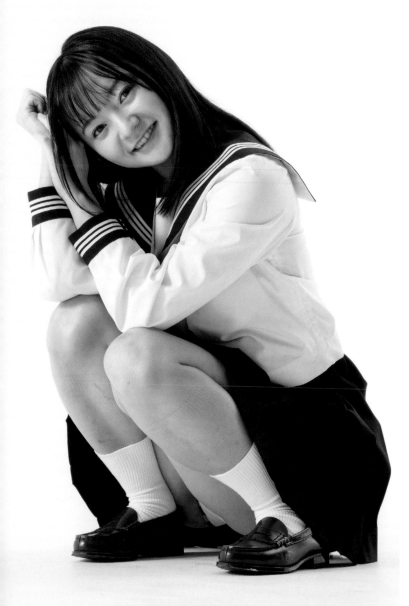

i02-02

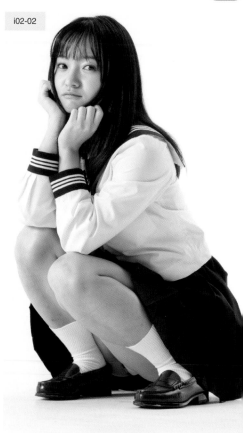

i02-03

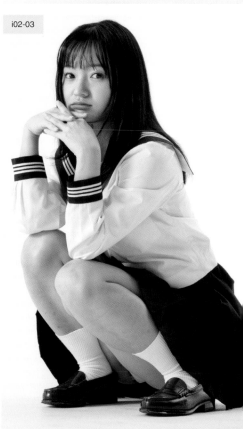

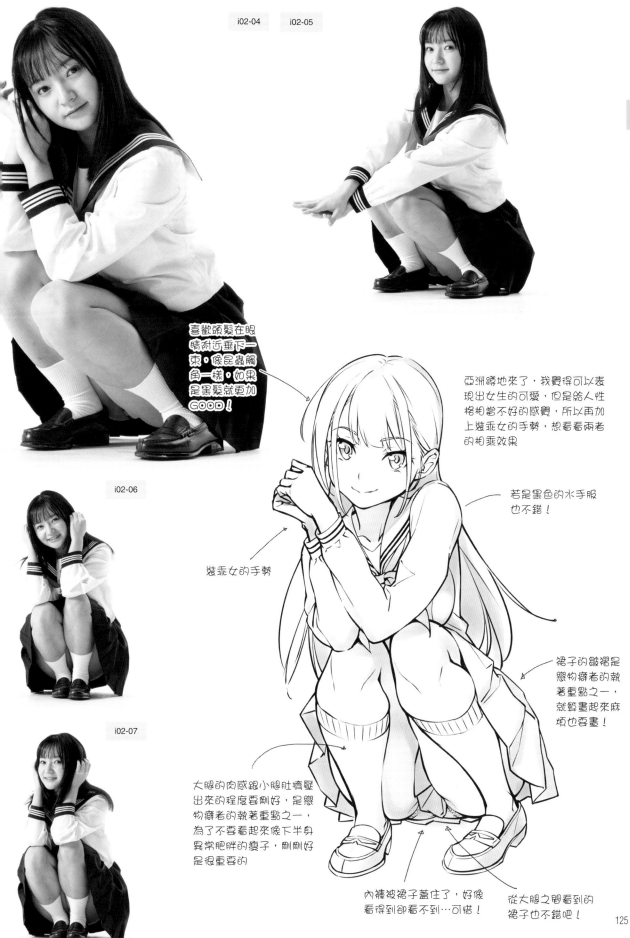

i02-04　　i02-05

亞洲蹲地

i02-06

i02-07

喜歡頭髮在眼
睛附近垂下一
束，像昆蟲觸
角一樣，如果
是黑髮就更加
GOOD！

亞洲蹲地來了，我覺得可以表
現出女生的可愛，但是給人性
格相當不好的感覺，所以再加
上裝乖女的手勢，想看看兩者
的相乘效果

若是黑色的水手服
也不錯！

裝乖女的手勢

裙子的皺褶是
戀物癖者的執
著重點之一，
就算畫起來麻
煩也要畫！

大腿的肉感跟小腿肚擠壓
出來的程度要剛好，是戀
物癖者的執著重點之一，
為了不要看起來像下半身
異常肥胖的瘦子，剛剛好
是很重要的

內褲被裙子蓋住了，好像
看得到卻看不到…可惜！

從大腿之間看到的
裙子也不錯吧！

以萌萌的鴨子坐姿仰視

屁股完全貼合地面的坐法，鴨子坐姿有最可愛坐姿的稱號

頭稍微歪一點，可愛度也會增加

雙手抓住雙馬尾的髮尾，可愛得太犯規了！

再加上萌袖就更可愛了

裙子跟地面接觸的皺褶變形感也是重點

瞇肚畫出針織毛衣鬆垮堆積的感覺

小腿肚肉被擠壓出來的感覺也很重要

這個空間會讓人心跳變快

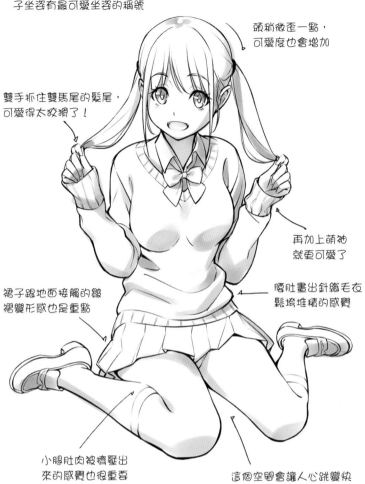
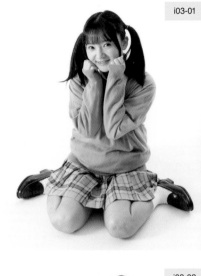

i03-01

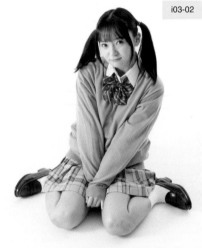

i03-02

i03-03

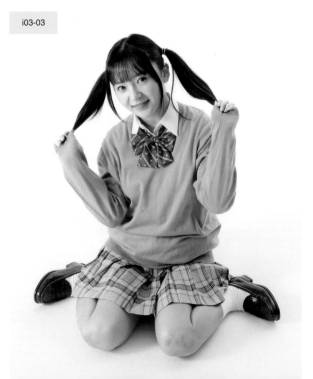

i03-04

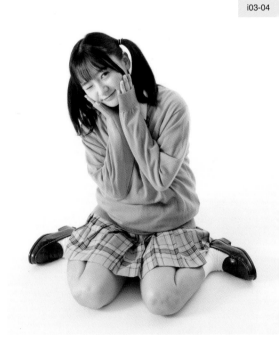

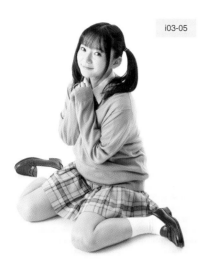
i03-05

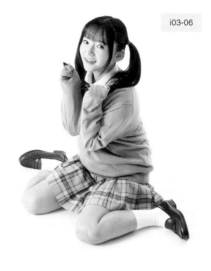
i03-06

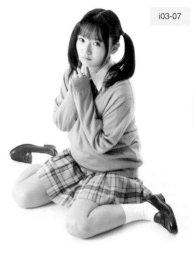
i03-07

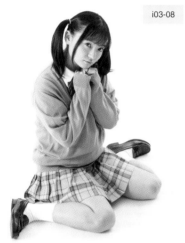
i03-08

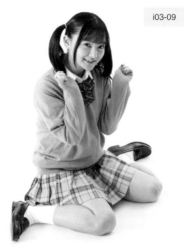
i03-09

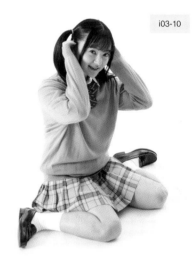
i03-10

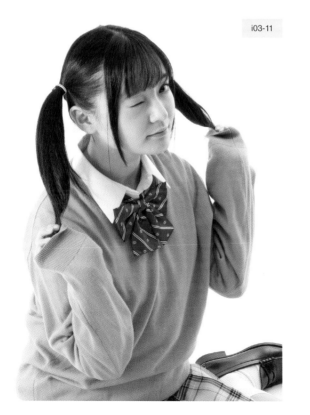
i03-11

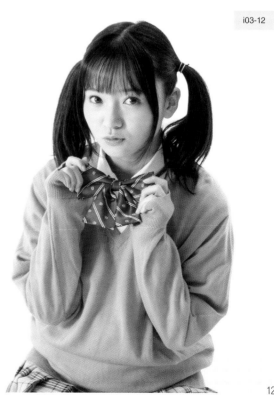
i03-12

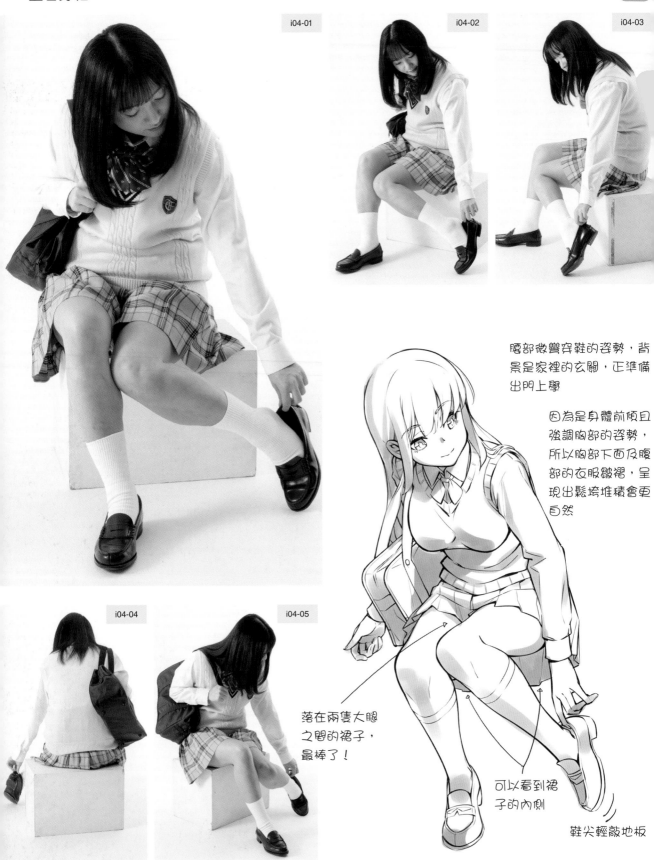

i04-01

i04-02

i04-03

i04-04

i04-05

腰部微彎穿鞋的姿勢，背景是家裡的玄關，正準備出門上學

因為是身體前傾且強調胸部的姿勢，所以胸部下面及腹部的衣服皺褶，呈現出鬆垮堆積會更自然

落在兩隻大腿之間的裙子，最棒了！

可以看到裙子的內側

鞋尖輕敲地板

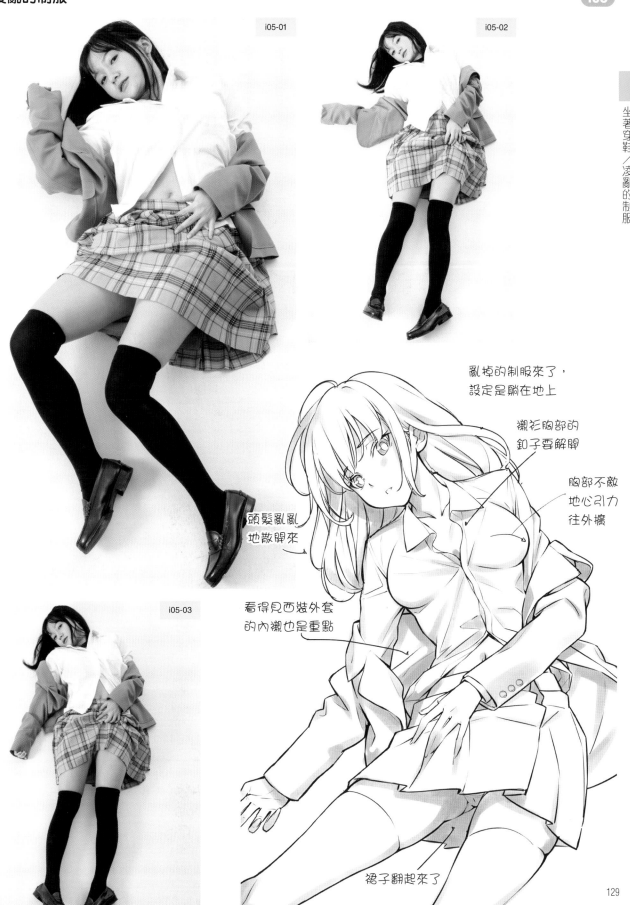

i05-01

i05-02

i05-03

亂掉的制服來了，
設定是躺在地上

襯衫胸部的
釦子要解開

胸部不敵
地心引力
往外擴

頭髮亂亂
地散開來

看得見西裝外套
的內襯也是重點

裙子翻起來了

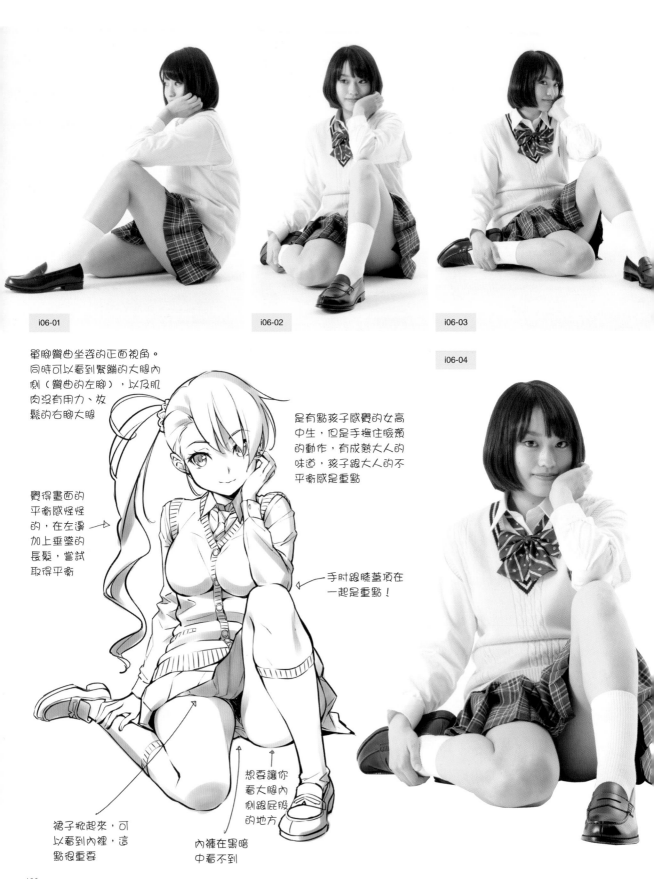

i06-01

i06-02

i06-03

i06-04

單腳彎曲坐姿的正面視角。同時可以看到緊繃的大腿內側（彎曲的左腳），以及肌肉沒有用力、放鬆的右腳大腿

覺得畫面的平衡感怪怪的，在左邊加上垂墜的長髮，嘗試取得平衡

是有點孩子感覺的女高中生，但是手撫住臉頰的動作，有成熟大人的味道，孩子跟大人的不平衡感是重點

手肘跟膝蓋頂在一起是重點！

裙子掀起來，可以看到內裡，這點很重要

想要讓你看大腿內側跟屁股的地方

內褲在黑暗中看不到

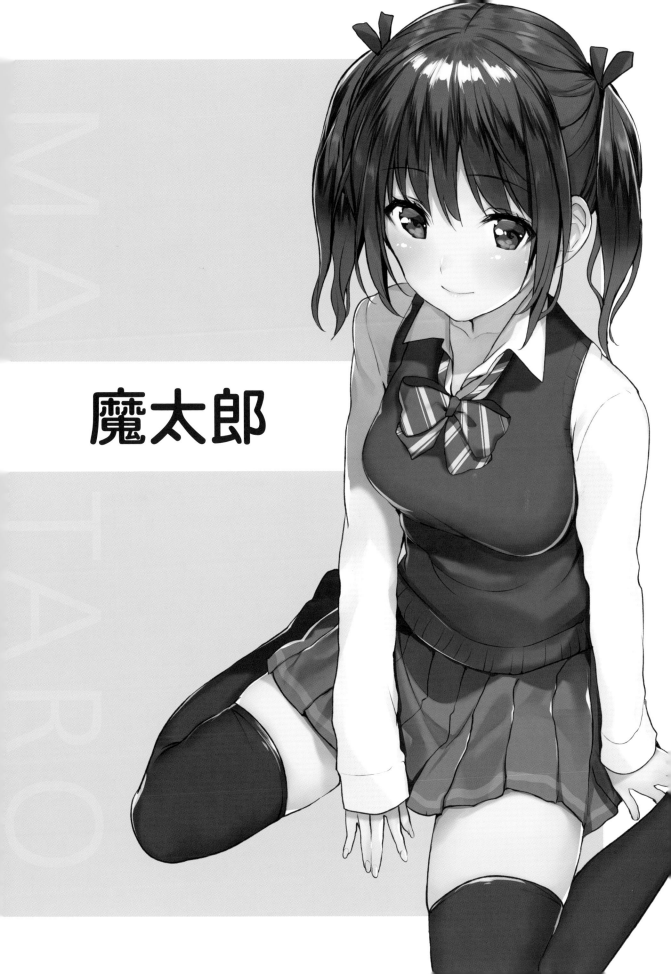

魔太郎

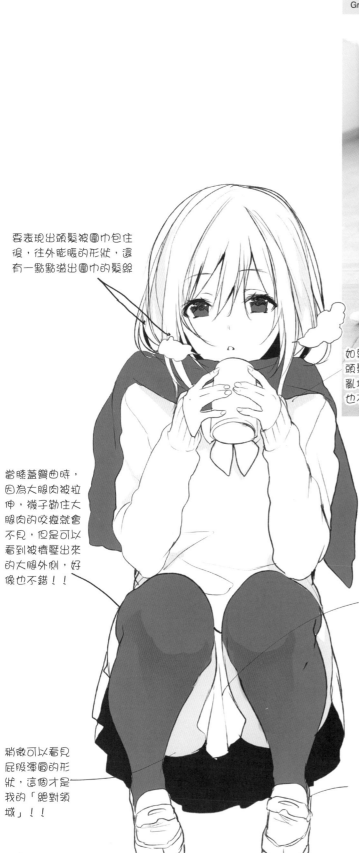

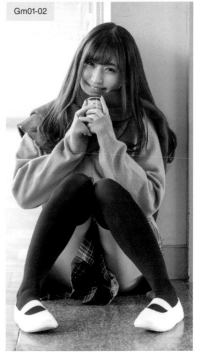

要表現出頭髮被圍巾包住
後，往外膨脹的形狀，還
有一點點溢出圍巾的髮絲

如果是長頭髮的角色，
頭髮從圍巾下緣略顯凌
亂地露出來，感覺好像
也不錯

當膝蓋彎曲時，
因為大腿肉被拉
伸，襪子勒住大
腿肉的咬痕就會
不見，但是可以
看到被擠壓出來
的大腿外側，好
像也不錯！！

前面被裙子遮
住，看不到內
褲。強調出好
像快要看到內
褲，卻偏偏看
不到的感覺

稍微可以看見
屁股渾圓的形
狀，這個才是
我的「絕對領
域」！！

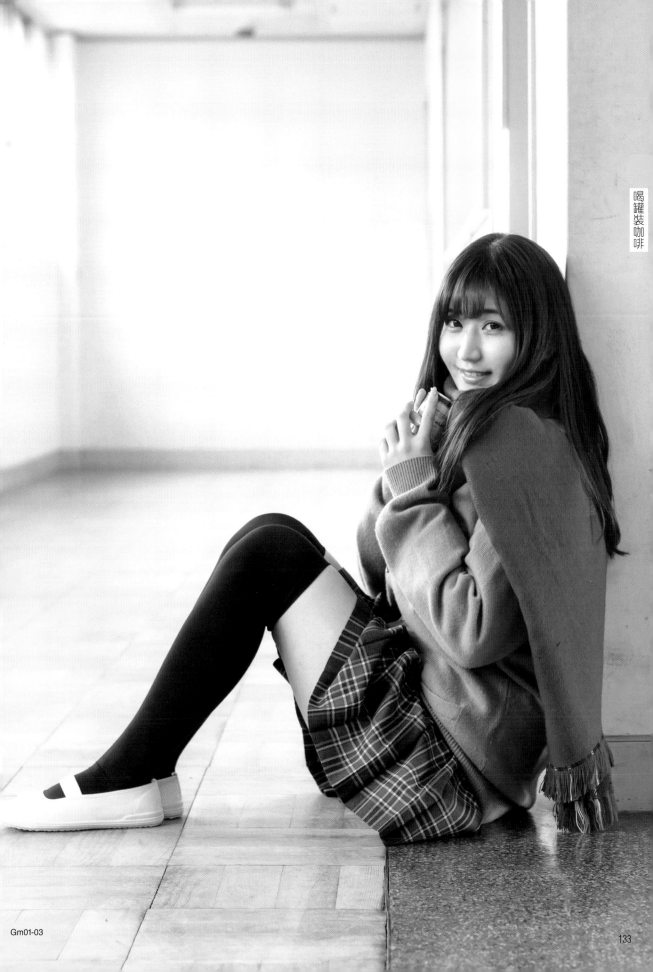

喝罐裝咖啡

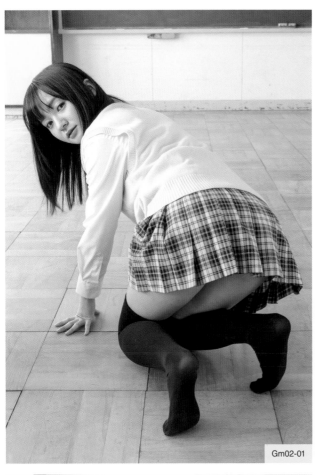

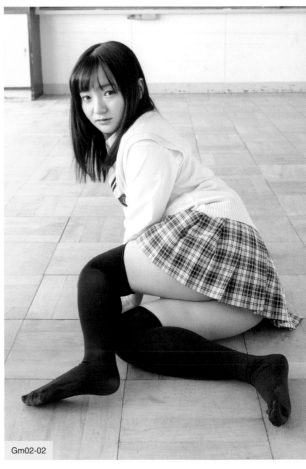

Gm02-01　Gm02-02

Gm02-03　Gm02-04

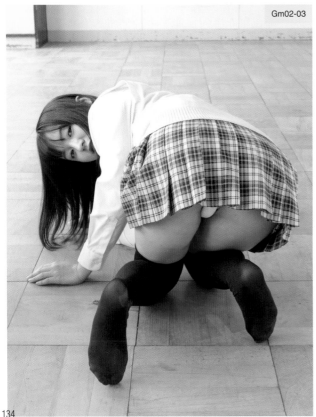

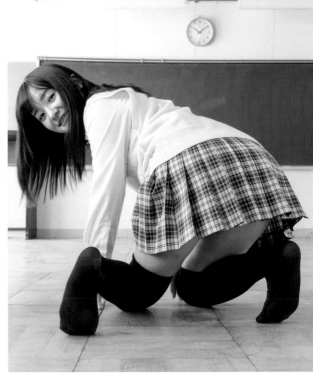

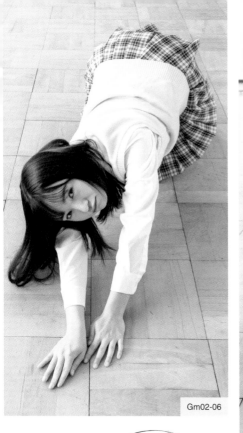

Gm02-06

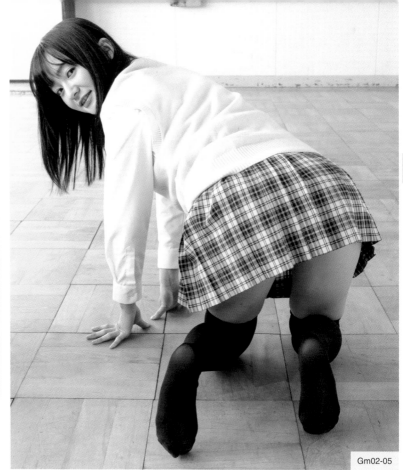

Gm02-05

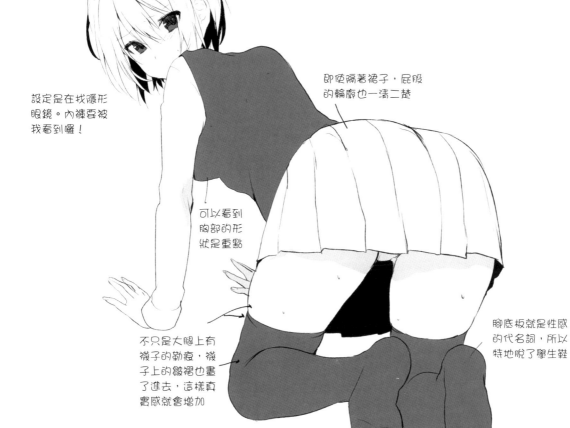

設定是在找隱形眼鏡。內褲要被我看到囉！

即使隔著裙子，屁股的輪廓也一清二楚

可以看到胸部的形狀是重點

不只是大腿上有襪子的勒痕，襪子上的皺褶也畫了進去，這樣真實感就會增加

腳底板就是性感的代名詞，所以特地脫了學生鞋

135

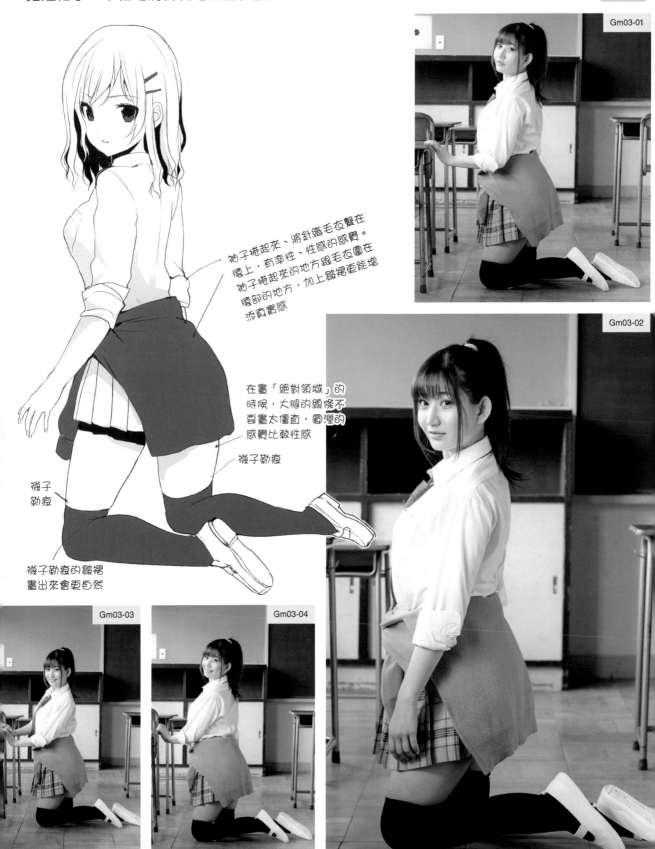

Gm03-01

袖子捲起來、將針織毛衣繫在腰上，有率性、性感的感覺。袖子捲起來的地方跟毛衣圍在腰部的地方，加上皺褶更能增添真實感

在畫「絕對領域」的時候，大腿的線條不要畫太僵直，圓潤的感覺比較性感

襪子勒痕

襪子勒痕

襪子勒痕的皺褶畫出來會更自然

Gm03-02

Gm03-03

Gm03-04

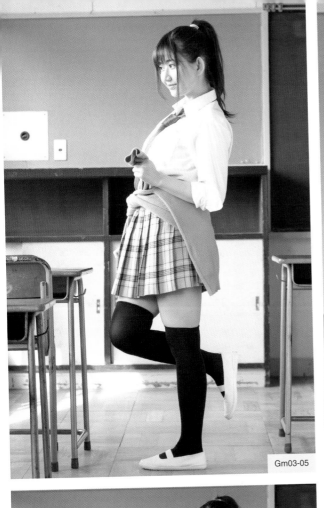

Gm03-05

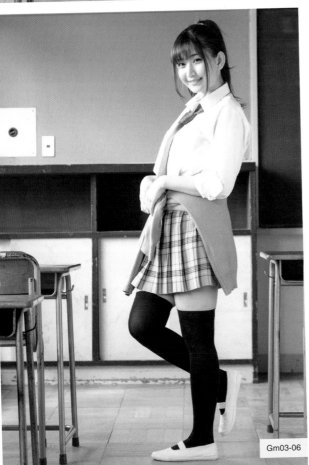

Gm03-06

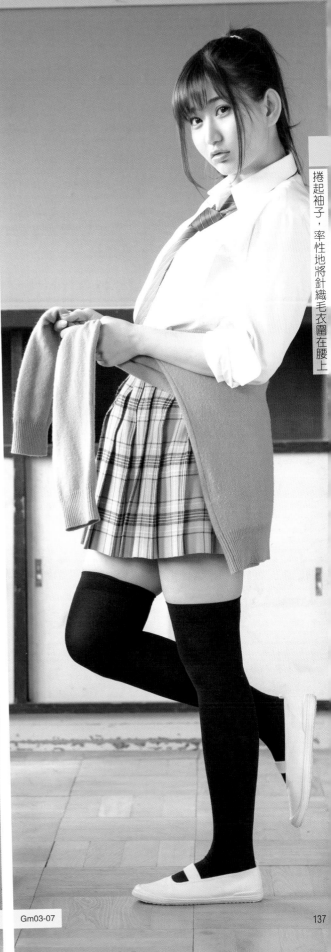

捲起袖子，率性地將針織毛衣圍在腰上

Gm03-07

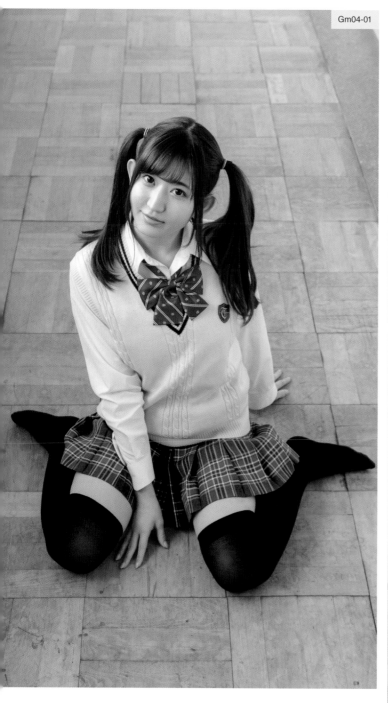

Gm04-01

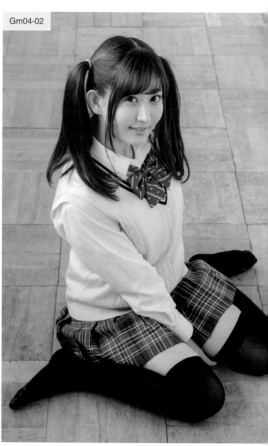

Gm04-02

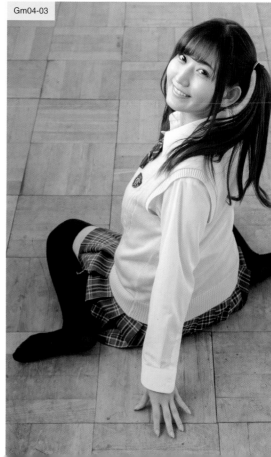

Gm04-03

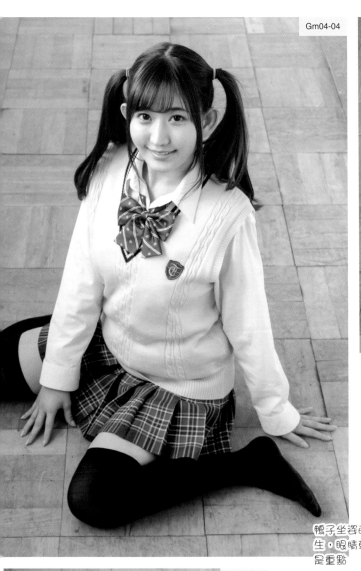

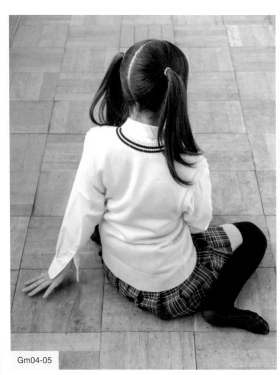

Gm04-04

Gm04-05

Gm04-06

萌萌的鴨子坐姿

鴨子坐姿的女生，眼睛朝上是重點

胸部底下的陰影畫寬廣一點，可以強調胸部

襪子勒痕

很多地方都會產生陰影，好好地將這些明暗表現出來是重點

我的戀物癖對象是腳底板，所以沒有讓她穿學生鞋

手放在大腿之間，很性感

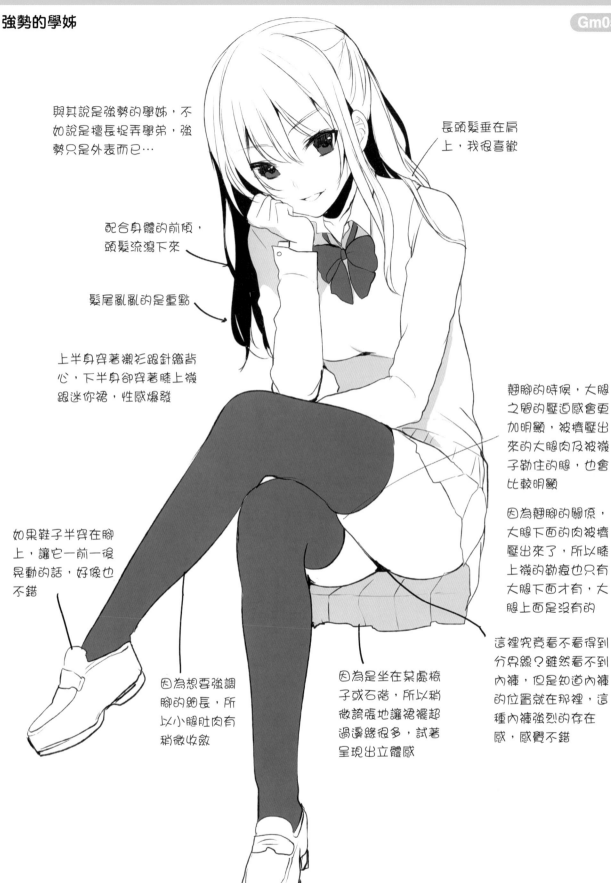

與其說是強勢的學姊，不如說是擅長捉弄學弟，強勢只是外表而已…

長頭髮垂在肩上，我很喜歡

配合身體的前傾，頭髮流瀉下來

髮尾亂亂的是重點

上半身穿著襯衫跟針織背心，下半身卻穿著膝上襪跟迷你裙，性感爆發

翹腳的時候，大腿之間的壓迫感會更加明顯，被擠壓出來的大腿肉及被襪子勒住的腿，也會比較明顯

因為翹腳的關係，大腿下面的肉被擠壓出來了，所以膝上襪的勒痕也只有大腿下面才有，大腿上面是沒有的

如果鞋子半穿在腳上，讓它一前一後晃動的話，好像也不錯

這裡究竟看不看得到分界線？雖然看不到內褲，但是知道內褲的位置就在那裡，這種內褲強烈的存在感，感覺不錯

因為想要強調腳的細長，所以小腿肚肉有稍微收斂

因為是坐在某處椅子或石階，所以稍微誇張地讓裙襬超過邊緣很多，試著呈現出立體感

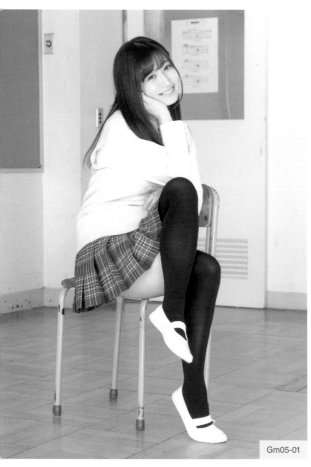

Gm05-01

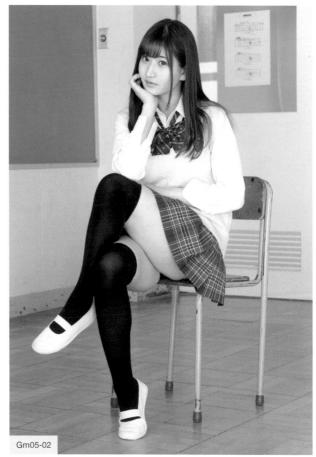

Gm05-02

Gm05-03

Gm05-04

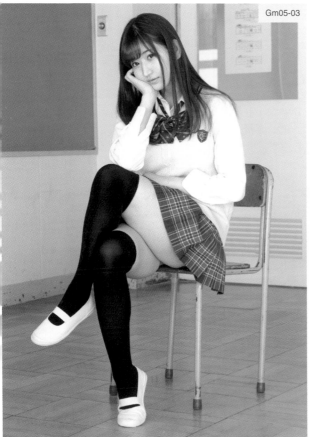

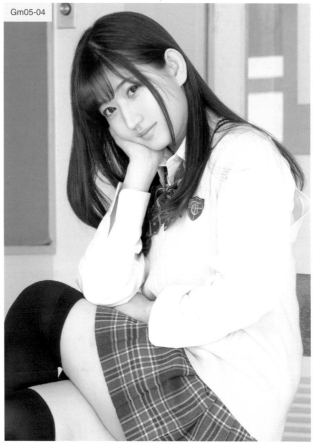

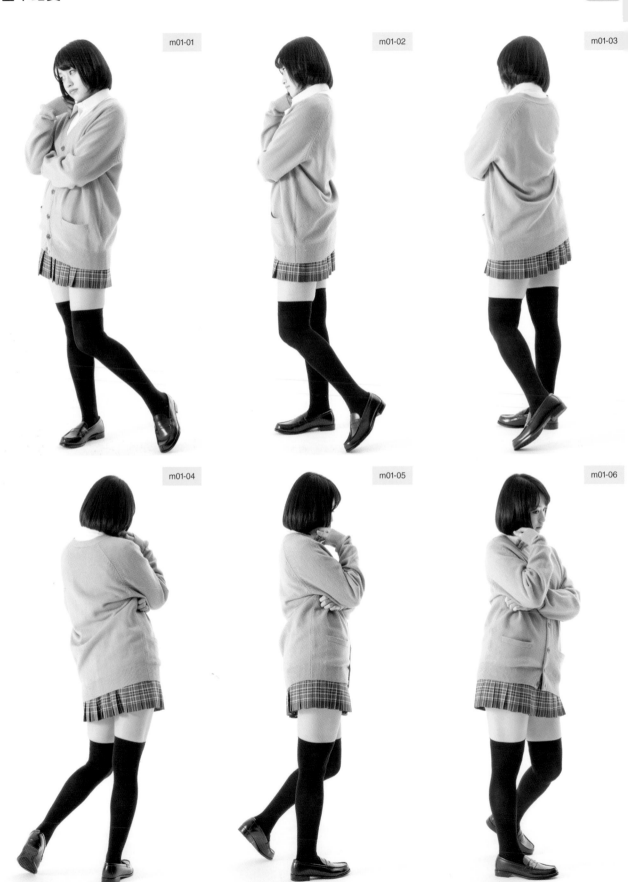

m01-01

m01-02

m01-03

m01-04

m01-05

m01-06

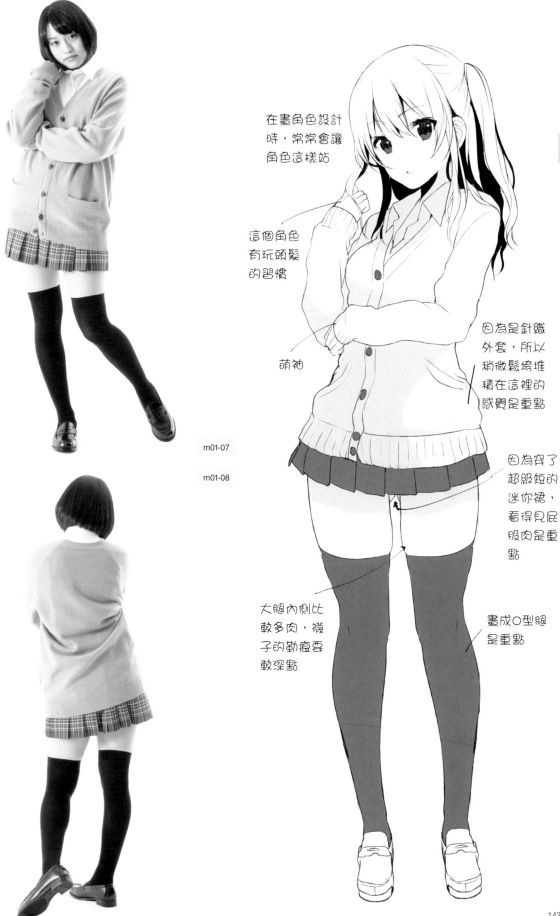

在畫角色設計
時，常常會讓
角色這樣站

這個角色
有玩頭髮
的習慣

萌袖

因為是針織
外套，所以
稍微鬆垮堆
積在這裡的
感覺是重點

因為穿了
超級短的
迷你裙，
看得見屁
股肉是重
點

大腿內側比
較多肉，襪
子的勒痕要
較深點

畫成O型腿
是重點

m01-07

m01-08

143

m02-01

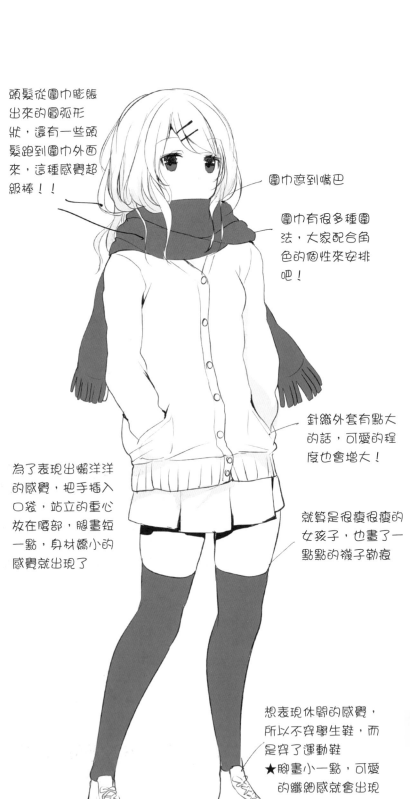

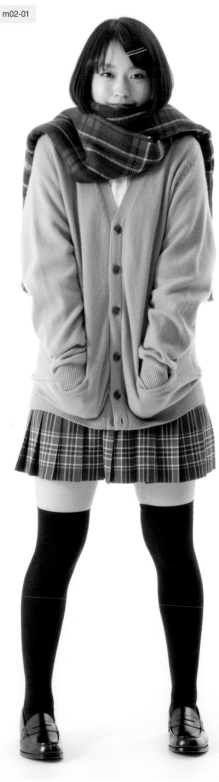

頭髮從圍巾膨脹出來的圓弧形狀，還有一些頭髮跑到圍巾外面來，這種感覺超級棒！！

圍巾遮到嘴巴

圍巾有很多種圍法，大家配合角色的個性來安排吧！

針織外套有點大的話，可愛的程度也會增大！

為了表現出懶洋洋的感覺，把手插入口袋，站立的重心放在臀部，腿畫短一點，身材嬌小的感覺就出現了

就算是很瘦很瘦的女孩子，也畫了一點點的襪子勒痕

想表現休閒的感覺，所以不穿學生鞋，而是穿了運動鞋
★腳畫小一點，可愛的纖細感就會出現

m02-02

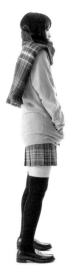

m02-03

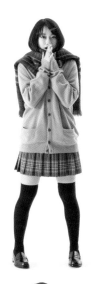

m02-04

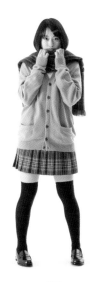

m02-05

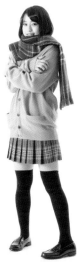

m02-06

m02-07

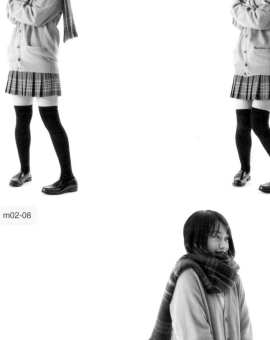

m02-08

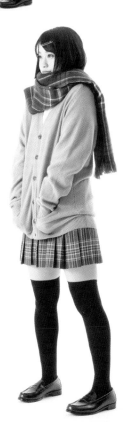

m02-09

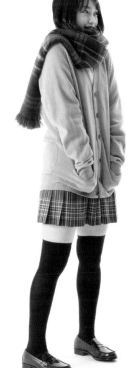

145

西裝外套內搭針織外套的話，重點仍是萌袖，袖口起碼要遮到手指關節處，很可愛

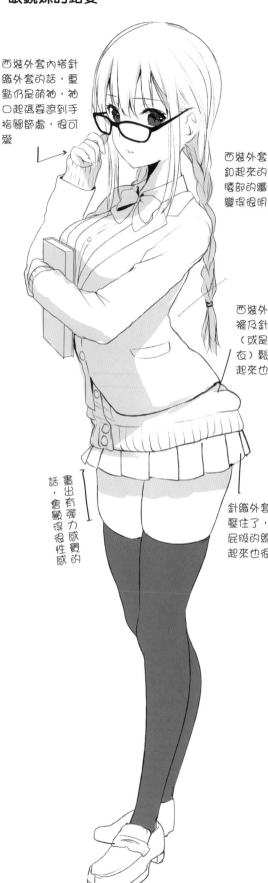

西裝外套的釦子釦起來的關係，腰部的纖細曲線變得很明顯

西裝外套的下襬及針織外套（或是針織毛衣）鬆垮堆積起來也是重點

畫出有彈力感覺的話，會顯得很性感

針織外套把裙襬壓住了，很契合屁股的線條，看起來也很性感

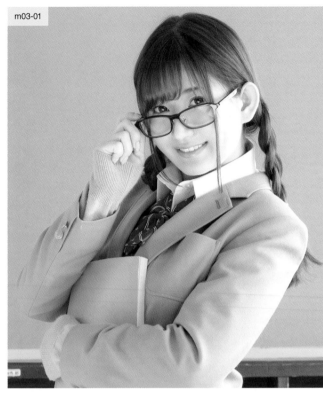

m03-01

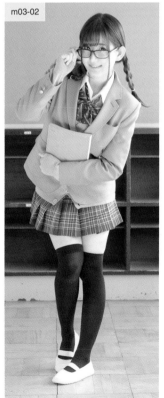

m03-02

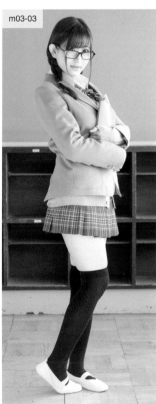

m03-03

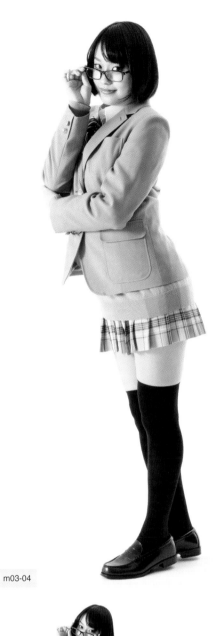

m03-04

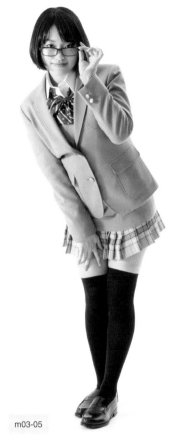

m03-05

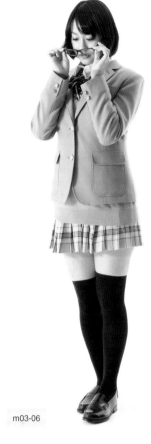

m03-06

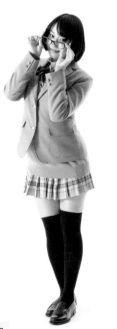

m03-07

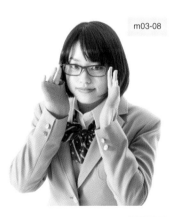

m03-08

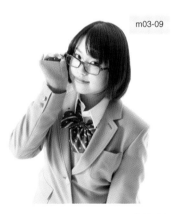

m03-09

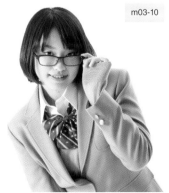

m03-10

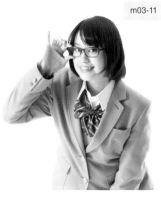

m03-11

147

m04-01

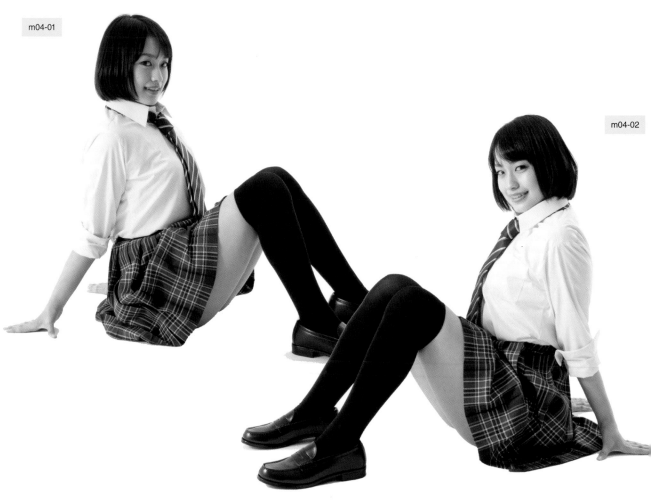

m04-02

m04-03　m04-04

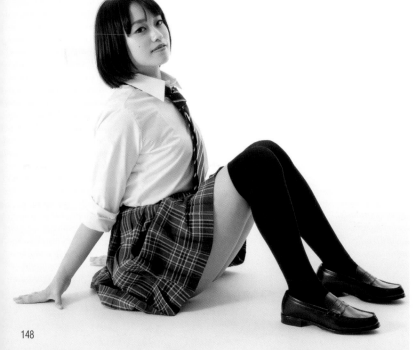

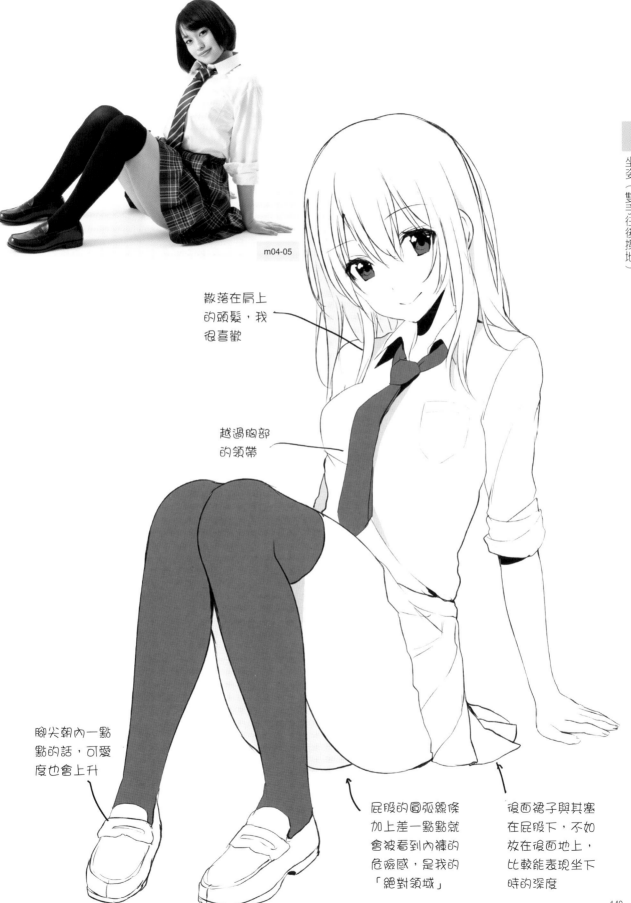

m04-05

散落在肩上
的頭髮，我
很喜歡

越過胸部
的領帶

腳尖朝內一點
點的話，可愛
度也會上升

屁股的圓弧線條
加上差一點點就
會被看到內褲的
危險感，是我的
「絕對領域」

後面裙子與其塞
在屁股下，不如
放在後面地上，
比較能表現坐下
時的深度

149

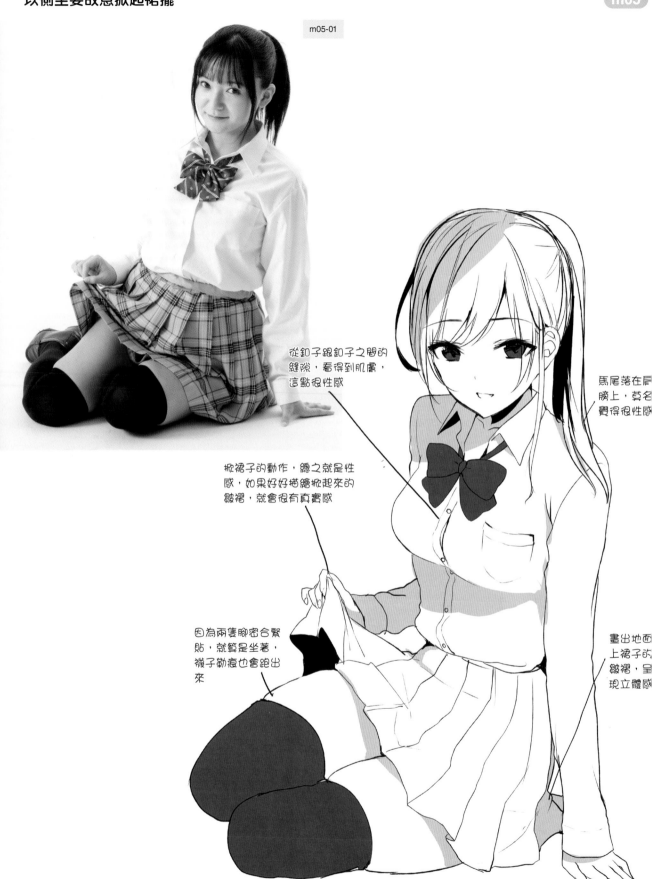

m05-01

從釦子跟釦子之間的縫隙，看得到肌膚，這點很性感

馬尾落在肩膀上，莫名覺得很性感

掀裙子的動作，總之就是性感，如果好好描繪掀起來的皺褶，就會很有真實感

因為兩隻腳密合緊貼，就算是坐著，襪子勒痕也會跑出來

畫出地面上裙子的皺褶，呈現立體感

m05-02

m05-03

以側坐姿故意掀起裙擺

m05-04

m05-05

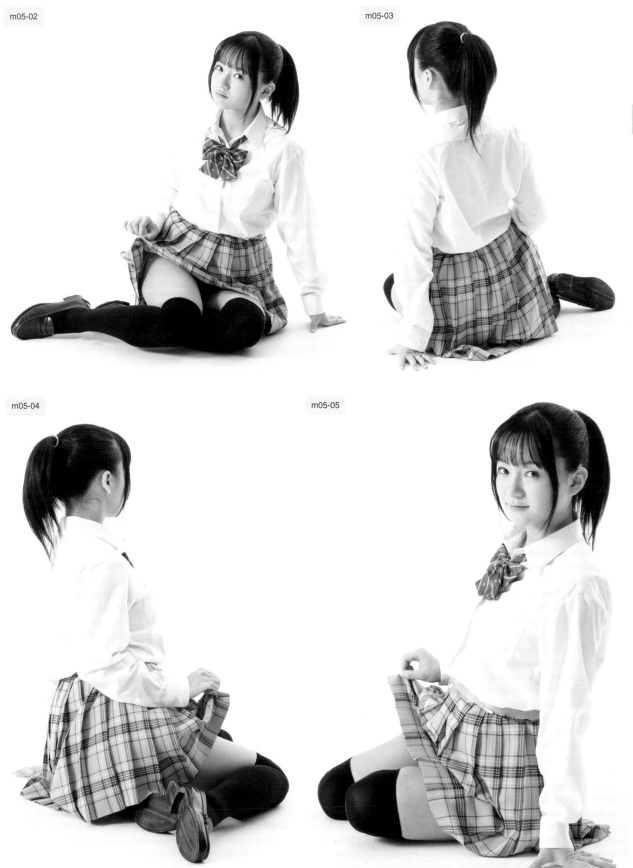

淘氣小男生的感覺

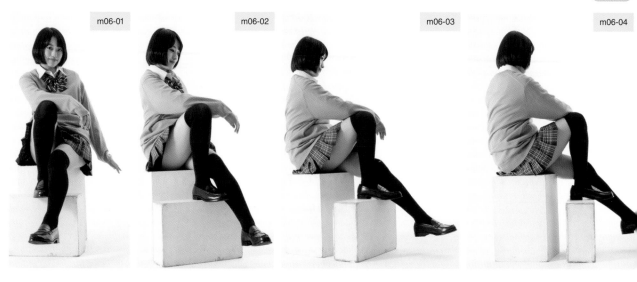

m06-05

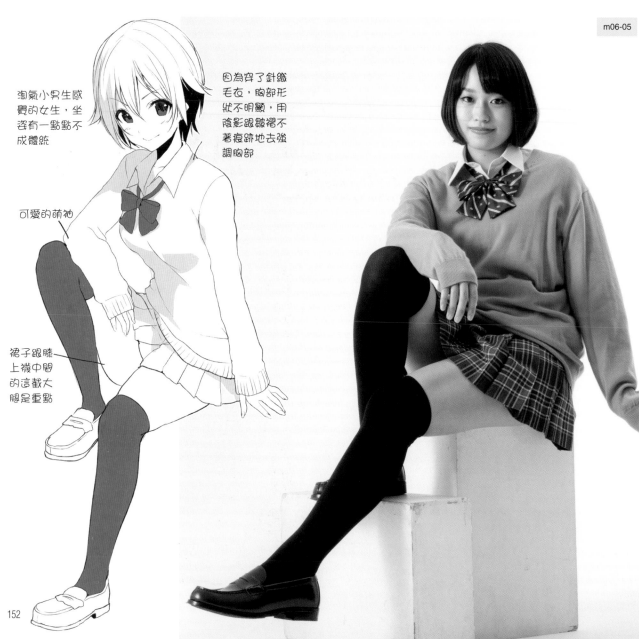

淘氣小男生感覺的女生，坐姿有一點點不成體統

可愛的萌袖

裙子跟膝上襪中間的這截大腿是重點

因為穿了針織毛衣，胸部形狀不明顯，用陰影跟皺褶不著痕跡地去強調胸部

152

m07-01　　　　m07-02　　　　m07-03　　　　m07-04

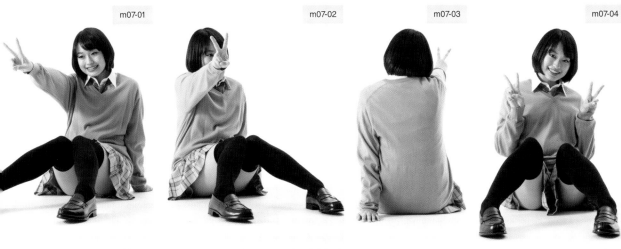

m07-05

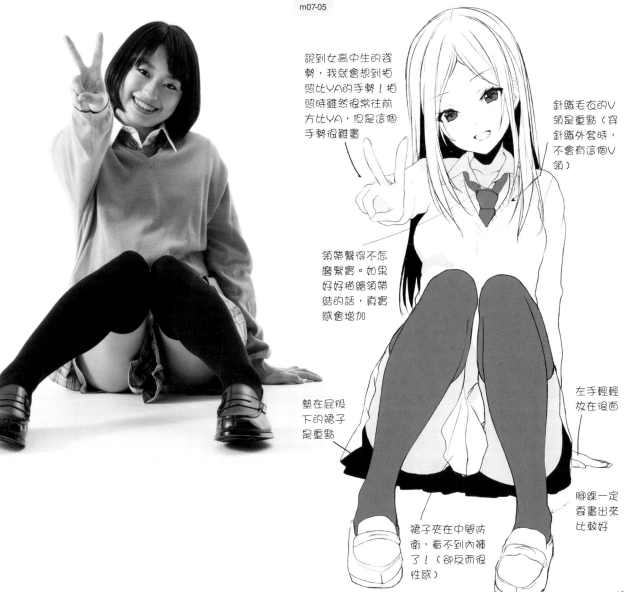

說到女高中生的姿勢，我就會想到拍照比YA的手勢！拍照時雖然很常往前方比YA，但是這個手勢很難畫

針織毛衣的V領是重點（穿針織外套時，不會有這個V領）

領帶繫得不怎麼緊實。如果好好描繪領帶結的話，真實感會增加

墊在屁股下的裙子是重點

左手輕輕放在後面

裙子夾在中間防衛，看不到內褲了！（卻反而很性感）

腳踝一定要畫出來比較好

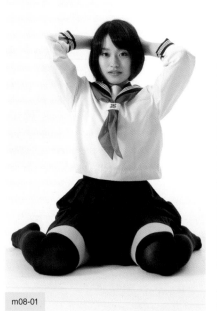

m08-01

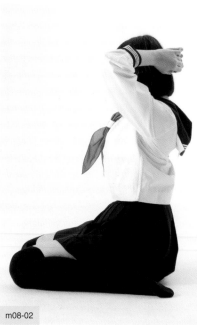

m08-02

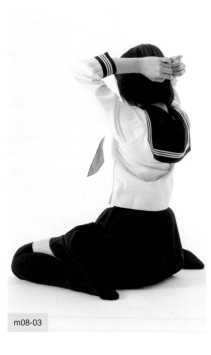

m08-03

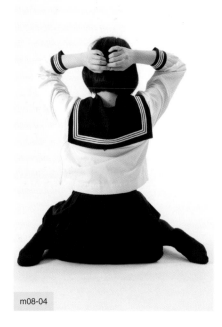

m08-04

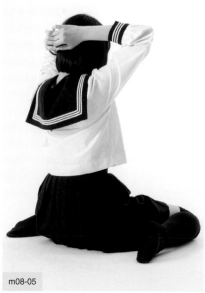

m08-05

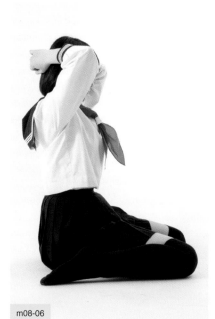

m08-06

坐著整理頭髮

m08-09

說到水手服，一
定要提到兩手朝
上舉起時，會被
看見露出來的肚
子！

肚子肉露出來
一點點是重點

如果畫出腋下
的縫線，真實
感會上升

腹部跟大腿交接處
的輪廓，利用裙子
的皺褶表現出來，
會很性感

裙子不要散開在
地上，塞在屁股
下，表現出屁股
跟大腿的曲線，
會比較性感

腳彎曲時，襪子
的皺褶也是重點

155

m09-01

m09-02

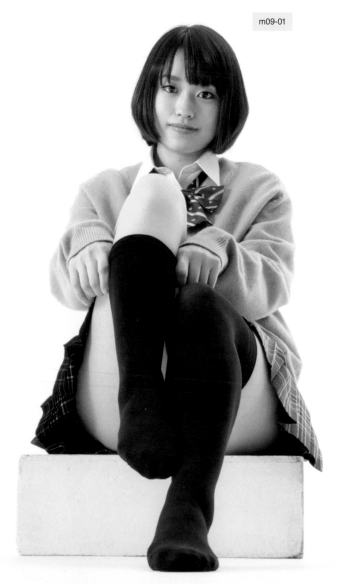

說起膝上襪跟女高中生，我喜歡穿襪子時的動作

穿襪子時，手指的動作是可愛的重點

這邊鬆垮堆積的襪子皺褶是重點

m09-03

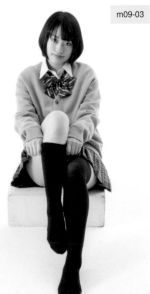

腳尖一定要朝內！

坐著時以左腳支撐身體，大腿跟屁股的圓潤，我最喜歡了！

m09-04 m09-05 m09-06

穿襪子

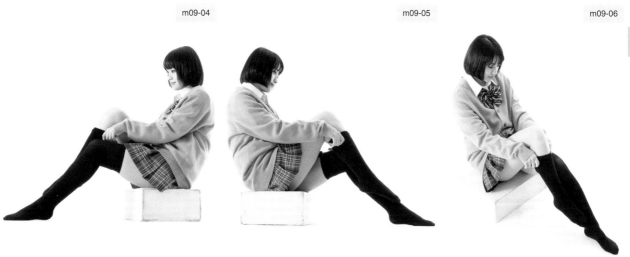

m09-07 m09-08

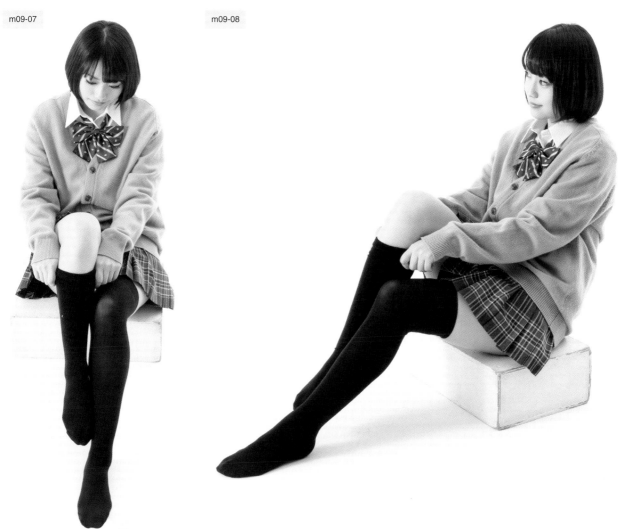

m09-04 m09-05 m09-06

穿襪子

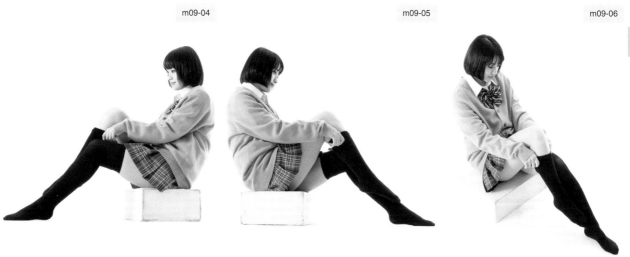

m09-07 m09-08

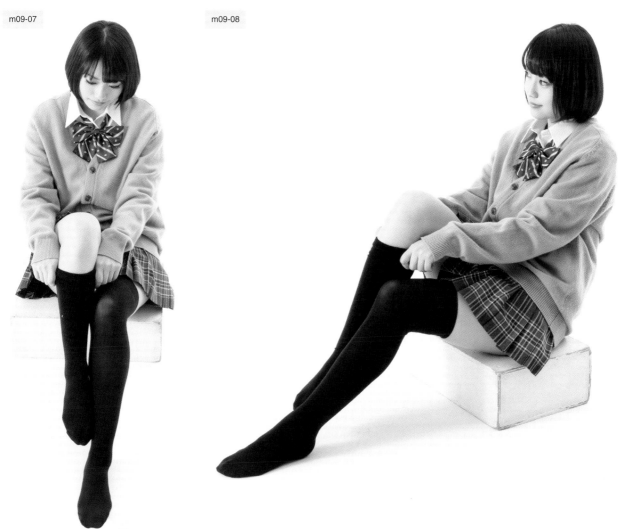

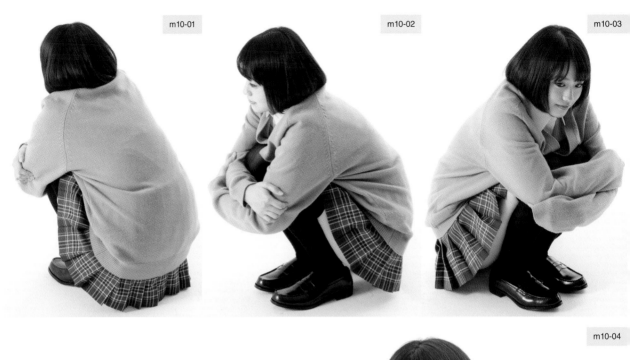

m10-01

m10-02

m10-03

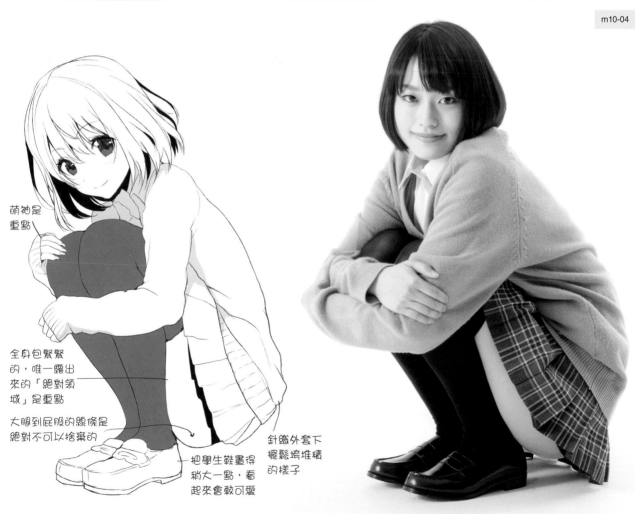

m10-04

萌袖是
重點

全身包緊緊
的,唯一露出
來的「絕對領
域」是重點

大腿到屁股的線條是
絕對不可以捨棄的

把學生鞋畫得
稍大一點,看
起來會較可愛

針織外套下
擺鬆垮堆積
的樣子

西永彩奈

隸屬於SPJ株式會社。1996年1月18日生，154cm。從2009年開始演藝活動，工作內容從寫真偶像到活動主持人都有涉及，以全方位發展演藝工作。現在作為由ユニコーン手島いさむ所製作的團體「Nicedeic」隊長，領導團員，是團體不可或缺的存在。

かざり

2月25日生，158cm。日本大學藝術系畢業，曾經擔任自衛官，因任期屆滿而退職，之後作為藝人從事演藝活動，現在不只在日本、瑞士、台灣也有其活動蹤影。興趣是繪畫及cosplay。目前擔任自衛隊東京地區協力總部國分寺招募中心啦啦隊大使。

月城まゆ

隸屬於PLATINUM PRODUCTION inc.。1994年8月3日生，160cm。是埼玉縣當地電視台的綜藝節目「王庭傳説」的常規成員之一。也是偶像團體「G☆Girls」的成員之一。

本書製作團隊成員

● 插畫師
クロ、姐川、魔太郎、睦月堂

● 模特兒
西永彩奈、かざり、月城まゆ

● 攝影合作
日野市／日野映像支援隊

● 攝影
谷井 功 [Studio TORUKA]

● 髮型
小林洋子 [White Cats]

● 封面設計
KIGAMITTSU

● DTP
Cosmo Graphic

● 編輯
秋田 綾 [Remi-Q]

● 企劃
綾部剛之 [HobbyJapan]

由人氣插畫師巧妙構圖的
女高中生萌姿勢集

作　　者	クロ、姐川、魔太郎、睦月堂
翻　　譯	李靜舒
發 行 人	陳偉祥
出　　版	北星圖書事業股份有限公司
地　　址	234 新北市永和區中正路 458 號 B1
電　　話	886-2-29229000
傳　　真	886-2-29229041
網　　址	www.nsbooks.com.tw
E-MAIL	nsbook@nsbooks.com.tw
劃撥帳戶	北星文化事業有限公司
劃撥帳號	50042987
製版印刷	皇甫彩藝印刷股份有限公司
出 版 日	2018 年 9 月
I S B N	978-986-6399-89-3（平裝附光碟片）
定　　價	400 元

如有缺頁或裝訂錯誤，請寄回更換。

イラストレーターが考えた女子高生ポーズ集
© kuro , sogawa , mataro , mutsukido / HOBBY JAPAN

國家圖書館出版品預行編目（CIP）資料

由人氣插畫師巧妙構圖的女高中生萌姿勢集 / クロ等
作；李靜舒翻譯. -- 新北市：北星圖書, 2018.09
　　面；　公分
　ISBN 978-986-6399-89-3（平裝附光碟片）

1.插畫　2.繪畫技法

947.45　　　　　　　　　　　　　　107007730